U0071249

那些年，我們一起瘋
金庸、古龍港劇

趕《新紮師兄》《新難兄難弟》港片熱力，戀黃日華、黃元申、劉德華、梁朝偉、陳玉蓮、米雪的明星風采

李篤捷／著

前言

如果命運能選擇……只可惜生命是必須妥協。

港劇《天與地》的插曲《年少無知》因為劇集被大陸禁播更加全港熱唱，有網民形容《天與地》是港劇重新贏回尊嚴之作。的確，近年港劇積弱，令人懷念上世紀八、九十年代香港電視劇風靡東南亞，幾乎有華人的地方便會播TVB劇集的風光，真的是天與地之別。身為香港人，李某當年順理成章也是港劇迷一分子，也試過日思夜想為劇中人物情節癡迷傾倒。那些年一起追過的港劇對一個男校宅男的魔力，恍如沈佳宜令九把刀終身不忘，更促使這個宅男在網上寫了數十篇共十數萬字的懷舊影視文章。

我沒有九把刀的才情，卻深深體會他寫《那些年，我們一起追的女孩》的心情，年少無知，對一個人，一些事，甚至對一套電視劇的感情，是那麼純潔毫無雜質，珍貴得

用多天文數字的金錢都買不回，只有文字的魔力才能把它們永久保存。希望我的文字，

能令你勾起那些年，我們一起追電視戀明星的快樂回憶。

那些年，我們一起瘋金庸、古龍港劇，趕《新紮師兄》《新難兄難弟》港片熱力，

戀黃日華、黃元申、劉德華、梁朝偉、陳玉蓮、米雪的明星風采

目次

目次

那些年，我們一起瘋金庸、古龍港劇，趕《新紮師兄》《新難兄難弟》港片熱力，
戀黃日華、黃元申、劉德華、梁朝偉、陳玉蓮、米雪的明星風采

第一輯

歲月如歌

1 天涯孤客最斷腸

當你看到天上的圓月，你會想起甚麼？我會想到自己最喜愛的節日，中秋節，自小每逢八月十五往公園晚會猜燈謎，翌日八月十六家人總會買蛋糕，媽媽弄一頓豐富的晚餐慶祝我農曆生日。想起家人待我的體貼心意，我會感謝上蒼，因為我知道，幸福不是必然的。對很多人來說，中秋節是個「舉頭望明月，低頭思故鄉」的傷感時節。

天涯孤客

詞／蘇翁　唱／鄭少秋、珍珍、佩佩

女聲：

夜靜更深對朗月　朗月清輝亮

行遍天涯離開家園　沉痛看月亮

那些年，我們一起瘋金庸、古龍港劇，趕《新紮師兄》《新難兄難弟》港片熱力，
戀黃日華、黃元申、劉德華、梁朝偉、陳玉蓮、米雪的明星風采

何堪天涯回首家鄉　夜夜暗盼望

笑對朗月　月光光照地塘上

照著歡暢團敍愉快　溫暖處樂也洋洋

男聲：

遠處裡隔阻千里白雲晚望

想想想　別離後寸心怎會不思鄉

每夜每朝抱愁眠　悲痛流浪

故地古苑最是難忘　空盼望

啊　深秋滿地風霜最斷腸

女聲和唱：

月亮光光　月光光照地塘上

啊　月亮光光　月亮光光……

　　第一次聽《天涯孤客》，是三十多年前的事了。當年熱賣的同名專輯，在我哥哥的黑膠唱盤上轉出歌曲來，鄭少秋在唱甚麼，八歲的我真的不懂，只是很喜歡秋官兩位妹

妹珍珍及珮珮的女聲和唱「dododododdo……月亮光光月亮光光」，簡樸像兒歌老少咸宜，彷彿是廣東童謠《月光光》的姊妹作，亦比慣常聽到的小調歌曲少了俗氣，多了點清新味道。

那是一分來自東洋的異國情調，與中國式古雅歌詞配合得天衣無縫，把本來可以很老套的歌曲變得不一樣。改編自日本經典古裝劇集《帶子雄狼》的主題曲，劇中武士拜一刀遭仇家逼害家破人亡，與小兒子逃避追殺，相依為命浪跡天涯。劇情廝殺連場，畫面充滿血腥，但那首自由小朋友和唱，充滿童謠色彩的主題曲，卻令大家明白誰才是劇集主角，拜一刀每次手起刀落，殺每一個敵人，都是為保護身後手推車上的小兒子。因為親情，喪妻痛不欲生的他才能撐下去。因為親人作伴，天涯亦可作家。

拜一刀最怕的不是死亡，而是失去兒子，蒼茫的雪地上一個人不知如何挺著走下去。《一個人在途上》的痛苦，中學時期讀聞一多的文章有更深的體會。作者筆下喪兒之痛，與家人離散的淒涼恍似滲出紙來。「繼續是此生完不了的飄泊」，消極的人生觀不為國文老師推許，被指濫觴得過分，卻打動了愛說愁的小伙子。十五歲重聽《天涯孤客》，不自禁沉溺在箇中那份孤寂淒涼，消極得淋漓痛快。

一首灰色的歌，若由王傑等苦情歌手演繹，未免過分沉重悶鬱，似一個多愁善感的人自尋煩惱，招人厭惡；找張學友來演繹，又略嫌太穩重正經，缺少那份天涯飄泊的江

湖味道。

秋官嘹亮清晰的嗓子，即使演繹酸苦的歌詞，亦不會給人無病呻吟的感覺。跑慣江湖練就瀟灑豁達，就像楚留香遊戲人間，平常說說笑笑，不輕易在人前傾說心聲。但若然有一夜他沉默下來，望著天上的明月，若有所思，若有所感，你會發現表面灑脫的人背後的辛酸可能比誰都更多。

李白及蘇軾都是在月夜感懷，寫下不朽名作。蘇翁寫《天涯孤客》歌詞，揉合廣東童謠與唐宋詩詞的特色，借月色抒解鄉愁，亦打動不少中國人的心坎。「每逢佳節倍思親」，中國人如何重視家的觀念，從傳統節日可見一斑：年卅晚要吃團年飯、新春要和家人拜年、清明及重陽拜祭親人、中秋人月團圓、冬至又是一家人圍在餐桌旁聚首一堂的時候。

可是歷史似乎總在開中國人玩笑，一次又一次的天災人禍，拆散無數家庭，饒倖逃生的飄洋過海，在異域掙扎求存。連戰及宋楚瑜都是一別故鄉六十年，連戰一句「相見恨晚」，恐怕是登陸之旅最真情流露的說話。

香港曾經是最多大陸人及越南難民偷渡的地方，七十年代文革浩劫更是高峰期。數十年來過百萬計來客在此奮鬥打拼，開枝散葉，香港才有今日繁盛。《天涯孤客》代表他們的心聲，所以當年唱得街知巷聞，令秋官歌唱事業得以起飛。

陣陣秋風送柳浪　朗月光且亮
人去天涯萍縱飄流何處有岸
離開妻兒懷想家鄉　異地兩處望
笑對朗月　月光光照地塘上
照著歡暢孩兒父母　溫暖處樂也洋洋

早幾年的ＡＴＶ的《殭屍道長》採用這首歌作主題曲，換上強勁節拍，多了幾分控訴的怒氣。被操控的殭屍，永遠無機會返回故鄉，就像不少華人在異地謀生，過著非人生活，給生活折磨得如行屍，以血汗換半餐溫飽。三餐不繼，空著肚子想念家鄉，怎能不腸斷片片？

去去去　去家千里夢迴故鄉上
悲秋風獨流浪那堪飄泊嗟風霜
冷落痛心歲月無情　飄泊流浪
那日那朝鳥倦還巢　春柳岸
啊　秋深倍念家鄉最斷腸

那些年，我們一起瘋金庸、古龍港劇，趕《新紮師兄》《新難兄難弟》港片熱力，
戀黃日華、黃元申、劉德華、梁朝偉、陳玉蓮、米雪的明星風采

在遠方的你想念家嗎？不要等到秋深，更不必等到鳥倦才還巢。祝願中秋時節，家家戶戶人月兩團圓。

2 情與義　值千金

電視上一位青年與朋友們吃飯，男男女女，言談甚歡，獨他愁眉苦臉，朋友關切地問何事，他躊躇著，終於說出自己急需現錢周轉，眾人臉色一變，問他有沒有房子、車子抵押，他一搖頭，席上朋友立即鳥獸散，青年呆在當場，身後這時傳來秋官的激昂歌聲「情與義　值千金……」，席上僅餘的兩個七十年代打扮的男士，霍然唱著歌舉手站起來，一臉義不容辭的樣子，拍拍他胳膊示意：「不要怕，『好兄弟』借錢有商量。」

原來這是財務公司的借錢廣告，諷刺現今人情薄如紙，想向朋友借錢難於登天，只有財務公司才會大開方便之門。廣告聰明地借用家傳戶曉，七十年代的武俠劇《陸小鳳》的主題曲，「情與義，值千金……」經歷過那個年代的人聽在耳裡，總有幾分莫名的感動。

那些年，我們一起瘋金庸、古龍港劇，趕《新紮師兄》《新難兄難弟》港片熱力，戀黃日華、黃元申、劉德華、梁朝偉、陳玉蓮、米雪的明星風采

電影《新難兄難弟》內，市儈兒子梁朝偉與老父梁家輝關係極差，他最討厭父親經常借錢給朋友，來者不拒，把家裡的錢都送光，連送一件像樣禮物給妻子也沒有，他一直不屑父親口中掛著那句「人人為我，我為人人」，直至有一天，老父與他又為借錢一事爭吵，老父激昏病危，內疚的他在祈禱間忽跌進時光隧道，走到七十年代，與年輕的老父及一眾街坊在貧民窟一起生活，感受那個年代大家在艱苦日子守望相助的感情。明明大家都勒緊褲帶過日子，可是有街坊出事，大家都會把口袋裡最後一文錢拿出來籌錢應急，老父更是其中最熱心分子，生活雖苦每天仍過得快快樂樂。「人人為我，我為人人」，漸漸他開始了解父親的想法，視財如命的他更拒絕財閥的利誘，帶領一眾街坊力抗無理收地。

兒子最後終於回到自己的年代，電影沒有交代他在現實生活會否跟隨他父親的一套。在這個年頭，任何事都能與金錢掛鉤，唯獨情義例外，因為它根本不值錢，童黨會為小小數百元虐殺同伴，大人們會為數千元記恨一世，有一次我與友人甲談論朋友合夥做生意因財失義的例子，他對有人為萬多元出賣朋友感到不以為然，言下之意是萬多元太少，如果幾百萬，幾千萬，他或者會考慮出賣朋友。我立時覺得這位朋友對友情看得真重，十分難得。小時候還覺得《陸小鳳》的歌詞把情義與千金掛鉤，有點那個，現在看來填詞人真有遠見，情義值上千金，已經是很好的價錢。

陸小鳳

唱／鄭少秋　詞／盧國沾　曲／顧嘉輝

情與義　值千金

刀山去地獄去有何憾

為知心

犧牲有何憾

為嬌娃

甘心剖寸心

血淚為情流

一死豈有恨

有誰人　敢過問

塵世上

相識是緣份

盡杯酒，千杯怎醉君

野鶴逐閒雲

那些年，我們一起瘋金庸、古龍港劇，趕《新紮師兄》《新難兄難弟》港片熱力，
戀黃日華、黃元申、劉德華、梁朝偉、陳玉蓮、米雪的明星風采

生死怎過問

笑由人

誰過問

3 男人每天都在決戰前夕

一代歌后周璇說過：做人難，做女人更難，做有錢的名女人難上加難。

我時常在想，若她做過沒錢的真男人，會發現做有錢的名女人其實不難。

先旨聲明，我絕無性別歧視。有些女中豪傑可以撐起半邊天，有些小男人是把雞毛蒜皮瑣碎事也會弄糟。男與女，不存在強弱之分。

兩性之間是否完全平等，卻又不見得。穆桂英、樊梨花及梁紅玉巾幗不讓鬚眉，保家衛國，多次拯救夫君性命，傳奇故事人人樂道。另一方面，我未聽聞任何男士因為保護妻兒而流芳百世。這不是性別歧視是甚麼？

自初懂人性，大家都被叮囑，保護家眷是男兒天職。

香港著名時事評論員黃毓民，以言行辛辣見稱。崇尚自由民主的名嘴，與親中政黨民建聯前主席曾鈺成經常唱對台。那位整天高喊留港建港的曾先生，回歸後被揭發老早

那些年，我們一起瘋金庸、古龍港劇，趕《新紮師兄》《新難兄難弟》港片熱力，
戀黃日華、黃元申、劉德華、梁朝偉、陳玉蓮、米雪的明星風采

把妻兒送往加拿大定居，口裡叫港人心繫家國，實情自己是心繫「加國」。證據確鑿，黃名嘴卻出奇地口下留情，反而語帶同情，嘆道：「男兒天職保家眷。」

多年前看了林嶺東導演的《高度戒備》，一套典型的港產B級動作片，我看來平平無奇，但我一位同事卻極力推薦。照理我們年歲相若，興趣品味亦接近，差異之處，由他一語道破：「當一家之主的壓力，你會知嗎？」

劉青雲飾演的警官，面對亡命之徒吳鎮宇的挑釁，妻兒性命受到威脅，影片籠罩著強烈的壓迫感，主角面對家庭危機，乏力無助瀕臨窒息，為人丈夫父親自會感同身受。

西門吹雪決戰葉孤城前夕，是不是也有這種無助感？

決戰前夕

唱／鄭少秋　作詞／盧國沾　作曲／顧嘉輝

命運不得我挑選

前途生死自己難判斷

茫茫滄海身不知處

落葉歸根是家園

人如滄海柳葉船

離群隱居自己情願
前途偏偏多挑戰
若問吉凶我亦難判斷

英雄豪傑
有誰獨尊
人雖死情不斷
無意赴黃泉

古龍小說改編，TVB一九七八年《陸小鳳》續集的插曲，描寫劍神西門吹雪迎戰強敵白雲城主葉孤城，臨別妻子的志忐心情。本已矢志獻身劍道，劍神在決戰前夕竟然怕死起來，怕永別愛人，怕她的性命安全。一把劍牽掛著萬縷情絲愁絮，方寸盡失，又怎能敵過無跡可尋的「天外飛仙」。

這一幕香港電視史上最經典的決戰──葉孤城是瀟灑的鄭少秋，西門吹雪是酷俊的黃元申。那時候黃元申早已成家立室，為人疏財仗義，有求必應，所以有綽號「OK仔」，是眾人眼中的大哥哥。鄭少秋雖是當紅小生，但男人味卻不如黃元申，因為大家

先入為主，覺得他是「肥肥」沈殿霞懷中保護的小男人「排骨秋」。十多年後黃元申捨卻妻兒，遁跡空門，差不多同一時間秋官毅然拋棄懷孕的肥肥，不理輿論壓力，不怕摧毀事業，一往直前娶了官晶晶，生下兩個寶貝女兒建立自己當家作主的家。

未曾真正擔起一頭家，永遠沒法體會男人之苦，不是完整的男人，更遑論看破紅塵了。

前途生死我亦難判斷

難尋進退失方寸

兒啼妻哭內心撩亂

男兒天職保家眷

熟悉香港樂壇的朋友都知道盧國沾是少數能夠與黃霑分庭抗禮的填詞家。盧為人低調，不愛出風頭，與大情大性的黃霑是南轅北轍。而填詞風格同樣強烈對比：黃霑是「一聲笑人生喜樂」，盧國沾則「千句嘆世間哀怨」。詞風從他的作品命名如《孤芳獨對天》《傲骨》及《浮生六劫》可見一斑。

《決戰前夕》的男人之苦，在那代填詞人之中盧是不二之選。不找名氣更大的黃，

也證明電視台知人善用。對於霑叔來說，照顧妻兒不是問題，理智處理感情煩惱，才是最大的考驗。當髮妻腹大便便快將臨盆之時，他竟然投向別人懷抱，若由他寫「男兒天職保家眷」會是多大的諷刺。

同樣一個沒妻沒兒的單身漢講述男人的負擔，說服力亦先天不足。憑空想像，起初動筆時搜索枯腸，後來想到家中那位日夕相處四十多年的真漢子，嘗試設身處地，一個收入微薄的工人，無怨無悔地擔起一家十口的生計，把妻兒的問題都獨個兒扛上。有錢的名女人還有空閒為自己名聲煩惱，沒錢的真男人兩手停十口便停，根本沒時間想個人問題，生活逼人，做男人每天都是在決戰。

那些年，我們一起瘋金庸、古龍港劇，趕《新紮師兄》《新難兄難弟》港片熱力，
戀黃日華、黃元申、劉德華、梁朝偉、陳玉蓮、米雪的明星風采

024

4 倩影的故事

故事開始的日期，大概連男主角自己也忘記了，旁人只是隱約知道，那是三十多年前一個晚上，在回家的路上，他遙遙望見她的身影，踏著輕柔步履，從街角漸漸走近，倩影與晚風同行，一頭披肩長髮風中飄蕩，徐徐散落肩上，意態說不出的優美動人。這夜的燈飾彷彿分外明亮，把她眼眸的一縷失落，投射在他的瞳孔，觸動他感性的神經，為她疑惑、為她分擔憂愁、分享喜悅，想像在晚燈下與她出雙入對，沉醉在夜色燈影……男孩就是這樣想啊想，定過神來，她的身影已逐漸遠去，他唯一可以把握的機會，就是把眼前的光景，默默印在心房。

他是一個傳理系畢業生，加入香港電台任唱片騎師，因高大俊秀外形給挑選作兒童電視節目主持，從而踏上歌影視三棲銀色旅途，主演主唱廣播劇換來「白馬王子」稱號，深情內向男生形象，有點像F4的仔仔周渝民，亦是他本人真實性格的寫照。

她本是航空公司地勤服務員，訓練有素，談吐得體，美麗與儀態兼備，參選香港小姐雖三甲不入（一點不出奇，當你知道同屆港姐鍾楚紅也落選），卻老早被ＴＶＢ視為可造之材，先為綜藝及體育節目作主持，屢獲好評，迅即被邀加入戲劇組。她擁有成熟大方的外形，是同期花旦較少見的類型，與石修、周潤發、任達華等前輩夾檔亦相襯，很短時間便成為炙手可熱的花旦。

他和她雖效力同一電視台，卻只是點頭之交，沒有合作甚至交談的機會，直到那次看見她歸家，男孩才知道原來她住在寓所附近。自尊心作祟，每次在遠處看見她，從不敢貿然上前打招呼，像每一個多愁善感的藝術家，把這段生命中的小插曲以音韻文字投射出來。一曲倩影，一份純愛的心，在他清雅歌聲親自演繹下，打動了無數知音，成為他第一首大熱的作品，比張國榮還早兩年拿十大中文金曲。

後來有人把歌曲背後的故事傳了開去，男的有點搗氣地封嘴絕口不提，而真正的女主角只是一笑置之。在她眼中，在觀眾眼中，即使他倆年紀相若，即使她高出一個頭來，男的從任何角度看都像是女方的弟弟。所以本應找她演ＭＶ女角，也換來了外形更相襯的戚美珍，以致一度誤傳戚是故事的主人翁。

也只有任性的小弟弟才會在主持金曲頒獎節目時，順帶把「一剎那的光輝不是永恆」這金句也贈給張國榮哥哥。任性的代價是一沉百踩，最後銷聲匿跡，告別作《叛

那些年，我們一起瘋金庸、古龍港劇，趕《新紮師兄》《新難兄難弟》港片熱力，
戀黃日華、黃元申、劉德華、梁朝偉、陳玉蓮、米雪的明星風采

逆》滿佈不忿心聲「千夫指我叛逆，可笑世俗眼光，只睇到表面，便隨時亂講」，還有

「……常人愛的是俗色脂粉，卻非我心所愛……」

他的所愛從來不是大眾慣飲的一杯茶，不是可樂、不是檸茶，而是一杯令人看不

透的紅酒，在《痴情劫》戲內戲內把有婦之夫石修，迷得死去活來，「模範先生」牌坊

險一朝盡毀；拍性感照片被ＴＶＢ除去主持人職務，再來《富貴榮華》一幕白衣濕身踏

浪而來，豐腴身段若隱若現，挑戰電視尺度，美目秋波奪魄，臉尖一顆小小黑痣勾魂，

這樣危險的一個女子，小男生應該避之則吉，《北斗雙雄》與梁朝偉配成一對，觀眾反

而覺她與變態殺手任達華更加相配，所以在純情五虎將極速崛起的年代，她的地位便直

插曲底。八四年演《笑傲江湖》集萬千寵愛一身的女主角任盈盈，一年之後，便淪落為

《雪山飛狐》背夫偷漢的三線女角南蘭，《誓不低頭》再度拋夫棄子，說是轉型，其實

是判了死刑。九十年代初，她選擇急流勇退，與男友遠赴大馬創業。可惜遭逢事業愛情

雙重打擊，當了高齡未婚媽媽，最後回流香江找工作，如大多數復出藝人重投ＴＶＢ，

昔日花旦只能演別人的姨媽姑姐，記者問她感受，她淡淡地表示花無百日紅，從容冷

靜，不露出一點死穴讓人刺戮。

他缺少的便是她這份參透人生起跌的智慧，離開樂壇後投考輔助警隊，拼命想考取

最高榮譽，以證明自己尚有可為，可惜事情曝了光，又再次成為傳媒焦點，冷嘲熱諷種

種壓力使他在最後關頭失諸交臂，之後便傳出他性格大變，自暴自棄，腫胖脫髮，再加上瘋言畸行層出不窮，漸漸成為全港笑柄，被好事之徒封為「娛圈四大癲王」。張國榮舉殯之日，他突然出現，口裡嚷著送別哥哥，結果當然被拒諸門外，有誰會讓一個瘋子去破壞哥哥最後的寧靜？

說他瘋子可能太過分，但他的言行實在難以解釋。曾經有節目找他復出，安排現場演唱直播，雖然明顯是噱頭掛帥，但怎說也是翻身的大好機會，不少忠實歌迷等了十多年都是等待這一刻，然而當咪高峰遞至他嘴邊，他卻說起一大堆無厘頭廢話，死也不願接過咪來，如果有人對他還有一絲寄望，這一刻都應該心死了。

聽他的歌會被取笑，說喜歡他會被視作同類，人人把他當作瘟神，避之則吉。與她那次訪問之中，記者重提舊事，問對他的遭遇有何感想，她唏噓地嘆道，其實他的際遇、心裡的痛苦旁人是沒法明白，作為朋友，無論如何都希望他生活過得好一點。我無意猜度她這番說話是否真心，也不知道她在路上碰上他會否像別人一樣趕快繞道而行，只是內心真的希望，她會帶著笑迎上去，輕輕握著他的手，說聲「加油振作」的老套說話，我彷彿看見他強撐眼淚，而不知眼淚已悄悄流到嘴邊……美麗的故事，為何不可以有好一點的結局？

那些年，我們一起瘋金庸、古龍港劇，趕《新紮師兄》《新難兄難弟》港片熱力，
戀黃日華、黃元申、劉德華、梁朝偉、陳玉蓮、米雪的明星風采

這文章寫在數年前，這故事的男主角二〇一二年在香港紅館開了演唱會，完成了他、以及很多香港人的心願。同期，她難得當主角的電視劇亦奇蹟地從積壓四年的倉底重生，成為收視冠軍，這個應該是大家希望見到的結局了。

第一輯　歲月如歌

今天早上有個約會，令我提早起床，與友人說好「不見不散」，我知他與我都會立時想起譚詠麟那首《不見不散》一九八八年頭大碟《迷惑》內的歌曲，不經不覺二十多年了。

譚詠麟最暢銷的大碟（當年對唱片的稱呼）之一，那時ＣＤ還未普及，大碟市之日，街上滿是搶購後捧著大大張黑膠碟的樂迷，趕回家先聽為快。《不見不散》是其中一首最快跑出的熱門歌，「古老的建築已一一遷拆，戲院林立⋯⋯」歌詞告訴大家，那個除了是香港唱片業的盛世，亦都是香港電影光輝年代，碟內的《偏愛》及《愛的逃兵》都是電影歌曲，到戲院去是大眾閒時最佳集體娛樂。當時每一所戲院，都有一段我們成長的故事。

小時候住在北角，第一套有印象入場看的電影是「皇都」戲院的《蛇形刁手》（成

那些年，我們一起瘋金庸、古龍港劇，趕《新紮師兄》《新難兄難弟》港片熱力，
戀黃日華、黃元申、劉德華、梁朝偉、陳玉蓮、米雪的明星風采

龍成名作）。當時家裡沒有錢，同區「國都」戲院的廉價晨早場最常光顧，多虧老爸買

錯票，將錯就錯也令我看了第一套「鹹片」，波濤洶湧，中外芳草飽覽，上了一堂人體

性教育課，實在太印象深刻，事隔三十多年還記得，片名叫《洋妓》，男主角是楊羣。

當時老爸為甚麼不立即離場，這個疑問放在心內多年，想老爸都忘記了吧。

後來搬到銅鑼灣大坑，每天步行上學經過的「新都」戲院，在維園踢球後到那看

戲，是學生時代最佳雙料娛樂，留下了不少腳毛。隔了個運動場是「百樂」戲院，是西

片院線，《ET外星人》及《Die Hard虎膽龍威》等荷里活大製作令小伙子見識天外有

天，那幕單車飛天戲實在目定口呆。

再步行遠一點，銅鑼灣中心區「總統」戲院，最記得門外圍滿熟食檔，那時候沒

多餘錢買，只是望著熱騰騰的紅腸、魚蛋、流口水也好，可以專心看戲，票價一文不浪

費。也是因為票價關係，「碧麗宮」雖在咫尺之近，學生時代一直無緣做座上客，到

「碧麗宮」差不多結業，才在那裡看了《與狼共舞》，三個多鐘不但值回票價，而且第

一次嘗到看戲中段有休息時間，應該是絕無僅有的經驗，相信以後遇上同類長片，都是

買碟回家看算了。

銅鑼灣以前號稱「小日本」，日資百貨公司林立，裝修精美、琳琅滿目，清貧學生

看戲之後餘慶節目都是逛百貨公司，Sogo、三越、大丸及松坂屋，幾乎所有角落都有我

的腳印，雖然是眼看手勿動，望著心儀的電玩、音響，不自覺儲錢，希望有一天把它們捧回家。到儲夠了錢，卻嫌Sogo標價太貴，跑到後街配音演員梅欣開的「華聲」電器，在那兒買了第一個walkman，是AIWA愛華的銀色HJXXX。「華聲」的價錢比別人便宜，店面也特別小，經常擠滿貪平的客人，所以那老頭子的禮貌也比別人少，當時窮學生，為了節省一百元，領教他的嘴臉，發誓以後不再光顧，後來多年後，步過那舖子，見到垂垂老矣，白髮龍鍾的他，坐在冷清的店內發呆，不久「華聲」也消失了。

會考放榜，一班西環名校同學成功升讀原校中六，成績表上「優良」多過「常可」，豪氣萬丈，立即趕到西環區內最就近的「福星」戲院發泄我們的《英雄本色》，有些同學還看了幾遍，發哥那句「等了三年，等一個機會」真的倒轉也會背出來。

我是典型「香港仔」，差不多中六、七才過海到九龍消費，某年聖誕在《金聲》看《英雄本色二》，之後與好友漫步半句鐘到尖東看燈飾，那時候燈飾數目及設計遠比今天輝煌，而且是通宵亮著，不像現在點多鐘便烏燈黑火。與好友在尖東海傍談天說地，眺望對岸維港景致，不知不覺已是破曉時分。

港島灣仔海傍的兩間戲院太高檔，市井之徒如我甚少光顧，不過偶爾去「朝聖」扮扮文藝青年也有點虛榮感。新華戲院看《星光伴我心》，首次在戲院落淚，相隔十多年，在演藝看《小飛俠之魔幻童心》，第二次「眼濕濕」，或許是同院觀眾的文藝氣息

那些年，我們一起瘋金庸、古龍港劇，趕《新紮師兄》《新難兄難弟》港片熱力，
戀黃日華、黃元申、劉德華、梁朝偉、陳玉蓮、米雪的明星風采

感染，又或者是年紀大了，戲內珍惜身邊人的訊息太過入心入肺罷了。

身邊人難留，身邊的事物更是少一個便少一個，九七回歸，以上的大戲院都清拆，

有些變了商場或商廈，最奇怪「皇都」關門十多年還孤獨站在原址，不知道大業主有何

打算。兩街之距的「新光」戲院本也要關閉，幸好有愛好粵劇人士再三力保，現在才能

倖存，與「皇都」隔街相對，標誌著北角區幾番滄桑。

到今天歌詞要改作「古老的戲院已一一遷拆，商場林立……」，我的人生也開

始走入後一半了，回望前半生，正如歌曲最後一句「可知你最難忘，情景最難忘

lalalalalalalalalala……lalalalala……」

不見不散

唱／譚詠麟　曲／德永英明　詞／向雪懷

古老的建築已一一遷拆　戲院林立

街裡轉角多了一個不速客　冥想中給驚嚇

磚那方格經過風雨的洗擦　這刻變得平滑

心裡思憶經過光陰沖擦　更覺深刻天天積壓

當每一次想你都會疑惑　愛永遠得不到解答

第一輯　歲月如歌

033

當每一次牽掛仿似明白　在人海知心終需分隔

可知你最難忘　情境最難忘

茫茫路多麼遠　遙遙望重逢又似極渺茫

街裡少了車輛兜圈穿插　已經晚黑

燈柱刻上今晚不見終不散　到了今天都可擦

所有的愛都已給你心抵押　哪天你可明白

想到當晚的你給我的手帕　永遠深刻傷心不擦

那些年，我們一起瘋金庸、古龍港劇，趕《新紮師兄》《新難兄難弟》港片熱力，
戀黃日華、黃元申、劉德華、梁朝偉、陳玉蓮、米雪的明星風采

6

忘不了的你

明明知道不應該想你，卻又想起你。

那天上她的事務所，把自己寫的書送給她，聊起明年便是相識二十年了。我說還記得她和我說的第一句話，是第一課講座間她抄漏了教授說的重點，向我這個看來用心聽書的傻瓜詢問。眼前滿桌待辦公事的她，應該老早忘記了這回事，目光半信半疑。我說我還記得她兒時的住處，雖然她只是十六年前說過一次。

她有點難以置信的表情，我笑說自己唯一長處是記性。

從她的神情來看，她應該沒有懷疑甚麼，而事實上我們之間根本沒有甚麼，她一直都有死忠男友（現在是她丈夫兼合夥人及孩子的爸爸），我暗戀另外一位女同學亦是人所共知（苦笑）。

我不知道自己記著這些勞什子幹嘛，正如我也沒法解釋當日懶散的我為何天天跑回

校溫習，素來獨來獨往，卻跟大夥兒上館子午膳，恰好每次她都在場。這個瓜子臉鳳目的典型美女，卻沒有美女的架子，和男生很親近，包括我這個孤獨的木頭。

李某和漂亮的女孩子說話，多數結結巴巴，唯獨是和她談笑，總有如沐春風的感覺。她愛笑但也很容易發嬌嗔，有時候像小女孩，但做正經事的時候卻認真大膽得連男生也自愧不如。那天四十分鐘內，眼見下屬三番四次拿緊急文件給她簽署，她第一時間發現文件錯漏百出，當場訓示下屬，看得出她很忙，也很緊張自己的檔子。

我打趣說她愈來愈有女強人風範，像城中知名女議員律師，她發嬌嗔：「作死啦你！是在說我老嗎？喂，你怎麼一點也沒變樣！」

我怔了怔，這半怒半笑樣子依稀便是當年。

老同學，你知道嗎，一兩點髮上風霜，只會令你更添成熟魅力。二十年間你努力耕耘，現在擁有一個幸福家庭和屬於自己的事務所，正是女人風華最美的時刻。

你也不知道，其實我脫髮比白髮更告急。唯一不變的，只是廿年間依舊一事無成，稍為可說的，便是寫了這本送給你的書。你百忙之中還跟我這個不相干的老同學閒聊，稱讚我寫書很厲害，我真的很開心，離開時心裡實在有點依依不捨。

我是個識趣的人，相信有一段時間不會再找你了，我知道，男女之間，保持友好關係，是需要一點距離。

那些年，我們一起瘋金庸、古龍港劇，趕《新紮師兄》《新難兄難弟》港片熱力，
戀黃日華、黃元申、劉德華、梁朝偉、陳玉蓮、米雪的明星風采

今天把張德蘭翻唱的「忘不了的你」反覆播了數十回，有點驚訝娃娃聲線的她唱出

這首老歌的深情無奈，然而回心一想，人家都四十六歲了，是名副其實的前輩歌手了，

怎會像自己一把年紀，一點進步也沒有。糊裡糊塗過了半生，把應該記起的都遺忘了，

要忘記的卻偏偏一直都記起，原來我曾經默默地喜歡，那樣一個愛笑愛嗔的女孩。

曲／姚敏　詞／葉雯

我也曾決意想忘記　一轉眼偏又惦記你

明知道我不該想你　為什麼好像有回憶

我也曾決意想忘記　一轉眼偏又想起你

明知道我不該愛你　為什麼好像有聯繫

你莫非有魔力　總叫我盼望你　盼望著和你在一起

＊你莫非有魔力　總叫我懷念你　懷念著你的情義

我也曾決意想忘記　一轉眼偏又想起你

7 搭早班車的人

網友出席一個紀念音樂會受訪見了報，大家才想起六月十一日是她偶像的生忌，一個曾經狠批香港沒有樂壇，只有娛樂圈的預言家，一個乘搭早班車走了近廿年的人。

也是差不多那時候，我還是白領上班族，有陣子要清早六、七時從港島最東部出發，趕在八點多鐘準時去到新界西北新市鎮屯門工作。帶著惺忪睡眼，提著厚重的公文包，登上公共巴士，第一時間衝上上層佔坐了最後排。從屯門出市區的車是擠滿了人，但從市區入屯門只得三四隻小貓，上層經常空無一人，變相成為我的私人國度，最愛從車廂尾端環顧四周的感覺，如像擁有眼前全世界，把沿途三百六十度的景色都收入眼底。

晨曦中的香港會展中心減了幾分俗氣，多了幾分清雅；維港伸出了懶腰，捲起了潮浪，海鳥在高飛，汽笛在低嘯，兩旁的人車啼不絕；貨櫃碼頭堆起千塊亂石，青馬大橋像橫江鐵索，屯門公路怎麼不見車龍，朝陽金光照耀了車廂；閃亮的海水倒映在窗中，

那些年，我們一起瘋金庸、古龍港劇，趕《新紮師兄》《新難兄難弟》港片熱力，
戀黃日華、黃元申、劉德華、梁朝偉、陳玉蓮、米雪的明星風采

平常看慣的景物都有清新的感覺，眼睛在享受著同時，耳邊也傳來悠悠歌聲，當時手機仍是很原始，MP3還沒普及，個多小時車程聽著收音機，早晨節目會播送輕快的歌曲，有首DJ的必然選擇：

天天清早最歡喜　在這火車中再重逢妳

迎著妳那似花氣味　難定下夢醒日期

玻璃窗把妳反映　讓眼睛可再纏綿妳

無奈妳那會知我在凝望著萬千傳奇

願永不分散　祈求路軌當中　永沒有終站

盼永不分散　仍然幻想一天我是妳終站　妳輕倚我臂彎……

沙沙懶懶的歌聲引來無限的幻想，把半夢半醒的人帶進一個又一個甜夢，是那荳蔻年華的暗暗傾慕，早逝的初戀，還是似有還無的苦戀，幾張思念的臉孔，乍現在天邊雲外，無數人和事如在窗外掠過，像在沿路回播走過的片段……

「剎！」赫然響起停車聲，驚覺已是終站，車長上來催促下車了。乘早班車的人都彷彿身不由己，上下車都很無奈，他下車時三十一歲，而那年我二十五歲，都是很年

輕。不同的是，到了目的地，我是孤單一個吃Ｍ記早晨全餐，而他去到人生終點，有萬

千歌迷與他分享創作的盛宴。追隨他搖滾的吶喊，與他深情的呼喚。

BEYOND黃家駒金曲無數，我最愛還是這一首浪漫詩篇：

火車嗚嗚那聲響　在耳邊偏偏似柔柔唱

難道妳叫世間漂亮和默令夢境漫長

多渴望告訴妳知　心裡面我那意思

多渴望可得到妳的那注視　又再等一個站

看妳意思　三個站盼妳會知　千個站妳卻似仍未曾知……

（早班火車－BEYOND）

朝九晚五的日子過得不久，便轉到現在這份夜班工作，轉眼已是十多載寒暑，日入

而作，日出而歸，比往常更多機會看見天邊破曉，今早望出窗外，那塊升起的鴨蛋黃依

舊奪目耀眼，可不知怎地，我只感到濃濃的倦意……

那些年，我們一起瘋金庸、古龍港劇，趕《新紮師兄》《新難兄難弟》港片熱力，
戀黃日華、黃元申、劉德華、梁朝偉、陳玉蓮、米雪的明星風采

8

流星・蝴蝶・再見

流星，燦爛，一閃即逝；

蝴蝶，美麗，不可保留；

劍光，揮來，目眩一刻，便是對這世界說再會的時候。

世上最美麗的東西，都是如此短暫。

一九七八年，把古龍小說《流星・蝴蝶・劍》搬上螢光幕的香港佳藝電視，開台短短三年，便壓過麗的電視（亞視前身），把無線ＴＶＢ殺得吐不過氣，要借金庸的《書劍》來擋劍。本應是最光輝的時刻，卻在同年突然宣布結業。這部電視劇從此也失傳不復見，隱沒在中年人的塵封回憶裡。

是一個人，一封信，讓我想起這首很有意思的主題曲。

流星閃過後永逝去，讓黑暗重回頭

光輝一刹不須永久　只爭鋒頭

人生當美夢破碎，就知道心苦透

得到一次更值回味，已經足夠

如流星，遠近見到，遲早亦能做到，

誰能夠一劍得手，不再依戀，轉身退後

明知歡笑面常懷愁　莫傷嘆寶劍生鏽

一生一次光輝時候　已經罕有

歌者在娓娓細說一個叫孟星魂的殺手，與一位小蝶姑娘的故事。

我卻在想你我的故事。

我是流星，你是蝴蝶，

一切在最美麗的時候結束，

不是最好的結局嗎？

再見！

那些年，我們一起瘋金庸、古龍港劇，趕《新紮師兄》《新難兄難弟》港片熱力，
戀黃日華、黃元申、劉德華、梁朝偉、陳玉蓮、米雪的明星風采

「第二輯」

人生如戲

當黃元申遇上古龍

曾經所有ＴＶＢ當家小生都會有一齣金庸劇代表作。

發哥秋官如是，五虎將不用多說。後來吳啟華、林家棟、馬浚偉、張智霖及古天樂等等都與金庸小說主角畫上等號。

即使早期無緣的劉松仁也上了尾班車，讓我們知道若果他能早二十年演張翠山，那將會是另一個經典。

只有黃元申與金庸緣份最薄。

唯一那個紅花會小當家是湊熱鬧的性質，不會讓申哥去搶總舵主秋官的風頭，即使電視迷如我也幾乎遺忘了。

這本來是申哥影劇生涯的一個遺憾，幸好我們還有古龍。

那些年，我們一起瘋金庸、古龍港劇，趕《新紮師兄》《新難兄難弟》港片熱力，
戀黃日華、黃元申、劉德華、梁朝偉、陳玉蓮、米雪的明星風采

金庸小說是很多人的精神食糧，也是終身良伴，而古龍像是一杯烈酒，也像一個刺激的偷歡情人，能讓我們痛快得死去活來。

酒色財氣、你虞我詐，古龍的世界絕對兒童不宜。金學作家潘國森曾經批評古龍小說意識不良。我亦從來未見有甚麼「十大好書推介」有古龍的份兒。受訪的議員名人似乎小時候都是好學生，愛看歐美文學巨著，武俠小說極其量翻過金庸寫的，還要是最正氣（悶蛋）的《射雕英雄傳》。

看來是郭伯伯教導他們，俠之大者，救萬民於水火，所以他們才立志服務社會。

我們是不是該多謝查大俠，而慶幸他們不是迷上了古龍？

古龍的主角們實在太自私了，像丁鵬學劍是為了揚名立萬，三少爺的劍是為了保存家聲，而最過分的西門吹雪，眼中除了劍放不下其他東西，連妻子的名聲也置諸腦後。

西門吹雪是古龍武俠哲學的符號，知名度數一數二，銀幕版本比任何一個金庸人物更多，可惜大部分扮演者都以為一身白衣板著臉孔壓低嗓子裝酷便可交差，完全不明白他們要扮演的不是一個冷面獨行殺手，不是阿倫狄倫，不是中原一點紅，而是一個人劍合一的生命體。

我們都是世俗人，很了解現時演員們大都是在鏡頭前裝清高，他們的「雪白」是濫藥濫交換來的臉色蒼白，或瘋狂接片約廣告累積勞累的雙眼反白。我似聽到他們在抱怨

沒有精神讀劇本：你以為我是鐵打的？

所以他們手中有劇本，心中無劇本，任意自由發揮：某一個西門吹雪殺得性起目露凶光；另一個則像全世界欠了他債鄙夷世人；亦有些殺人後臉露無奈之色：是你技不如人，不要怪我。

同情手下敗將的就不是西門吹雪。「點到即至」其實是比武最大的謊話，只有在生死關頭才能激發武者最大實力，蕭峰是遇強愈勇，西門吹雪的劍抽出來要見血才回鞘，亦是同一道理。

黃元申的西門吹雪，比劍殺人後，輕輕吹乾劍鋒染的鮮血，莊嚴蕭穆，像個虔誠的教徒完成洗禮。這樣的一個男人，不需要別人認同，我自行我道。心中清明一片，目光自然比寒冰更明亮，眼神亦比劍鋒更銳利。我見過的「西門吹雪」，只有黃元申令我相信他心中是有一套堅定不移的信念，不為世俗觀念所動搖。

後來的發展印證了我的感覺。黃元申將近不惑之年突然削髮皈依佛門。消息轟動一時，引來議論紛紛：一個擁有大好家庭萬人擁戴的銀幕英雄，出家是看透世情還是看不開世情？

「拋盡此生勢和名，一去何日還」是一九七九年黃元申版《絕代雙驕》的歌詞，想不到十年後成為申哥的寫照。

古龍改編劇在七十年代盛極一時，到了後來給金庸劇趕過。除了因為作家人氣之別，演員的人選亦是關鍵。

林志穎及張衛健兩版《絕代雙驕》早被香港人淡忘，很多大陸年輕網友稱梁版是經典，相信是他們與一九七九年版緣慳一面之故。香港人最認同的小魚兒從來都是黃元申。這不是我空口說的，而是ＴＶＢ大劇院的宣傳告白：「黃元申演活了古龍筆下亦正亦邪的小魚兒。」

老鼠。梁朝偉版《絕代雙驕》劣評如潮，不似小魚兒，倒更像被人追打的過街真正在社會打滾過的人都有幾分亦正亦邪，亦惡亦善，為求自保可以用非常手段，對付敵人更要不擇手段。古龍眼中的世界就像惡人谷與幽靈山莊，慣走江湖的燕大俠也慘被打成廢人，天真無邪的郭靖走進去恐怕死無全屍。假如江別鶴、江玉郎是魔鬼，那麼江魚便一定要做撒旦。

所以我不會認同梁朝偉版小魚兒，他極其量是男童院走出來的小頑童，再一次韋小寶上身罷了。看他氣急敗壞的神情，那裡是老奸巨滑江別鶴的對手？

與電視台溫室成長的寵兒相比，黃元申的經歷絕對更有說服力：在龍蛇混雜的電影圈走過來，演過多部江湖片。不是《古惑仔》《無間道》那種糖衣包裝粉飾暴力的偽黑社會電影，而是《阿ＳＩＲ劈砲》《講數》……那種從片名已放棄包裝，把黃賭毒原汁

原味地送給觀眾的黑社會「紀錄片」。不少幕前幕後都非善類，動輒喊打喊殺。能夠在那圈子冒出頭，黃元申的履歷已說明他是不簡單的。

小魚兒臉上的刀疤，可不是畫上去唬人的東西。

論演技黃元申應該勝不了梁朝偉多少，論樣貌二人都是美男子，只不過申哥挺拔的輪廓佔了點便宜，多了幾分男子氣慨，眼神更具侵略性，配合那個象徵暴力的疤痕，構成奇異神秘的魅力；還有一身勁裝露出結實強勁的肌肉，加上矯健靈活身手，與有Baby fat白白淨淨的偉仔成強烈對比，叫人毫無選擇相信前者才是拳頭下長大的男人。

打從片首曲曲開端側影黃元申傲然冷笑，隨意啣著樹枝與死敵決戰的不羈玩世，申哥已在短短數十秒說服了觀眾：他就是小魚兒。這些小動作都是演員參透角色特質，舉手投足顯現出來。戲中處處可見申哥投放的心思：小魚兒師承「笑裡藏刀」哈哈兒，以笑容作為武器，所以申哥永遠把笑容放在臉上，即使性命關頭仍「哈哈」大笑，而笑聲層次分明：皮笑肉不笑、乾笑、奸笑、會心微笑、開懷大笑及怒極狂笑，不需對白便能表達小魚兒的古靈精怪；最令我驚喜是他自創對著鏡頭剖白心底鬼主意，與觀眾直接的溝通，效果自然遠勝傳統刻板的畫外音。

從資料所見《絕代雙驕》是黃元申小休後第一部作品，難怪申哥混身充滿力量與動感，活脫脫是翻騰飛躍的江魚。光芒四射的演出，《絕代雙驕》是一場不折不扣的黃元

申個人騷，其他演員成為襯托的綠葉。二、三十年過去，即使淡忘了沉穩的花無缺、深情的鐵心蘭，觀眾卻永遠不會忘記小魚兒爽朗的笑聲。

很少大男人笑起來像申哥般可愛。

申哥的酒窩笑起來像初春的陽光融化了冰雪。他另一經典角色阿飛的笑亦讓人心頭暖和，讓天涯飄泊雪中趕路的李探花，感受人間還有一絲溫暖。

熟知申哥的性格的人，都知道他重情重義，朋友的請求永不會推辭，向來有「ＯＫ仔」的稱號。阿飛也是把「友情」看得比生命更重的人。就像頭獨行的野獸，獵殺是求生本能，但野獸是不會傷害同類，所以阿飛拼命打救李尋歡，落得滿身傷痕。林仙兒收留呵護他，把他馴得貼貼服服。被收服的野獸是不會猜疑主人，直至鳥盡弓藏被主人無情一棍擊在頭上，倒在血泊中仍是睜大雙眼不能置信。

所以申哥的阿飛最動人是那俊臉上的迷茫：救人反而被暗算，為甚麼李尋歡說江湖中人不會承認他殺了梅花盜；林仙兒更令他終身疑惑，她有愛過自己嗎？

阿飛是每個年輕人衝動的寫照。以為自己是匹離群孤獨的狼，以為美麗的女子必然是天使心腸，以為世事非黑即白⋯⋯

偏愛阿飛這名字，喜歡他那把像玩具的無柄劍，阿飛是我最喜歡的申哥角色。有時我不禁懷疑，出版社負責人是否看了黃元申的阿飛，所以才把《小李飛刀》改名為《多

情劍客無情劍》。

之後我從來未遇到過另一個演員可演活古龍筆下這三個截然不同的角色。偉仔能演西門吹雪？能演阿飛？不要弄錯是那套《阿飛與阿基》！《流星蝴蝶劍》的孟星魂實吾不欲觀之。

談劍論古龍，夜深突然心血來潮想抓本《三少爺的劍》來個N次重溫，希望讀至謝曉峰與燕十三的決戰入夢。三少爺自我放逐令我想起日劇的《長假》及《沙灘小子》，長著鬚根的竹野內豐那份頹喪貴氣是我心目中的三少爺不二之選，難怪「第一代三少爺」爾冬陞曾經想找他作接班人。經常幻想決戰中三少爺面對充滿死亡的第十五劍，眼中流露絕望的恐懼，以及燕十三反劍插入自己身體，臉上釋放解脫的笑容。申哥應該可演燕十三，對嗎？

【後記】

數年前我在港鐵遇見一位目光如劍的老人，劍神還俗了，你相信嗎？

2 連偉健：別問我是誰

有一個男孩子自小外表就長得早熟高大，十三四歲打暑期工時，同事還以為他是畢業生。親友經常讚他一表人才，寄望甚殷。可是，五年過去，十年過去，又再五年，步入中年還是老樣子，別人的厚望早已變成失望。昔日的男孩子暗問鏡中皺紋湧現的自己，難道就這樣默默終此一生？

我坐在深宵行走的小巴上，老是覺得大鬍子司機很臉熟，名字一下子記不起，但不消數秒，一個「前衛崩頭的古裝大惡人」便自動閃現眼前。喜歡ＴＶＢ八二年版《天龍八部》的觀眾，怎會忘記那個心直口快的南海鱷神？

有些演員如廖偉雄、黎耀祥自知長相平庸，便立定主意做小人物，結果他們闖出名堂，廖偉雄的阿燦及黎耀祥的柴九家傳戶曉，在電視史上留名留姓。南海鱷神劉國誠沒有二人的名氣，晚年還要轉當司機維持生計，可是作為演員，能夠有一個角色讓觀眾廿

多年後還有印象，已經算有交待了。

有些人條件比他們好，卻是努力了廿多年仍落得如沒名字的臉。

網易論壇有很多電視迷，對新舊大小藝員如數家珍，某一回在討論哪幾位巨星在八三《射鵰》跑龍套時，有人問：「誰是連偉健？他演過甚麼？」大家都呆了一呆，答不上話。

曾經有一位年輕的網友在湯鎮業網站問及八二《天龍八部》中扮演西夏武士李延宗（慕容復）的藝員是否連偉健？不幸地，數月來沒有人助解疑難，反而被好事之徒嘲笑他品味獨特，這種不入流的三級片小腳色也有興趣。

女網友X前陣子在長洲島上遇上連偉健和家人度假，喜見偶像風采如昔，魅力依然，她興奮得回家馬上寫在網上討論區，與人分享她的喜悅。可是，沒有人回應，數年來一個都沒有。

這世界彷彿只有我可以回應他們。

事實上，除了感情生活，我對連先生還算有一定程度認識。他的作品我看過不少，他的緋聞我卻絕少發現有傳媒報道。香港的傳媒一向勢利，數年前有雜誌拍下連偉健與吳家麗把臂同遊，託賴性感女神僅餘的人氣，我才有幸得見到連先生的緋聞。女方稱是朋友作媒介紹，剛開始交往。男的被記者形容為「過氣男藝員」。換了旁人可能不悅，我看了這篇報道卻為連偉健鬆了口氣：幸好年輕記者還認識他，不致把他當作不知名

那些年，我們一起瘋金庸、古龍港劇，趕《新紮師兄》《新難兄難弟》港片熱力，
戀黃日華、黃元申、劉德華、梁朝偉、陳玉蓮、米雪的明星風采

「中坑」。

這位記者是如何認識連偉健呢？我不禁好奇。與劉德華、梁家輝同是TVB第十期訓練班畢業，三十年前連偉健出道時，現今很多娛記還未出生。但已是一個不折不扣電視迷、武俠小說迷。八二《天龍》及八三《神鵰》是我的至愛，連偉健在這兩套劇都是出場一兩幕的小配角，但他高大健壯的外形特別起眼。而且我覺得這個新人帶點湯鎮業影子，說話同是舌筋拉著，有點意氣用事的感覺，最巧合還有兩者眼神中那股悻悻然。

二人的星途都可以用「坎坷」來形容，湯鎮業還有段這個角色深入民心，連偉健待在TVB八年，演的角色總是像西夏武士般面目模糊，我這個電視迷也不能舉出較為人知的例子，八三《神鵰》演耶律齊的哥哥，叫甚麼名字完全無頭緒。若說較深刻印象，應該是他以負心俏郎君形象，演出葉倩文金曲《零時十分》MV。這樣翩翩俊朗的連偉健，是我第一次亦是唯一一次見到。

連偉健沒有湯鎮業的粉雕玉砌，但他站出來自有一番男子漢氣慨。我認為他很有警察的實感，當然不是《獵鷹》及《新紮師兄》那種模範警察，而是現實生活中以非常手段周旋於黑白道的幹探。連偉健的眼神正是「人在江湖、身不由已」的寫照。可惜的是，他出道早了二十年，那時還未有《無間道》，正邪難分的警察絕對不容於家庭觀

眾。《獵鷹》及《新紮師兄》都是ＴＶＢ精心討好觀眾又不得失警隊的傑作。《五虎》鼎立的時期，只有劉德華、梁朝偉演警察大紅大紫，二十年後來二人憑《無間道》再創高峰，足證觀眾心目中警察是浪漫英雄化身，其他人種不宜沾手。

在小銀幕做不了主角，連偉健便在大銀幕找機會。《發條橙》是馬龍白蘭度的名作，《發條蘋果》你聽過沒有？是八十年代初《靚妹仔》等寫實青春片跟風之作，找個性感港姐演被壞學生蹂躪的教師，非常有教育「性」。連偉健穿上校服演中學生，角色尚算正派，但成熟長相實在與其他演員格格不入，讓人覺得他一定是臥底。問題是，他不是周星馳，那年代亦未有《逃學威龍》，星爺還待在《四三〇穿梭機》裡作小朋友啊！

那邊廂劉德華初踏影圈便獲大導演泰迪羅賓及許鞍華賞識，《彩雲曲》及《投奔怒海》都是認真製作的電影，二十年後依然常被人談論。顯然，和華仔比較是自討無趣。連偉健也很腳踏實地，只要有機會演主角，那管你拋胸露肉灑鹽花，總之有殺錯不放過。《發條蘋果》之後，還有一套《花女情狂》，說起來這是韓流襲港的始祖，他比成龍大哥還早廿年與韓國美女大談戀愛。成龍只能與金喜善相聚「神話」夢魂中，連偉健卻與「花女」玄智慧箇真銷魂……就此打住，免得愈寫愈三級。本來不明白為何這套艷情片會配上張學友的經典情歌《Smile Again瑪莉亞》，後來知悉這首歌填詞人亦是電影製作人，恍然大悟之餘，更學會純情與色情原來可以集於一身。

連偉健亦曾經正正經經演談情戲，經典浪漫愛情片《玫瑰的故事》中他便華衣名車與發哥一起追逐永遠美麗的玫瑰。楊大導演以唯美見稱，在《美少年之戀》便發掘了吳彥祖，他找連偉健演自己的電影，足以證明連偉健的條件。

所以連偉健一直不甘心。每次看見他演一些過場小角色，他眼神是這樣告訴我。我沒有同情他，反而像是在欣賞一隻螞蟻在熱鍋裡拼命爬上去，不斷半途滑下去的狼狼模樣，有點莫名的快感。直覺告訴我，他的努力是枉然。

我品評明星的眼光一向很準確，連偉健需要的是一個奇蹟。八十年代末，曾經一度必然主角的TVB三華（黃日華、任達華及吳啟華）已淪為配角奸角，所以當亞視招兵買馬，「三華」及不少TVB失意軍人毅然加盟。連偉健是其中之一。亞視當時簽了一眾性格男星，大量開拍警匪片，走寫實火爆路線，連偉健終於找到用武之地，不久更第一次當上電視劇男主角。

我還記得當時亞視在全港最暢銷報章登了全版廣告宣傳《妙探出租》，望見報章上連偉健破天荒的大頭照片，我不禁暗道：你終於等到啦！

這套劇集九十％「參考」當時城中大受歡迎的《城市獵人》漫畫（當然不需要付版權費）。男主角「孟波」是經常色瞇瞇的猥瑣私家偵探，關鍵時刻會精光暴射變身威武神槍手。猜猜誰演大醋罈惠香？她初出道長長卷髮美艷明媚，被捧為亞視新希望，可是

未能一炮而紅，多年後剪了清爽短髮，反而更為觀眾受落，成為亞視女藝員過檔ＴＶＢ唯一成功的例子。

對於關詠荷來說《妙探出租》只是起點，真正的事業還在彼岸。對連偉健來說，這處卻是終站。亞視高層似乎忘記了動漫還是年輕人玩意，家庭主婦可不知你《城市獵人》是甚麼傢伙，但見男主角整天色瞇瞇望著女人，最忠實的亞視擁躉也會轉台，更別奢望改變慣性收視了。女主角關詠荷後來大紅大紫的《苗翠花》與《陀槍師姐》，都是主婦角色，更進一步證明家庭主婦主宰了演員的星途。

獨挑大樑第一炮打不響，到後來的《男大當差》，連偉健已淪為「木獨」小生鄧浩光的副車了。沒辦法，人家是香港游泳代表，楊凡唯美電影《少女日記》的男主角，健康正氣，好歹也有女性觀眾支持。

缺乏觀眾緣始終是連偉健的致命傷，之後在亞視發展都是差強人意。隨著亞視減產，他也無奈離開這個曾經帶給他希望的地方。在外大量接拍一些小成本錄影帶製作，據說在大馬等地極受歡迎，最重要是還有主角可演。金融風暴後外埠市場萎縮，他也回歸香港。

念舊的劉天王曾在自傳裡提起這位老同學，後來在自資電影《全職殺手》找他客串，還有在AndyLau.com點名推介。在圈中打滾了三十年，還要像新人般推銷，換了別

那些年，我們一起瘋金庸、古龍港劇，趕《新紮師兄》《新難兄難弟》港片熱力，
戀黃日華、黃元申、劉德華、梁朝偉、陳玉蓮、米雪的明星風采

人，可能會心灰意冷，但我相信連偉健依然會繼續努力，因為我認識的這傢伙是永不言敗。GOOGLE搜尋器二千多項連偉健相關演出紀錄，每一個都是得來不易。

在辦公室偷偷寫這篇文章，寫到最後不知如何結尾，擱筆與鄰座的同事閒聊，見他年紀與我相若，心念一動，問他知否誰是連偉健，他反問我是否弄錯了，那個轉當藝員的前香港體操選手不是叫做林偉健嗎？

聽見別人質疑我的「專業」，不禁苦笑。我的腦袋若不是塞下這大堆不能當飯吃的八卦娛聞，現在可能已經真的做了專業人士了。一事無成的中年漢，幸好在網上遇著不少年紀輕輕的同道中人，靠癡長幾歲被大家封為懷舊專家，總算有「不枉此生」之感。

人總有值得自豪的事，那怕在別人眼中不值一文。若能回到過去，我會對那個男孩子說：不必要做別人眼中的主角，你的人生你才是主角！

可是，這麼簡單的道理，為甚麼我到現在才明白？

第二輯　人生如戲

057

3

遇見100%的女孩——米雪

我和大部分香港人一樣，都是在那年認識她。

一對又大又亮的眼睛，親切的眼神像對你打招呼，晶瑩的目光似讓你看清楚她的友善。永遠掛在俏臉上的燦爛笑容偶爾露出一對趣緻的大門牙，可愛得像隻蹦跳到你身旁的小白兔。

業餘作者詞窮，借用了村上春樹的書名來形容她，其實她與這位日本名家的作品半點關係也談不上。

一九七六年，香港沒有人認識村上春樹，而米雪卻無人不識。

當時家裡剛添置十來吋的單聲道電視機，她天天晚飯準時在那小小的螢光幕裡出現，與她的靖哥哥及叔父們表演絕招好武功，精采熱鬧，讓餐桌旁一家人，在忙碌的一天工作後共聚天倫享受唯一的娛樂。「好郭靖、俏黃蓉、東邪西毒南帝北丐中神通」唱

那些年，我們一起瘋金庸、古龍港劇，趕《新紮師兄》《新難兄難弟》港片熱力，
戀黃日華、黃元申、劉德華、梁朝偉、陳玉蓮、米雪的明星風采

得街知巷聞，人們茶餘飯後都在談論佳視的《射雕英雄傳》。看同一套劇集，唱同一首歌，同聲同氣，香港人都親近得像左鄰右里。

一九七六年，我們擁有電視機已經滿足得像擁有全世界。

二〇一二年，佳視倒閉三十四年，廣播道由「五台山」變成「兩台山」，電視已經是過時的娛樂，不少人家裡裝了四十二吋液晶體電視、五十吋等離子屏等高級影音設備，作用卻似客廳的裝飾品，偶爾在吃飯時開開，免得一個人的晚餐冷冷清清。然而電視機上湧現陌生的臉孔、裝出來的笑容，連最新版本的黃蓉也像強顏歡笑的受傷玫瑰，一切都令人感到孤寂不安，空氣漸漸陰寒得像挪威的森林，人人都冷著臉灰了心如村上春樹小說的主角。

為甚麼有錢的人愈來愈多，不快樂的人卻更加多？這城市的快樂到底去了那裡？電視機裡找不到，電算機也未能測知。看來只有問問那位百分百女孩，三十多年來每次見她總是笑容滿臉，快樂似乎永遠跟隨她身邊。

一個單身女子跑遍大江南北，風塵僕僕，馬不停蹄，賺的是對人歡笑、背人落淚的血汗金錢。米雪，告訴大家，你的快樂要訣是甚麼？

更好奇的是，她如何把容貌保持三十年如一日。她在《秀才遇著兵》演青春女星的媽媽，兩人站在一起宛如姊妹花，做女兒的反被母親比下去。如同黃蓉的光芒蓋掩了郭

芙一樣理所當然。黃蓉養顏秘方是九陰真經，米雪青春的秘密是甚麼呢？

城裡一眾老去的愛美女士們，可以說是與她共同成長，當年在八卦雜誌明明記得寫她是朱古力膚色，她亦表示為玉臂芳草過盛而煩惱。那些《金電視》《姊妹》一字一語姊妹們都牢牢緊記，現在為何黑珍珠變了白雪公主？最要命她也五十多歲了，皺紋究竟藏在哪？「她不是在廣告說：『青春的秘密很簡單』嗎？」「她一定有整形！」

滿懷希望的太太抱著裝滿鈔票的LV袋，跑去找混身銅臭滿手鮮血的大夫：「我要變成米雪！」忍痛成一快，想不到結果把五官弄成一塊。當繃帶除下來，同行的姊妹們嚇得尖叫起來，還沒動手術的你眼望我眼，暗自慶幸，「米雪，求求你救救姊妹們吧！」

亦有一眾雲英未嫁女強人眼見這個獨身女人活得如此精彩，心想小姑居處未嘗不是一件好事，便放棄結婚生子的念頭，怎知日子一久，便覺得度日如年，再碰上當年的醜小鴨同學，得知她生了兩個孩子後，雖然整天申訴照顧孩子辛苦，但看她容光煥發，眼神充沛，眼角也會笑，相比之下，自己倒像臘鴨又枯又乾。「米雪，你的快樂是不是裝出來？我給你害慘了！」

還有一眾野心勃勃的後輩女藝員，急功近利，不想被電視台低薪合約綑綁，欲效法前輩自由身左右逢源，佳視TVB到亞視，亞視TVB……還有其他外埠製作。她們心想「現在是WTO年代了，自由貿易，有先例可援嘛！」結果一個個往外闖，跌得焦頭

那些年，我們一起瘋金庸、古龍港劇，趕《新紮師兄》《新難兄難弟》港片熱力，
戀黃日華、黃元申、劉德華、梁朝偉、陳玉蓮、米雪的明星風采

爛額，最後還不是乖乖跑回來求電視台，更要被可惡的高層揶揄：「沒鏡子也要找盆水照照自己，你用甚麼跟米雪比？」

的確，沒有多少人有資格和米雪比較。單是演技一項，已經叫人詫異她是如何修練得來。有一位網友覺得米雪演技多年來沒有大進步，我回答她說：當一開始已是一百分，你還能要求人家每回都拿一百零一分嗎？

初擔大旗她演少女黃蓉贏盡掌聲，數個月後便在《神鵰》演中年黃蓉，並非客串，而是從頭到尾數十集的主角，記著，當時只是十八歲的電視新人啊！空前絕後的創舉，相信以後沒有人能打破。

米雪似乎特別喜歡挑戰難度，超越年齡界限之後，她在《太極張三豐》分飾性格截然不同的孿生姊妹，一個是溫柔純良的民女，一個是刁蠻歹毒的公主，一會兒惹人憐愛，一會兒神憎鬼厭，把觀眾的喜怒操控得如在股掌之間。

《開心華之里》裡應該是她初次演母親角色，兒子不是童星小柏林，而是朱健鈞及魏俊傑，前者孩子臉也可將就將就，後者比米雪小不到十歲，與漂亮的米雪站出來，換了日劇恐怕被人誤會最後變作不倫戀情。好一個米雪，以溫馨的母愛表現徹底掃除我們的疑惑，而她塑造的新一代開心師奶亦成為日後處境喜劇的典型。

其他如絕頂聰明的蘇櫻、愛恨分明正邪莫辨的殷素素，都是公認超級難度的角色，

她都是不費吹灰之力便拿了漂亮的滿分。如此良將TVB及亞視怎會不爭相邀約？為免順得哥情失嫂意，亦為了自由挑選好角色，她從來都不簽長約，在兩間電視台輪流出現，打破TVB一貫霸道的門戶政策。

超然的江湖地位不能單憑實力，良好的工作態度及人際網絡缺一不可。米雪在這方面亦是公認一流。從圈內人親暱地叫她「米記」，意指眾人的老友記，可見她人緣之佳。明星足球隊二十週年紀念旅行，她隨隊受訪時表示一定要拍下歡樂時刻作為留念。佳視倒閉二十多年，一眾舊人定期聚餐，必定有她一份兒。親善、長情，加上是公認的孝順女、好姊姊，百忙中還會抽閒當義工，不給她一百分，豈不是沒有天理。

但一個人怎可能沒缺點？我寫了幾篇評論懷舊明星文章，筆調盡量客氣，還是少不免有部分觀點開罪某人的影迷，所以往後下筆更加小心翼翼，唯恐四面樹敵。但是動筆寫米雪，頭痛的並非避免觸及地雷，而是怕形容得她太好，別人會以為我是「無間道」做媒的。

搜索枯腸，給我找到了，她曾經演過反派，《雪花神劍》的魔女聶媚娘濫殺危害武林，或多或少破壞永遠正氣形象！慢著，根據探子回報，看過該劇的觀眾，尤其是女士們眼中，魔女其實是被欺壓的可憐女子，姜大衛演的負情大俠羅玄才是最大反派。

不服氣，再來一個炸彈，她曾經演過一部叫《一脫求生》的電影，海報上她的緊身汗衣半揭，意態撩人，宣傳字句不是清楚寫明「米雪最大膽解放的一次」，就算沒有露點，性感床上戲總不會少？

幸好，探子又及時回報，否則我信了那些海報標語，豈不是和那些買了陳玉蓮《連體》DVD一心窺探蓮體的傻瓜一樣？報告說，米雪的確有大膽場面，不過不是床上肉搏，而是連場危險追殺場面親身上陣，讓人為她抹一把汗。至於「一脫求生」倒不是騙人，片中男角打鬥時都愛脫掉上衣，展露強勁胸肌，絕對可以滿足喜愛「胴體美」的有「色」之士，說不定有人會在此找到他人生中的「斷背山」呢！

好色之徒先別絕望，給你們一個貼士，米雪在佳視的《名流情史》一場沙灘戲，她的三點式泳衣相信令不少上了年紀的男觀眾記憶猶新。游泳當然要穿泳衣，是真真正正劇情需要！後來她多演古裝及民初劇，總不成要加插雲蕾與張丹楓鴛鴦戲水肉搏相見！男士們試試往舊書攤淘寶吧，若找到相關劇照請大方地公諸同好，甚至一些女粉絲也會對你感激不盡呢！

在當年的八卦雜誌，還可以找到米雪絕無僅有的緋聞，男主角是最佳拍檔劉松仁，是公認的正派好演員，亦是我心目中最有型格的男藝人之一。米雪，我真佩服得你五體投地，連緋聞主角也是同樣的絕配。其實以她這般由內至外人見人愛的女孩子，甚麼富

家公子、明星哥兒自然飛撲上前，據聞某武打巨星也曾經奉她為女神，但她永遠與狂蜂浪蝶保持一定的距離，打個招呼便轉身跑去，不會讓伏在遠處的狗仔隊有任何機會。廿多年來與香港第一中鋒尹志強先生風雨同路，男的頑抗癌魔，女的不離不棄，旁人感動地為這段愛情長跑打氣，雖然尹佬最後未到終點已給上天帶走了，但尹雪戀其實早已在我們心目中開花結果。

米雪的影迷遍布華人社會，排隊也輪不到我為她發言，我也談不上是她的影迷（我姐姐才是），只可說是欣賞，李某喜歡的女演員數目之多，達到令人髮指的地步，當中有清純的、有性感的、有嬌媚的、有冷艷的，基本上只要不是鍾無艷都有機會上榜，但這份冗長的名單上卻偏偏沒有米雪這個公認的大美人。因為我從沒當她當作一般的女明星，甚至沒有把她當作女人。在我心目中她是百分百女孩。

在大染缸打混一定日子，說是純潔如白紙等於天方夜譚。江湖子弟江湖老，即使忠厚如黃日華，經過娛樂圈洗禮，亦難免久練成精，不再是當年傻氣的小子。郭靖會進化成蕭峰，少女黃蓉卻堅決不做那機關算盡的中年黃蓉。本來以她的條件，只要肯依從遊戲規則，成就當不至此，但她選擇開開心心的遊戲人間，為身邊每個人帶來歡笑。

狹隘的人生觀一直以為赤子之心與成人世界是水火不容，怎也想像不到複雜的娛樂圈還有米雪這種稀有的動物。成熟世故不代表處處算人，相反，汲取與人相處的經驗，

那些年，我們一起瘋金庸、古龍港劇，趕《新紮師兄》《新難兄難弟》港片熱力，
戀黃日華、黃元申、劉德華、梁朝偉、陳玉蓮、米雪的明星風采

改善自己的缺點，人際關係自會無往而不利。「你待人好，人家便對你好。」初出道時有前輩教我這做人之道，我聽罷心裡立即暗罵一聲「廢話！」因為明知自己做不到，亦不相信他他能做到。

青春的秘密，快樂的要訣，你我都曾經擁有，只是誰都不珍惜，讓它漫不經意地遺落在人來人往的都市。到了某日驚覺，猛地回頭，街中每張臉都似曾相識，卻不知往哪裡去尋原來的我了。

赤子

唱／葉德嫻　曲／羅大祐　詞／林夕

遠遠近近裡　城市高高低低間
沿路斷斷折折哪有終站
跌跌碰碰裡　投進聲聲色色間
誰伴你看長夜變藍

笑笑喊喊裡　情緒彷彷彿彿間
誰願永永遠遠變得短暫

第二輯　人生如戲

冷冷暖暖裡　情意親親疏疏間

人大了要長聚更難

一生人只一個　血脈跳得那樣近

而相處如同陌生　闊別卻又覺得親

一生能有幾個　愛護你的也是人

正是為了深愛變遺憾

你我似醉了　無法清清楚楚

同屬你你我我愛的感受

世界太冷了　誰會伸出一雙手

圍住你再營造暖流

說說笑笑裡　曾覺得歡歡喜喜

誰料老了變了另有天地

世界太闊了　由你出生當天起

童稚已每年漸遠離

那些年，我們一起瘋金庸、古龍港劇，趕《新紮師兄》《新難兄難弟》港片熱力，

戀黃日華、黃元申、劉德華、梁朝偉、陳玉蓮、米雪的明星風采

給M的信，有關莊靜而

4

M：

　　近來好嗎？自從阿湯網站消失後，很久沒有你的音訊，十分掛念你。想起八年前在家悶著，登上金庸茶館打發時間，因而認識了你和幾位台灣網友。當時你們談論昔日TVB小生花旦，我也趁熱鬧加入，恃著自己是香港人加上一把年紀，對那些演員如數家珍侃侃而談，自命懷舊專家卻神推鬼擁地把「莊靜而」寫作「莊靜宜」，被你即時捉個正著：「你的偶像是莊靜而，不是莊靜宜，很多人都弄錯了。」

　　給年紀小得幾乎可以做我女兒的網友毫不留情地指正，在錯愕尷尬的同時，「莊靜而」一個似陌生卻十分熟悉的名字，剎那之間勾起心底塵封的回憶，就像《在世界中心呼喚愛》的男主角，一瞬間腦海閃過的都是屬於八十年代的一切……

我們都有IQ未熟時

一切開始在八一年的那個新學期。我剛升上初中,第一次上全日制學校,清早七時離家,隔了十小時才可回家,每天花兩小時擠在無空調的「熱狗」公共汽車,站得腳也酸軟了,看見空座位上一攤攤汗漬卻寧死也不願坐下去;苦了筋骨,換回來的是前所未有的自由度,與大夥兒出外午餐愛吃甚麼便吃甚麼,放學後不須限時限刻回家,興起便踢球或流連商場。

生活習慣徹底改變是可以慢慢適應的,新環境亦有點新鮮感衝擊,可是「和尚寺」生涯卻由始至終沒法接受。小學時與班裡的女同學十分要好,大家都是電視迷小說迷,共同話題特別多,經常談笑鬥嘴,樂此不疲。再加上中了金庸毒,陶醉在段譽的苦戀故事,也來試試暗戀的滋味,對象是班中一個獨來獨往蠻酷的女孩。踏入青春期,對異性興趣以幾何級數與日俱增,偏偏又到升中分道揚鑣之時,怕與小美人兒再會無期,趕急找她寫紀念冊及索取照片留念。小男孩永遠記得冊上那簡單一句「Don't forget me」,代表我在她心中的印象有多「難忘」。

這位夢中情人和幾位相熟的同學不幸地被派進母校聯盟的三流中學,而我僥倖被一所歷史悠久的名牌男校取錄,起初真的有點兒沾沾自喜,與這幾位舊同學見面時故意

那些年,我們一起瘋金庸、古龍港劇,趕《新紮師兄》《新難兄難弟》港片熱力,
戀黃日華、黃元申、劉德華、梁朝偉、陳玉蓮、米雪的明星風采

068

穿全套校服，頗有炫耀之意。可是，我漸漸發現這一點點的虛榮，他們根本不會意，亦毫不在意。校園生活的樂趣融化了短暫的失意，他們顯得樂在其中，每次都有新鮮的話題：男女鬥法互相捉弄，誰追求誰誰碰壁而回，我的夢中情人更獲選為中一級別之花，有人揚言誓要奪得美人歸。

凡此種種聽得我心癢癢，羨慕妒忌兼而有之。

因為我的校園生活與之相比實在是天堂與地獄之別。這是第一步踏進課室就打從心底湧上來的感覺。為甚麼班房沒有舊日和藹的笑臉，為甚麼這幾位同學眼神這樣兇悍，為那幾位目光又如死魚。一開始就不存在友善的氣氛，而且學校鼓吹競爭，採用公開試的等級評分制，即使拿九十九分也未必有甲等。功課壓力大，同學分為兩大派，一派是成績為人生目標的書呆子，另一派是半放棄的離心分子。後者需要以一些另類東西證明自己的存在。玩意話題來來去去都不是打球便是打架。欺凌弱小更是指定動作，愈凌辱愈是快感愈有成就感。

有人說男人的友誼是血與汗水煉成的，我恰好最怕汗臭味亦最討厭暴力，這種充滿雄性野獸味道的友情恕我沒法接受，亦不覺得是必然。若換了在男女校，有女孩子在場，大家都會裝紳士收斂自己的暴力。

正因為曾經有男女校的生活體驗，我比其他同學更覺難受更難適應。心裡反感，但

又未能做到獨來獨往。怕痛亦怕悶，隨波逐流的我便像伊索寓言中的蝙蝠，既是禽亦似獸，要踢球時便跟大夥兒走在一起，在圖書館打發時間便和書呆子們切磋切磋。雖不是君子之交，卻委實比開水更淡。浮游在兩極之中，度日如年，頗有裡外不是人、兩頭不到岸的徬徨。望天打卦，從校園地下遠眺頂層七樓的課室，但見一個個快畢業的大師兄們，像等待放監的釋囚，疲乏的眼充滿期待，臉上展露興奮的表情，我這個七層樓下的新丁只有羨慕的份兒。

「還要再捱七年！」與同校的舊同學同病相憐，經常在電話中互吐苦水。有一天晚上收到他來電，電話筒另一端傳來興奮得急不及待的聲音：「快！快！快開電視機，《IQ成熟時》現在開播了。」

邁進八十年代，香港的電視圈起了翻天覆地的變化。佳藝電視在七八年倒閉，幕前幕後資源甚至觀眾及廣告不少流往麗的電視（亞視前身），如為弱勢電視台打了口強心針，再加上一群出色製作人的努力，憑著史詩劇《大地恩情》及新派武俠劇《天蠶變》把TVB打個措手不及，被逼腰斬重頭長篇劇《輪流傳》。這是TVB史上最慘烈的敗仗，躊躇滿志的麗電電視力求擴闊觀眾層面追擊對手，大膽地嘗試新劇種，八一年的《IQ成熟時》，是香港電視史上第一部本地製作校園青春爆笑劇，摻入美國日本青春劇的喧譁特色，撤除了成長家庭倫理社會問題等等港劇慣用調味劑。為了給觀眾新鮮

感，所有主要演員都要求新面孔。亦為了收視有保證，所以這些演員都有一定的知名度：鍾保羅、蔡楓華、鄧藹霖、鄧慧詩都是受年輕人歡迎的新進電台主持，而莊靜而則是影圈矚目新星。

很多年輕網友都不認識莊靜而，只有部分資深港劇迷或黃日華影迷才知她是八二年《香城浪子》裡的潘曉彤。一九八〇年莊靜而雙十年華，踏進銀色旅途，處女作《有你有你》是部胡鬧喜劇，沒有太大的回響。要等到第二部電影《山狗》，演一個在郊野遇上流氓慘遭蹂躪的女學生，戲中那一幕在溪間濕透汗衣，若隱若現，才使到觀眾留下深刻印象，「露出」了名堂，吸引了麗的電視（亞洲電視前身）的製作人注意。

幸好麗的找她拍《ＩＱ成熟時》，所以莊靜而給我的第一個印象是穿上校服的「花灑」，而不是《山狗》裡眾禽獸的獵物。有關這部電影的種種一切，也是後來才知曉。

我喜愛莊靜而的原因很簡單：漂亮，毫無疑問的漂亮，男性女性都異口同聲讚歎的漂亮：一雙清澈明亮的貓兒眼，如寶石吸引你的注目，比例恰到好處的瓜子臉使闊臉方角女子嫉妒得要死；笑起來有一個甜美的酒渦，趣致的兔寶寶牙為她額外添上幾分嬌俏；那高挺畢尖的鼻子凸顯了她的自信，突出的輪廓無論長短直曲髮型皆宜。她眼神帶著的一份驕縱，不是沒有理由的。

不需要甚麼美若天仙，清麗脫俗的虛幻形容詞來形容她。她的漂亮是實質的，入世

的。美女有兩極，一端是如陳玉蓮般會令凡夫俗子自慚形穢，不敢動半分歪念；一種是如李嘉欣般美得現實，想追求她便要和其他人比身家，清貧如我真不敢高攀。莊靜而恰好在兩者之間，給我憧憬的空間。少年的我一直以她作為未來女友的藍本，日後當然知道這是天真貪心得多麼可笑。

像莊靜而這種漂亮的女孩子，不可能垂青像我這樣的平凡人。從小她必然習慣被狂蜂浪蝶包圍，享受被人擁戴的感覺。漂亮的女孩應接不暇，想好好念書比別人加倍困難。根據校園小道消息（來自一位自命交遊廣闊的同學的同學⋯⋯），她是當年校園知名的戀愛女王，身邊的男伴如走馬燈轉個不停，負面傳聞當中藏了幾許酸葡萄則不得而知。中學畢業，她轉報了商科課程，可是天生麗質難自棄，期間還是給發掘出來當明星。剛放下書包不久，演繹校園小公主「花灑」只是做回自己，不需要演技。

劇中她與好友「朱仔」（鄧靄霖）帶領女生橫行聖羅蘭書院，欺壓校內寥寥可數的男生。剛轉校的阿Man（鍾保羅）組織男生反抗，引來一場又一場的衝突，漸漸造就了幾對歡喜冤家。「花灑」與「朱仔」同時愛上阿Man而導致好友反目，Peter（蔡楓華）是從旁等候的傾慕者⋯⋯一眾年輕人你追我逐沒完沒了，劇情胡鬧亦沒有大條人生道理，但青春便是這樣Simple and naive。

那些年，我們一起瘋金庸、古龍港劇，趕《新紮師兄》《新難兄難弟》港片熱力，
戀黃日華、黃元申、劉德華、梁朝偉、陳玉蓮、米雪的明星風采

IQ成熟時

唱／蔡楓華　曲／黎小田　詞／盧國沾

每次我寫新詩（新詩）

費盡勞力心思（心思）

形容詞用盡也不似（總不似）

難形容是癡心（癡心）

難形容是真愛（真愛）

令我猶疑　寫了又試

心中的影子　小小的天使

你那笑臉迷住了我心智（ＩＱ成熟時）

應怎麼開始

開始第一次

每次遙望你苦未已

遙遙沉默注視（注視）

每日期望孜孜（孜孜）

時時期望建立是友誼

第二輯　人生如戲

情懷澎湃不止（不止）

情懷原是真摯（真摯）

但怎可以使你會意

我是完全投入在虛構的聖羅蘭書院校園生活內，幻想自己是其中一分子，是瀟灑的鍾保羅也好，畸怪的車保羅也沒問題。與女同學們笑笑追追，沒有機心，也沒有暴力與爭鬥。當然，最重要是每天與自己喜歡的女孩子相對，不奢求一親香澤，亦未望假以辭色，偶爾講聲 Hi & Bye 已足夠樂上半天。若不幸地碰到她捉狹的眼神著帶三分笑意兩分搗蛋，人也失魂落魄得不知身在何地，傻相好比漫畫中暗戀靜宜的大雄。

那個年代誰都看過叮噹漫畫（拜託，別跟我說甚麼「哆啦A夢」），一無是處的大雄每天上課不是受師長責罰，便是受技安與阿福的欺壓，幸而討厭的校園還有他心目中的女神。大雄的女神是靜香（港譯：靜宜），八〇年代第一代學生女神非另一個靜而莫屬。

沒有電視演出經驗的年輕人演來清新討好，一時間為疲弱的電視帶來了無比的朝氣動力。《IQ》收視率與口碑證明年輕人市場抬頭，麗的電視打鐵趁熱，推出了一系列青春片，如鍾蔡莊鐵三角再合作《青春三重奏》及張國榮參演的《對對糊》及《甜甜廿四味》，當然不能不提林國雄陳秀雯夫妻定情經典作《驟雨中的陽光》。青春劇成

那些年，我們一起瘋金庸、古龍港劇，趕《新紮師兄》《新難兄難弟》港片熱力，戀黃日華、黃元申、劉德華、梁朝偉、陳玉蓮、米雪的明星風采

074

為麗的電視另一招牌，TVB如夢初醒急起直追，可是找歌星演出的《突破》及《荳芽夢》都是像牛奶般純情溫文但活力欠奉，輸了給《IQ》可口可樂式青春奔放。TVB哪肯連吃敗仗，閃電挖走了蔡鍾莊張等台柱，一舉拔走了麗的電視剛萌芽的幼苗。青春小鳥一去不復返，沉頹的麗的電視也終撐不住，賣盤給香港邱氏，易名「亞洲電視」。

《IQ》的演員像畢業了各奔前程，鄧慧詩、鄧靄霖只此一次客串，從此返回電台絕迹幕前；鍾保羅在事業露曙光時離奇墮樓，了結短短三十年的生命；曾經一度被譽為「白馬王子」的蔡楓華，當了紅歌星數年，後來事業失意，自暴自棄，暴肥走樣，行為乖張失常，鬧劇醜事層出不窮，淪為娛圈「四大癲王」，當日他以金句「剎那光輝不是永恆」贈予張國榮，現在看來是為自己度身訂造。兩位男主角都是剎那光輝，誰也想不到劇中出場數十秒，充當不知名流氓學生的周星馳，日後竟然成為橫跨廿年的世界級喜劇巨星。

世事無必然，我也想不到自己可以在「和尚寺」捱過七年。人總有IQ成熟時，只是有些人似乎來得太晚了。

問世間幾許癡兒女

女郎道：情花的果實是吃不得的，有的酸，有的辣，有的更加臭氣難聞，中人欲嘔。

楊過一笑，道：難道就沒甜如蜜糖的麼？……

（神鵰俠侶第十七回「絕情幽谷」）

千萬金元鉅製，大陸版《神鵰俠侶》播出後，黃曉明與劉亦菲成為了新一代金童玉女。

金童玉女？到現在還使用這「史前」名詞，不認懷舊也不行了。

自從郭富城十多年前聲稱為影迷保留童子身至三十歲，被引為娛樂圈最大笑話後，恐怕再沒有人肯揹起「金童」這名號；同樣，周慧敏、楊采妮相繼引退後，玉女已成為影視界文化遺物。現今香港流行稱呼美女叫「索女」，「索」者，深深吸氣也，索女的

共通點是能夠令男士們有一分憧憬，想像靠近身子來聞取她頸邊耳鬢的銷魂氣味。縱未能一親香澤，靈魂兒也享受了一剎那的快感，比起柏拉圖式崇拜更符合成本效應。

功利主義色慾文化掛帥的社會，所以小花旦葉璇離開TVB後急速「赤」化，反而人氣與財源滾滾來。張柏芝最初也被捧為「玉女」接班人，現在變成感情生活與身體都大量曝光的「慾女」。反觀比她更早走紅的梁詠琪，為了走「玉女」路線推卻不少表演機會，更因與鄭伊健相繼負上勾引別人男友的罪名多年，事業每況愈下。若撇除成見，論外形短髮的GIGI與長髮伊健實是一對賞心悅目的金童玉女，但這段戀情一直得不到大眾的祝福，雙方分手時，竟然還有人拍掌稱慶，說甚麼「剃人頭者人亦剃之」。我肯定如果梁詠琪不是標榜玉女形象，便不會有這樣的待遇。

綜觀影視圈，看來只剩TVB以家規來捍衛女藝人的冰清玉潔，花旦們為了星途只敢搞地下情。TVB不是古墓派，為何沒事找事幹？只因數十年的經驗教訓，幾多門下玉女毀在一個「情」字！

廿多年前，還是初中生的我，站在街上派傳單賺外快，受盡白眼之際，一位戴著墨鏡的美女經過，我本能地伸手遞前，她正眼也不望我一下便直行而過，可是還是給我認出了她。我也算有點明星緣，首次在街上碰見藝人，便有幸一睹碰上TVB第一代玉女的風姿。當日她心情似乎不佳，黑著臉口像惱了全世界，但這無損她的高貴艷美，亦恰

好配合她一向給我的印象，一個驕縱率性的大美人，總是莫名其妙的不開心。

所以她應該演郭芙，那個集萬千寵愛一身卻與真愛無緣的郭家大小姐，但老天爺偏不讓她當幸福的少奶奶，安排了她的角色叫李莫愁，人如其名，整天鐵青著臉，口中唸唸有詞，問甚麼「情為何物，直教生死相許」，書中最需要答案本是她，可是大家都愛把這首詞形容劇中那對金童玉女，而忘了這位為情所誤的女子，在哀怨的歌聲中了斷痛苦的一生。

問世間，情是何物，直教生死相許。

天南地北雙飛客，老翅幾回寒暑。

歡樂趣，離別苦，就中更有癡兒女。

君應有語，渺萬里層雲，

千山暮雪，隻影向誰去。

（詞摘自元好問《摸魚兒》，顧嘉輝曲，張德蘭唱）

元好問的《摸魚兒》是原著靈魂所在。眾多版本神鵰獨八三版肯花思把這首詞編作插曲，盡情帶領觀眾投入小說世界：李莫愁出場時天地間一片蕭殺，飄渺淡淡的歌聲訴

那些年，我們一起瘋金庸、古龍港劇，趕《新紮師兄》《新難兄難弟》港片熱力，戀黃日華、黃元申、劉德華、梁朝偉、陳玉蓮、米雪的明星風采

說著一個令人扼腕的愛情故事。李莫愁與陸展元曾經亦是別人眼中的一對，只是世間的金童玉女往往未能同偕白首，林青霞嫁的不是秦漢、陳玉蓮永遠只是劉德華回憶中的姑姑、梁朝偉曾華倩……

所謂銀幕情侶只是觀眾一廂情願，呂有慧與伍衛國這一對也不例外。來自TVB第一期藝員訓練班的呂有慧與師弟伍衛國被譽為第一代螢幕情侶。女的桃顏雪肌，男的貌如冠玉，在彩色電視機開始普及的年代倍令觀眾感受星光幻彩的魔力。二人合演的《紅樓夢》《巫山盟》及《江湖小子》是TVB早期大熱的連續劇。當時阿姐汪明荃等花旦都是出身影圈，有一定的年紀及獨特的演技路向，要她們走回清純少女路線有點勉強。TVB一手培訓出來的呂有慧，擁有玉女所需的美貌以及未經雕琢的純樸，順理成章被捧為電視台第一代玉女。

如日方中的呂有慧在一九七五年突然奉子成婚，宣布下嫁金童，同年誕下一子。

玉女配金童本是天造地設的喜事，可惜此金童非彼金童，只是一名掛著藝名「金童」的二三線武打演員。此人其貌不揚，蓄著一撇小鬍子，笑起有點不懷好意，外形與名字相映成趣。身長腿短的他與高挑修長的呂有慧並肩走出來面對公眾，更使人覺得他們不合襯，更令人懷念伍呂配的悅目養眼。始終他倆才是觀眾心中的璧人，一本八卦周刊為了增加銷路，更令人懷念伍呂關室談心的醜聞。憤怒的呂有慧告上法庭，獲賠償二十五萬元名譽

損失，這宗創先河的藝人誹謗案，卻最終因為雜誌社欠賠倒閉變成鬧劇一場。

挽回清白的呂有慧離開是非圈，過著家庭主婦的平靜生活。故事到了這階段你們可能以為她是香港版山口百惠，過著金童玉女的圓滿結局，只是這個金童與那個金童三浦友和似乎相差太遠了，所以呂有慧兩三年間便復出，大家都不感到意外，而她無復當年聲勢，更是意料中事。只要大家看一看以下鋼鐵陣容便知TVB當時花旦鬥爭有多激烈，汪明荃、李司棋、黃淑儀、趙雅芝四位風華正茂的阿姐，還有黃杏秀、李琳琳、繆騫人、歐陽珮珊及余安安等成名花旦，加上源源不絕的港姐及藝訓班新血，如陳秀珠、陳玉蓮、陳敏兒等，而佳視倒閉為TVB更帶來了兩員超級花旦，嘟嘟鄭裕玲及米雪。

觀眾目不暇給，TVB根本只是煩惱如何安置這批花旦，所以當汪趙兩位阿姐分佔楚香帥的紅顏知己席位，本已站穩一線秀姑便要屈就演奸角宮南燕。如此算來，呂有慧有幸參與這大製作，即使演的是大反派水母陰姬，實在談不上委屈。

此後，三十歲不到的呂有慧便正式宣告脫離玉女行列，「升格」為中年美婦，飽受電視劇文化的年齡歧視。主角是無望了，但求爭取有發揮的機會的配角。在八二《天龍》裡她艷壓所有段正淳的女人。找她演戲份奇少的甘寶寶是一種浪費。後來九七《天龍》監製汲取教訓，立刻把她升級當正室，這般美貌的刀白鳳，才有資格作慾海慈航打救凡夫穢漢。

天龍八部裡有情皆孽，刀白鳳為了報復負心漢糟蹋自己，康敏獨佔段正淳不遂，變為淫婦布局陷害，都令人感受「愛的反面就是恨」。神鵰的世界貫徹純情主義，大小玉女俱不會作賤自己身子，郭芙斬楊過，小龍女刺尹志平，以至李莫愁都是藉著殺人去發洩恨意。我不是替李莫愁說話，只是感覺讀者們普遍同情李莫愁的遭遇，她殺多一千個無辜者都不會加深對她的反感，正如在李莫愁眼中任你東邪西毒郭靖黃蓉都抵不上一個活生生的情郎。我一直懷疑若果陸展元不是這樣短命，她面對自己心愛的人會捨得下毒手嗎？

對女性的心理一竅不通，只知道有些女人會誘過於人，有些女人則會把所有苦自己扛。像呂有慧為了愛情犧牲了事業，卻從不對人吐露半點怨言。「問世間情是何物，直教生死相許」在八三《神鵰》裡重複唸著這幾句詩，她會否百般滋味在心頭？昔日的玉女淪為配角，《決戰玄武門》的紅拂女才貌智勇雙全，戲份卻少得可憐。黃蓉是難得有發揮機會的中年角色，有傳她極力爭取演出，可惜敗於歐陽珮珊手下，退而當其赤練仙子，所以劇中她與黃蓉鬥智鬥力不敵，惱怒的表情使知情者感覺分外諷刺。有人更認為呂有慧選角輸了，所以演來不投入，未能捉摸李莫愁的心理變化（態？）。他們推許後來另一位過氣玉女演的李莫愁。

那女郎向他望了一眼，說道：「有是有的，只是從果子的外皮上卻瞧不出來，有些長得極醜怪的，味道倒甜，可是難看的又未必一定甜，只有親口試了才知。十個果子九個苦，因此大家從來不去吃它。」

無巧不成話，九五版李莫愁演出者雪梨，十六歲出道亮著米雪親妹的招牌，第一炮《親情》便從鄭裕玲手中搶了發哥，人人以為這位外表清純的玉女前途無限，她竟然走上呂有慧的舊路，死心塌地愛上了武打演員徐少強，把身心都交給他，十七八歲便做了未婚媽媽，星途盡毀不在話下，為了愛情更不惜與母姊反目，可惜最後亦是與呂有慧一樣，離異收場，「歡樂趣 離別苦 就中更有癡兒女」，兩位李莫愁的刺痛堪比萬枝情花刺在身。

若論情花之毒，雪梨想必更重。徐大俠不比金童，好歹也是天蠶變的雲飛揚，高大威猛，數不盡美女投懷送抱，夜夜笙歌，「愛上一個不回家的人」，把女人最美好的芳華在深閨裡化作淚水點點流逝。同樣是愛上武打演員，姓名相近，雪梨卻沒有前輩雪妮的福氣，這位六十年代玉女影星與唐佳的婚姻，由全面不被看好到至今白頭到老，羨煞幾許娛圈怨偶。數一數手指，娛樂圈玉女在當紅時結婚大都沒有好下場。「千山暮雪隻影向誰去」，失去了依靠，大都重操故業，可是重拾光彩的絕無僅有。雪梨復出後，先

演李莫愁，再演康敏，難道製作人認定失婚婦人只配演變態女人？

偏見不是事實，卻往往掩蓋了我們的眼睛。早幾年我在地鐵車廂遇見雪梨，她墨鏡一度，黑衣皮褲一身，潮流打扮盡顯明星風采，卻蓋不了憔悴的臉容，冷漠的神情加上「李莫愁」與「康敏」的變態形象，讓滿廂乘客即使認出了她也不敢打擾，她卻忽爾對面前的陌生人十分友善地說：「先生，你的鞋索鬆掉了。」那位仁兄驚訝的神情與我一樣，「謝謝」也忘了說一聲。

換上其他女星，一對眼睛生在額角相連我們頂上是光是禿也視而不見，更何況腳下小小一根鞋繩。見微知著，一件小事使我重新認識雪梨，改變了對她十多年的觀感。一直以來外間總喜歡拿她和米雪比較，在各方面都近乎完美的姐姐自然把妹妹比下去，姐姐的循規蹈矩更無形中誇張了妹妹的反叛。重視親情的米雪一直避免與妹妹比較，有傳她為免尷尬推卻了九五神雕的黃蓉角色，年輕觀眾因此無緣一睹第一代黃蓉的風采。

人生總有遺憾，米雪年過五十至今無兒無女，雪梨二十多年前未滿二十歲已經走完姊姊未走的路。有緣無份空嗟嘆，有份無緣暗淒涼。妹妹的崎嶇情路對姊姊的愛情觀有多大的影響只有當事人才能知曉，我只知道兩姊妹與一紙婚書始終無緣，雪梨從未正式與徐少強結婚，大俠背後的女人諷刺地全無安全感，多年後她汲取教訓，選擇對象棄武擇文，與一名敦厚老實的大學講師交往。我與那位先生曾有一席之話，更差點兒當了他

的門生，印象中他是個謙謙學者，為人隨和友善。不敢說雪梨嫁了他一定會得到幸福，卻可以肯定不會重蹈覆轍，可惜二人卻在訂婚後分手收場。女的依舊尋尋覓覓，男的幾年前生了一場大病，卻因禍得福找到了最愛，與另一位女星黃曼凝成為眷屬。大家對八三《神鵰》的郭襄應該有一定印象，清純樸素的黃曼凝一向給人乖乖女形象，當年的男友林偉健（同劇飾演瀟湘子）是體操健將，二人非常合襯，曾被視為打風也打不散的一對，最後也是各走各路。

　　幸好黃曼凝沒有郭襄的固執，步入中年終肯披上嫁衣。其實不用為她擔心，能夠演郭襄的女生，包括黃曼凝、曾華倩、李綺虹都是男生喜愛的類型，問題是如何選擇。歷代黃蓉更不用多說，米雪、翁美玲、朱茵，那個不是萬千觀眾的寵兒？十年前米雪以超高齡客串吳版《倚天》殷素素依舊贏得一致激賞，差不多同時雪梨卻因再度失戀，情緒不穩被劇集中途換角，從此在影視圈銷聲匿跡。世情本如此厚薄不均，當不成天之驕女還可灑脫地高歌一曲《我不是黃蓉》，但相信沒有女生肯唱《我是李莫愁》吧！

　　兩代李莫愁星途多舛，只剩較年長的呂有慧負隅頑抗，在演藝事業盡最後努力，不單止在亞視一劇接一劇，甚至參與不少電影的演出。雖然年過五十，呂有慧保養得宜，看上去只不過三四十歲，在《我和殭屍有個約會》演樂觀善良的有錢太太，臉上掛著開朗的笑容，吸引力不遜於演她女兒的楊恭如。較近期的《情陷夜中環》還與一眾青春女

星爭艷，可惜爭奪對手是年近古稀的謝賢。夕陽無限好，只是近黃昏，監製們不會特意為中年女藝員挑選像樣的對手。五十歲的女人只可配七十歲的男人，恐怕是香港獨有。人家日本的黑木瞳年近五十，還可經常當主角與年輕小生談情。香港的電視台只懂守舊因循，給大陸劇趕過是遲早問題。

大陸版《神鵰》引起的熱潮，不禁令人猜想ＴＶＢ會否跟風第二度重拍《神鵰》。

鄭伊健曾幾何時是楊過最佳人選之一，但在「奪面雙琪」事件後，恐怕他與邵美琪演陸展元更有說服力。風月無情人暗換，才不過幾年光景，今時今日得找梁詠琪演李莫愁才合觀眾口味。而男生得天獨厚，鄭伊健人氣再低，也不用真的淪落到演陸展元，倒是想不到他當不成我的偶像楊過，竟然走去泰國變身我兒時另一偶像，鹹蛋超人

（ultraman），成為超人家族第一位中國人。

男人們豈會為一棵樹放棄整個森林，不做楊過更落得逍遙快活，只有少不更事的我會以為每個男人都想為小龍女守信終身。世上只得一個楊過，所以人間便有千千萬萬個李莫愁。

楊過心想：「她說的雖是情花，卻似是在比喻男女之情。難道相思的情味初時雖甜，到後來必定苦澀麼？難道一對男女傾心相愛，到頭來定是醜多美少嗎？」

如詩光影留松人

颱風珍珠襲港的深夜，呼呼厲號，輾轉難眠。不眠夜好看書，翻開最近愛不釋手的插畫版唐宋詩詞集，細品每行每字，在窗外激盪的風雨聲中超越時光，走進二千年前詩人的世界。

昨夜星晨昨夜風，畫樓西畔桂堂東，心無彩鳳雙飛翼，心有靈犀一點通。李商隱的作品總是美麗帶點奇情詭秘，明明是寫情卻讓人有多番猜想遐思，與古龍小說有異曲同工之妙。難怪古大俠順手拈來便化作陸小鳳靈犀一指，攻陷華人社會，更榮升改編武俠劇始祖。大陸一些慣看大製作的小朋友，經常取笑八十年代港產劇的佈景簡陋，如果他們看見一九七六年拍攝的《陸小鳳》，保證他們更加笑破肚皮。大部分時間在錄影廠閉門造車，絕少外景，月是假的，山是畫的，牆是紙做的，一幕拆屋戲暴露屋內一木一柱幾乎全是道具，如此環境別提甚麼沙龍攝影神奇特技，最起碼的吹風機為主角營造長髮

飄飄效果也欠奉。那時的演員沒有現今偶像的福氣，沒有華衣美服雪肌護膚化腐朽為神奇、沒有美景山河轉移觀眾的視線，更沒有前人的經典可以偷師，一切皆赤裸裸暴露於人前，要別人信服唯有靠自己努力摸索，機會來了才可展翅高飛。

《陸小鳳》便是三個年輕演員的起飛點：黃元申與西門吹雪的冰冷融為一體，後無來者；溫文爾雅的黃允材十年後重拍依然是花滿樓第一人選；至於我們的四條眉毛陸小鳳，是一位詩人。

我行我素，立身處世有如一棵深林傲立的古松，不愛耀眼驕陽，只是靜待明月星輝來相照。早年綽號憤怒青年，他的心裏有團火，眼底卻滿腔柔情似水，水火交融，演技自然中見氣勢，從忠到奸，優雅至激情，可以細水長流，亦能洶湧澎湃，變化之大直如李白之詩作令人歎為觀之。能夠把每一次演出都化成一時的佳句，劉松仁，你的名字是詩人。

「落泊江湖載酒行，楚腰纖細掌中輕。十年一覺揚州夢，贏得青樓薄倖名」任杜牧如何繪影繪聲描繪他放浪形骸的一面，別人只會說他「風流」，「下流」形容詞永遠沾不上身。也看我們的陸小鳳煮酒論英雄，與群豪乾完一罈豪情無限的男兒烈酒，轉過頭來便左擁右抱，細味旖旎醉人的花酒。在四個持劍的美女圍攻痛罵，他還可以笑淫淫地泡泡木桶浴，瞇著眼色瞇瞇地望著美女，然而女士們又不會覺得他討厭。同樣的眼神動

作，你我可能已經被擱了老大記耳光，在八六年《陸小鳳之鳳舞九天》，萬梓良大哥也逃不過「好色」標籤。這不關長相的事，松哥不是俊男，蘇東坡是酒肉胖子，誰教我們身上找不到半分詩意？

《陸小鳳》被改編影視多次，歷來只有劉松仁可以憑此角沖天飛騰，而且在古龍筆下更上一層樓。這一層樓，古龍借來了陸游的詩。小樓一夜聽春雨，上一代淒美故事，延續到青青與丁鵬的身上。原著是團圓結局，《刀神》卻把青青從丁鵬身邊奪去。「耀目刀鋒剛似冰霜，難斷春雨恨綿綿」，主題曲《春雨彎刀》還是回歸李商隱的哀怨，劉松仁，不知不覺已成為李商隱代言人。

春蠶到死絲方盡，蠟炬成灰淚始乾，金振西呼出最後一口氣，小蝶的淚也乾了，過百萬的香港家庭主婦卻忍不住把積累二十集的眼淚一下子流下出來，與《風雲》一樣，松哥也是死在妻子懷裡，之前的《梁祝》亦是男比女先死的結局。到了後來《大時代》松哥的「方進新」被丁蟹活活打死，留下孤苦堅強的玲姐，直教觀眾不忍卒睹。好一個容易受死的男人，讓我們感受男人的死原來比女人更催淚。

死去原知萬事空，但悲不見九州同。古今詩人同一夢，夢見國泰民安居。這一夢從來都被古都突爆的戰雷驚醒，從《近代豪俠傳》的譚嗣同，到行刺秦王的荊軻，風蕭蕭兮易水寒，壯士一去不復還，松哥的耿耿悲壯神情，總教人胸臆激起一股熱情，夢想為

國家拋頭顱灑盡男兒血。

然而愛國往往都沒有好下場。《劍仙李白》結局，被逼害流離半生的李白垂垂老矣，國難當前依然請纓上沙場殺敵，無奈名將不許見白頭，昔日少年揮劍疾走，今日守城小將領只消一兩招便打發他走。人生在世不稱意，明朝散髮弄扁舟，無緣醉臥沙場，一醉便跌進了湖中，在人間留下了不朽名句：「人生得意須盡歡，莫使金樽空對月」，數百年後，梁羽生筆下的白衣張丹楓憂國憂民，感懷身世，唸起了這首《將進酒》，舞劍舉杯吟詩，大情大性，令人慷慨擊掌，亦狂亦俠真名士，唯松哥矣！

《萍蹤俠影錄》張丹楓來到中原才有幸邂逅雲蕾，劉松仁是過檔亞視始遇上他螢幕上最佳伴侶。鄭少秋與汪明荃不是一對，周潤發趙雅芝從來未談過戀愛，劉松仁與米雪有點疑幻似真的感情，卻令到當時不少迷哥迷姐迷惘，現在恐怕只有成為追憶吧。

天下無不散之筵席，八十年代末，當亞視全力拍攝火爆粗獷的警匪片，刀來彈往，血肉淋漓得可怕，松哥唯有暫別香港的影迷，跑到台灣去繼續演繹他的詩意。「還君明珠雙垂淚，恨不相逢未嫁時」。愛情可以不落俗套，也可以很拖泥帶水，松哥遇上楊佩佩，究竟會否被同化？確實令人擔心，幸好，《還君明珠》《春去春又回》《八月桂花香》都沒有令松迷失望，尤以後者，哀愁中寫盡世情，劇終至愛好友撐一葉輕舟，送走垂死的胡雪巖，輕輕的來，輕輕的走，塵緣便如羅文的歌聲淡淡無奈地消逝於空氣中

「相識至交，笑擁當天的我……每次聚散，總不發覺為何。愛過恨過，便知一生相處不太多……塵緣的光景怎回望……」

不要問我松哥為何在台灣最紅時與楊佩佩分道揚鑣，緣份盡了便是盡了，回流TVB碰上了股市狂潮，人人心中都只有數字，從詩人到主婦都都變作炒家了，那有空發思古幽情。TVB武俠劇都只是拍給海外市場的小本製作，連版權費也是省得便省，一大堆金庸人物外傳應運而生，《九陰真經》《金毛獅王》《南帝北丐》《王重陽傳》《金蛇郎君》，幾乎可稱作廉價勞工鄭伊健系列。松哥便有如方進新犧牲在瘋狂的大時代裡。唯有回到亞視，方能再《劍嘯江湖》。

燕北飛與愛妻被正派偽君子利用抗敵後，圍攻滅口，夫妻苦戰雙雙死在舟中，燕北飛邪狂桀傲，眉髯賁張，「目光炯然，刃數人」，還有我迷戀的莊靜而，最後一次讓我驚艷，如果劇情到此便是完美，可是四十多歲的松哥還要在劇中演為父報仇的年輕殺手兒子，燕孤鴻自報二十八歲時，松哥的眉頭比額頭更皺，難怪比皮光肉滑的楚江南盡搶風頭。

二〇〇〇年以五十二歲之年演張翠山，論氣質型格不作他人之選，可是大家連他自己都感嘆這角色遲來了二十年，年華正茂時與金庸劇無緣，引為一生之憾。據說七八《倚天》本是找他演張翠山，可惜與《陸小鳳：武當之戰》撞期，擦身而過轉眼便是

那些年，我們一起瘋金庸、古龍港劇，趕《新紮師兄》《新難兄難弟》港片熱力，戀黃日華、黃元申、劉德華、梁朝偉、陳玉蓮、米雪的明星風采

二十二個年頭。英雄遲暮，人間的少年郎也到了懷舊的年紀，昔日小樓聽雨是浪漫，今夕簷前滴雨，竟是一滴一驚心⋯

少年聽雨歌樓上，紅燭昏羅帳；壯年聽雨客舟中，江闊雲低，斷雁叫西風；而今聽雨僧廬下，鬢已星星也，悲歡離合總無情，一任階前，點滴到天明。

《虞美人》，宋，蔣捷

棄我者昨日之日不可留，五十知命的松哥踏入二十一世紀轉型為性格演員，反而打開新局面。ＴＶＢ青黃不接要靠他扶持新人，《英雄刀少年》帶起黃宗澤，《男人之苦》讓吳卓羲上了一次演技課；多年累積的經典亦使他在大陸聲望高崇，中港片約接個不停。只是當我見到他穿著不倫不類的後現代古裝，與他並肩抗敵的戰友不再是心有靈犀的雙黃，換作所謂八大豪俠如陳冠希、肥師弟之流，紅顏知己從一顆晶瑩聰敏的米雪換成兩塊硬「冰冰」，我真想問，松哥，你寂寞嗎？

古來聖賢皆寂寞，唯有飲者留其名。半生未嚐一醉，這夜卻盼浮一大白，將進酒，杯莫停，金庸、古龍、梁羽生、李白、李商隱、松哥……來來來，讓我們痛飲千杯，醉死到天明。

那些年，我們一起瘋金庸、古龍港劇，趕《新紮師兄》《新難兄難弟》港片熱力，
戀黃日華、黃元申、劉德華、梁朝偉、陳玉蓮、米雪的明星風采

「第三輯」

日劇與我

1

我的日劇生存之道

從未懂性到開始認字書寫閱讀，我的人生每一階段，總有一些日劇掀引我的道路。

七十年代中期，正如當時的香港經濟發展一樣，香港的電視台是有潛力但未完備，未有足夠資源製作全日的節目，只能在黃金時間播自家製節目，其他特別是下午至傍晚的婦孺時間則選播外語配音劇，這些劇集能夠做過江龍，水準有一定保證，而日劇同是東方人臉孔，更加大受港人歡迎。一套又一套經典的日劇，陪伴我那一代的小朋友成長。「努力，奮鬥！」是這些早期日劇的必然口號，《姿三四郎》（港譯柔道龍虎榜）《青年幹探》《綠水英雌》……等劇集為當時香港人帶來無比的正能量。

近年香港年輕人對建制的批判，對自私貪婪的既得利益者的抗議，覺得大機構在剝削勞動力量，寧打散工也不為五斗米折腰，好像很前衛的思想。其實，人家日本近四十年前的一套日劇，男主角中村雅俊已經身體力行展現出來。《前程錦繡》（日本原名

那些年，我們一起瘋金庸、古龍港劇，趕《新紮師兄》《新難兄難弟》港片熱力，
戀黃日華、黃元申、劉德華、梁朝偉、陳玉蓮、米雪的明星風采

《我們的旅程》）是我最推崇、喜愛、佩服……想到有甚麼好的形容詞此劇也當之無愧。

寫友情、愛情、婚姻、親情、世情、人生觀、真摯深刻，入俗眼卻不落俗套，由經典百聽不厭的片首曲到每一集片尾的字幕金句都能深深感動觀眾。

像男主角大學畢業，討厭營營役役的上班族生涯，像浪子般四處打散工見識人生，由清潔到吹製玻璃工人都當過，其中一次結識的一位中年工友十分投契，中年人的豁達瀟灑讓他拜服，但後來發現瀟灑背後是個不負責任的丈夫爸爸，讓妻女捱苦而自己逍遙自在，我對這個故事特別有印象，因為太了解自己逃避的性格，所以經常提醒自己要引以為鑑，不要走上這條路，可是……

《前程錦繡》在日本是國寶級劇集，每十年拍一次特別篇，已經見證劇中人物三十年轉變，數年後會不會有四十年紀念篇，我不知道，人生無常，三位主角都已是六十歲老頭，由衷的希望他們能夠延續這個經典，繼續人生之旅。

《跳躍大搜查線》是另一套國寶級日劇，搬上大銀幕四部曲都票房大賣甚至是日本史上最賣座本土真人演出電影。劇中不留情地嘲諷批判日本警視廳的腐敗，主角是熱心開朗的青島刑警，二十九歲才找到人生目標，從營業員考進警隊，在前線打拼服務市民，最大的敵人不是歹徒，反而是僵化的官僚制度，一次又一次帶來危機。與他肝膽相照的室井警官很明白問題所在，但他選擇默不作聲地繼續做乖孩子在建制中向上爬，希

望有朝一日攀到權力高峰可以改變制度。

我廿多歲時很喜歡織田裕二演繹青島的傻勁，覺得室井委曲求全很窩囊，當年自己在工作上也是很鄙視規則與制度，覺得處處受制肘無用武之地，與同事經常開火，多番中冷箭事業原地踏步，由最初滿肚不忿到近年的無奈接受，自覺無復當年勇，卻在去年忽然被擢升為中級管理層，成為夾心人，經常被下屬挑戰自己的權威，又要硬接上司的無理責難，對制度上的不滿更是與日俱增。有時受氣了，安撫自己，沉默是金，咬緊牙關總有出頭天。

從青島到室井，戲內戲內都是我的人生。還有《一零一次求婚》《沙灘小子》《東京愛的故事》《戀人啊》《青鳥》《夢的加州》《龍櫻》……等等數之不盡，曾經感動，或啟發我的日劇，若我真的好好地寫下感受，相信數十萬字也不夠，也脫離了本書的範圍，或者有一天，我會找到一個理由，去寫一本「純愛」日劇的書。

那些年，我們一起瘋金庸、古龍港劇，趕《新紮師兄》《新難兄難弟》港片熱力，
戀黃日華、黃元申、劉德華、梁朝偉、陳玉蓮、米雪的明星風采

2 青春美穗總失去莫名

不知大家有沒看過金城武那部《天涯海角》？戲內他開設了替人找尋失物的公司，為顧客陳慧琳跑到紐西蘭的「天涯海角」找尋失落的感情。

我也在找尋一件失物，可是嚴格來說，它不是一種物件，沒有固定形體，沒有身分證明，要找又從何找起？

我的情緒受這件事影響，好一陣子做甚麼都若有所失，提起筆桿卻沒法寫下一個字。一位網友問為何我的博客久久不更新，我賭氣地說：「不寫了！」她追問為何，我答道：「想寫的明星也七七八八了。」

話在說，腦裡浮現一個名字。

很多朋友以為女藝人中我只愛陳玉蓮，以為我的懷舊文章從她演的八二《天龍八部》人物評論開始，其實，我除了迷金庸，迷武俠劇，我還是一個日劇迷。我的懷舊文

章是從一個日劇女明星寫起。

八十年代初，《飛車歌舞三人組》一片捧紅了近藤真彥、田原俊彥，在香港捲起了好幾年日本偶像旋風。我姐姐是因為田原俊彥才買那些《新時代》《好時代》偶像雜誌，而我這個書蟲把家中所有書都啃盡，竟然連圖片多過文字的雜誌也不放過，在那裡我看見十六歲青春綻放的中山美穗。

我應該是第一眼便被她的貓兒眼俘擄，亦被她多變的化身迷惑了，一會是野性小野貓，一會又是溫柔甜美的日本娃娃，一時淘氣一時冷艷，摸不著她真實是哪一個，唯獨可肯定的，是她明眸一分執著，從第一眼到現在，都絲毫沒有變過。

我喜歡的女孩子都有相同的特質，同樣是對愛情專一執著，而情路卻一樣崎嶇，美穗與蓮妹都是苦戀前輩紅小生不能公開，她的田原俊彥比周潤發更大男人，更多緋聞，更加缺乏結婚的承諾。

然而若不是田原俊彥，恐怕我這個香港書呆子不可能比其他人更早認識這個遠隔重洋的東瀛美少女偶像。大部分香港人開始留意MIHO（美穗的日本名），要等到八七年那套《偶像媽咪》，亦是這套劇集，令她在日本大紅大紫，成為真正一線偶像。剛巧她演的是與自己身世相似的當紅偶像美寶蓮，小學時立志嫁給自己敬愛的老師，長大後強搬入老師家說嫁給他，與老師的子女成為鬥氣冤家。在公眾面前要保守這個「不能

那些年，我們一起瘋金庸、古龍港劇，趕《新紮師兄》《新難兄難弟》港片熱力，戀黃日華、黃元申、劉德華、梁朝偉、陳玉蓮、米雪的明星風采

說的秘密」，演藝事業已分身不暇，半夜回到家中還要做家務，學做一個標準賢妻良母，美寶蓮承受的壓力無比沉重，兩方面都吃力不討好，但她對心中所愛堅定不移，付出的努力終能感動了每個身邊人，最後自是大團圓結局。演技尚嫩的美穗演活了美寶蓮的無怨無悔，應該是與感同身受有莫大關係。無巧不成話，田原俊彥最受歡迎的劇集，是演熱血小學教師的《教師物語》（港譯《阿 SIR 正傳》），大家看過嗎？

沒有看過，甚至沒聽過他的名字也正常，他的名字很快消失在姊姊口邊，日本風吹遠了，港產的 Alan、Leslie、五虎五有四大天王時代，帶走了家中的《新時代》，每個人都隨著時間步進人生新階段，一個高考與無數的生化符號，霸佔了某個電視迷腦內的記憶體，把什麼美穗玉蓮都刪走到不知何處。

作為傳統名校高中生，背負家人的期望，高考是我第人生第一個致命的重擊（還記得打電話回家，對媽媽說了事實，媽媽好言安慰，但她內心的刺痛似隔著聽筒傳來）。看見一位同學昂然步進那門庭高貴偉大的香港大學，而我孤單一個，在吵雜的鬧市一角找尋那新開張的小小學院，雖然早有心理準備，然而低得可憐的樓頂給一八二公分的我帶來的壓迫感，是遠遠超乎我想像，壓得我抬不起頭做人。

我不想上課，亦不敢逃課，因為對家人有點歉疚，書是認真地狠狠地啃，整個大學上課出席率是百分之百，相信在香港大學生是稀有動物，其他時間則逕自回家，典型獨

行俠一個。

不是沒想過留在校園，而是 sorry，學校沒有庭園，若你想學電影內那些歐洲大學生躺在青青草地看書討論天文地理、文史哲理，從尼采到叔本華，發發知識分子的牢騷，你上的應該叫中大，甚至港大也ＯＫ。Ｃ大是純粹讀書撈學位的地方，與同學們談談采妮與劉華，有空時間賺外快才是三流大學生之道，我很明白。

所以我一直很感激爸媽，雖然家裡沒有錢，但從沒叫我兼職自給自足，默默希望我能專心讀書成材。因此我亦沒理由伸開手掌索錢。最省錢的娛樂莫過於重拾兒時的娛樂，在家啃書看電視也。百無聊賴，午間婦女時段的節目都不放過，才讓我有機會再遇上美穗，而且不只是一個，是兩個美穗。

在這套日文原名《噢，有空請你來坐》，港名為《天生一對》的劇集，十八歲美穗飾演一對被母親拋棄，失散多年的雙生兒，洋子是熱情野女郎，淑敏則被藝妓收養，為人有自卑感及缺乏自信，二人重遇，竟然同時愛上淑敏養母的兒子，譜成動人的三角戀。一個野性奔放，一個溫婉靦腆，兩個美穗，把我對美穗的痴迷推到顛峰，梅姐唱的那首同名主題曲（專輯 In Brazil）更加是百聽不厭⋯

那些年，我們一起瘋金庸、古龍港劇，趕《新紮師兄》《新難兄難弟》港片熱力，
戀黃日華、黃元申、劉德華、梁朝偉、陳玉蓮、米雪的明星風采

100

願變飄絮　輕輕撲向片片海風（將心化作片片海風）裡

覓到深愛的你　交低心窩與身軀

倦了的你　不必因愛情流淚

遇上孤身的我　愉快配合變一對

天旱將所有伴侶　編配相聚

緣和份相襯相對　然後告訴你這是誰

（流浪於人潮為尋覓你長作伴）

在兩心裡　一點愛意化作幾分醉

共你天生一對　伴你笑渡每一歲

（曲：黎小田　詞：潘偉源）

我開始放學後流連旺角銅鑼灣等日本潮流店，節衣縮食買她的唱片劇集，到用光了積蓄，懶散的我亦破例兼職補習班，為的是不能錯過每一樣美穗的精品。每年一度的大海報年曆更是必買的珍藏品。記得有一年因為給炒魷魚（解約）銀根短缺，遲了半步，結果所有美穗年曆賣光了，那年卻是歷來拍得美穗最明艷的一次，我氣得整年都耿耿於懷，直至找到其中一張海報的盜版才稍稍釋懷。

也難怪偶像店只肯小量購入美穗的精品，美穗在香港的人氣與銷路一直比不上

工藤靜香與酒井法子，歌迷會的聲勢更是天淵之別，那時還沒有互聯網讓我連繫其他

MIHO粉絲，我一直是孤獨地愛著美穗，My own private MIHO，錢包內的美穗照還被

同學誤為我女友，一個讓我樂得半天的最美麗誤會。

直到九十年代中期《情書》令全亞洲人傾心，MIHO才算廣為香港人認識，配上

《長假》的日劇熱潮，有一陣子令她在香港人氣急升，那時盜版日劇碟子成行成市，與

日本首播幾近同步推出，更公然在大小商店發售，女士們視為心靈甜湯，一眾本地明星

都高呼「我愛日劇」，我親眼目睹張可頤及吳綺莉現身最品流複雜的旺角商場搜購日劇，可

見當時日劇之風靡港人。是了，我想起吳或張手上就是拿著美穗的《美味關係》。

《情書》之後美穗演的都是文靜秀美的粉領族，成熟大方的美穗日漸散發女人味，

身邊愈來愈多人喜愛她，作為美穗迷我本來應該高興欣慰才是，可是我卻發現有點不對

勁，這樣的美穗好像愈來愈個陌生人，感覺愈來愈淡，她新出的專輯劇集，我都提不

起勁買，反而努力在找尋她二十歲前的舊劇，因為只有在舊劇之中，我才可以找到熟悉

的那個俏皮淘氣的美穗，那個少年時候認識的美穗。作為金庸迷，我應該是到那一刻，

才真正體會《倚天》的殷離，那個十多年來朝思暮想的張無忌就在眼前，卻瘋瘋癲癲四

處流浪天涯，說去找尋咬她一口的狠心小鬼張無忌。

那些年，我們一起瘋金庸、古龍港劇，趕《新紮師兄》《新難兄難弟》港片熱力，
戀黃日華、黃元申、劉德華、梁朝偉、陳玉蓮、米雪的明星風采

美穗在香港人氣最高峰時，造就《二千年之戀》美穗與金城武中日配，港日同步播出，可惜是眼高手低之作，收視與口碑都差強人意，未能使香港美穗熱推上一層樓。也是二千年後，日劇開始青黃不接，質素下滑，再加上香港政府大力打擊盜版，買碟子像毒品般偷偷摸摸，日劇熱潮一下子煙消雲散，日劇店紛轉為日本成人片盜版店。正經賣日本演藝產品剩下了寥寥數間，我由以前數日去一次，到數週一次，到變成大半年逛一次。某個新年如常去買美穗的年曆，店員奇怪地望著我冷冷說：「沒得賣。」我追問：

「你們不入貨嗎？」他沒好氣說：「日本不會再為她出年曆了，你不知嗎？」

慚愧，從此也不敢自認美穗粉絲了。香港的傳媒很少報導美穗的消息，原來美穗在日本好幾年都處於半退休狀態，一年才拍一套小品劇集，而出版的半自傳更意味她的去留，書中把自己內向羞怯的傳統日本婦女性格剖白，最渴望是擁有自己的家庭。後來她閃電附託終身，丈夫是一位其貌不揚的中年作家，代表作是《冷靜與熱情之間》。

二〇〇四年春，我在網上看到報導指她舉家移居法國，如願做了偶像媽咪，退出藝能界。我在搜尋相關消息時，誤打誤撞去到一個碩果僅存的美穗網站，發現了在幾年前香港曾經有一群MIHO粉絲開了一間MIHO專賣店，為她在文化會堂辦了一個史無前例的偶像個人展覽……。

可是，這一切我都錯過了，當我知道時，一切都已經成為回憶，成為這群MIHO

粉絲個人珍藏的回憶。我除了鬱悶，還可以做甚麼？

我選擇拾起自中學後丟低了十多年的筆桿，把屬於自己的青春與美穗回憶徹底記錄在文字裡，完成了第一篇懷舊文章，意猶未盡，這幾年間寫了不下半百篇。

你會問，為甚在我的博客看不見這篇文章？

我會很無奈地答你，載有那篇文章的電腦突然報銷了，以為曾經張貼在MIHO網站可以找到那篇文章，怎知那個網站竟然也消失得無影無蹤。一切都來不及備份，也不可能備份了。

PS 那篇文章叫〈有閒來坐，回憶中的美穗〉，若你在哪裡見到了，可以通知我一聲嗎？

那些年，我們一起瘋金庸、古龍港劇，趕《新紮師兄》《新難兄難弟》港片熱力，
戀黃日華、黃元申、劉德華、梁朝偉、陳玉蓮、米雪的明星風采

3

人生Beginner

我一直想知道，站在世界最高處俯瞰，是何種感覺？

Such a feelings' comin' over me
There is wonder in almost everything I see
Not a cloud in the sky got the sun in my eyes
and I won't be surprised if it's a dream
Everything I want the world to be
Is now coming true especially for me
and the reason is clear
It's because you are here

You're the nearest thing to heaven that I've seen

I'm on the top of the world lookin' down on creation

and the only explanation I can find

Is the love that I've found

Ever since you've been around your love

Put me at the top of the world

⋯⋯

木匠樂隊的英文老歌Top of the world，歌詞大意描述一個浸潤在愛河的人，感覺如置身世界之巔，俯望造物者帶給我們這般美好的萬物，我們深愛的人，感覺如以清澈無暇的嗓子傾吐對生命的熱愛，知足的感恩。

我不常聽英文歌，木匠樂隊亦不是我的年代，但我很喜歡這首Top Of the World，每次聆聽都有洗滌心靈的感覺。幸運地，我很喜歡的一部日劇《司法研習八人組》，亦是把這首歌用作主題曲，令我在看這部日劇的過程，留下十分美好的回憶。

幸福不是必然的，即使是看電視這等閒事，我也提醒自己要抱有感恩的心。世界從來不是完美，法律的出現，證明世事充滿缺憾，人與人之間充斥著矛盾衝突，需要法律

排解糾紛。擁有尊貴地位，能夠可以憑隻字片語就主宰別人的命運，律師就是這充滿缺憾的世界造就的幸運兒。

法律面前，人人平等，是否屬實，見仁見智，但律師最少是唯一可以容許半途出家的專門行業。三十歲後才讀醫基本上是不可能，但只要你有決心，無論任何身分年齡也可以入行做律師，港星趙雅芝的丈夫黃錦燊也是在五十歲才退出影圈，當上大律師。

《司法研習八人組》原名叫 Beginner，意指起步者，寫的就是八個不同年齡背景的人，拋卻自己的過去，苦讀通過司法試，考進了司法研習班，只差一張畢業文憑，便可以成為律師，改寫自己的命運。

要成為律師，首先要學會用律師的角度去看世界。

司法班功課多以真實法律案件為題材，女白領（新人Mimura飾演）原是客戶服務員，習慣凡事先考慮及照顧客人的需求，起初不適應法律的思考方法，常以人文的角度去處理問題，缺乏批判及對抗，常遭受導師的揶揄，在班中成績最落後，但幸運的她遇上七個特別的人：包括改邪歸正的暴走青年羽佐間（小田切讓）、美艷聰慧的黑幫大姊森乃（松雪泰子）、外冷內熱的丟職官員桐原（堤真一）、高傲的法官女兒（奧菜惠）、相夫教女的鄰家少婦（橫山惠）、老年失業的一家之主（北村總一郎）及苦讀廿載的懦怯醜男（我修院達也）。他們各有自己背負的過去，半途出家，和班裡名校畢業

的菁英學生實力比拚，好像差了一截。羽佐間不懂回答簡單的法律條文，在堂上遭教授

嘲笑；桐原因為當官太久，生活圈子狹隘，弄不清甚麼是醬多（醬汁多少）成為笑柄；

森乃雖脫離幫派，但當慣大姊的她主動對小妹妹楓伸出友誼之手，她的神秘美艷也像磁

石吸引桐原；羽佐間欣賞楓的愛心，而他的爽直亦打動冷傲的法官女兒，餘下來的三

人，主婦、老上班族及自卑醜漢，找到這個屬於非典型的小圈子，自動地走在一起。

水橋文美江的劇本一向是信心保證，這次處理八位演員的互動群戲更凸顯她的功

力，每個角色性格鮮明，每集都有一段戲供個人發揮。再論戲種，既是充滿實感的職場

劇，也有勵志劇的感人效果。談愛情點到即止，淡淡的餘韻卻令人回味無窮。最令我

動容的是八人超越年齡階級界限的友誼。

同學老師眼中的奇怪八人組，共同合作應付刁鑽的法律案例，經常課後開會討論，

交換自己心得，有時各持己見，爭拗面紅耳赤，但最終找出真相，又相視點頭而笑。彼

此毫無保留，不會你猜我疑，好像回到中學時候的光景，充滿對未來的憧憬，互勉互

助，追趕同一夢想而努力。

人生無論在何時，都可以像beginner重新起步。

他們從訓練中放下自己固有的價值觀，學習以律師角度去剖析光怪陸離的世界。有

些案件原告人可能是惡人先告狀，受害人其實是始作俑者，被告最值得同情，可是同情

之餘又不能出了界線。他們深切體會，當律師必須保持理智，但法律條文是死的，人是活的，法律不是限制人的自由，而是保護人的權利，所以律師不能忽視每一個案所帶來的人際影響。例如土地重建，清拆舊建築物，都市發展是否比保留集體回憶更重要，答案因個案而異，卻永遠不能一刀切。

他們漸漸明白到，做到一個好律師，比想像中更難，但亦比想像中更有意義。

學期將完，剩下的一份功課不計算分數，同學都埋頭準備畢業試，不理會這份功課，楓這個妞兒卻提出八人組要好好準備這個功課，作為這一年課程的紀念品，同伴口裡說她傻，浪費時間，轉頭卻走回八人組駐腳的課室，望著認真搜集資料解答的楓，楓抬頭一看，臉上綻發的笑容如像世上最幸運的人。

八人最後都通過考試，家庭主婦為了丈夫女兒放棄當律師，其餘七人各有抱負，片末他們在課室攀上工作梯，在牆壁最高處各自印上自己的指模，十年後、二十年後，大家再見面，應該不會在課室，而是在法庭上各為其主，針鋒相對，可是無論世界怎變，這八個指模印，還是會永遠親密友善靠在這片角落裡。

我喜歡《司法研習八人組》，更大原因是它勾起我在多年前在法學院深造班的生活。

香港的法律制度與日本不同，但律師實習前亦是要考取法學院深造文憑，香港的課程簡稱PCLL，為期一年，法學院深造班除了原校的畢業生，亦收取從不同途徑考獲

法律學位的人，我那年的同學有歡場領班、公務員、來港娶妻生兒的美國人，二十來歲至五十多歲也有。當時我還未踏足社會，與這班跑慣江湖的老鬼交手，有吃虧的時候，亦上了寶貴一課。那時我與一些同學常聚在一起討論功課，情形與劇中八人組沒多大分別。想起來，現在老同學們大部分都如願以償，當起律師來，有的甚至榮任法官，得到的社會地位是多多的金錢也買不到。

也許，我應該問問他們，站到 Top of the world 的感覺是如何。

那些年，我們一起瘋金庸、古龍港劇，趕《新紮師兄》《新難兄難弟》港片熱力，
戀黃日華、黃元申、劉德華、梁朝偉、陳玉蓮、米雪的明星風采

看九三日劇《高校教師》——我的失敗

人有三種面孔，一個是自己知道的自己，一種是別人知道的自己，另一個是真實的自己

<div style="text-align: right;">——日劇《高校教師》對白</div>

九三年的《高校教師》，是我最喜愛的日劇之一。日本名編劇家野島伸司早期的經典，我經常向友好推薦這齣劇，相識三十多年的好友看了，說不喜歡調子太灰色，我聽著笑：我正是喜歡它的灰調。

事實上，我和這位好友的基調很不同，少年時玩樂作伴拉近距離。長大後各有路走，自然漸漸地疏遠了，最近更因為小小的緣故而鬧翻。本來朋友已買少見少，現在更加無人問暖。人際關係一敗塗地，事業一籌莫展，這陣子我特別愛照鏡，看看自己的顏

相，「嘿哼」冷笑出來。

人到了失敗的時候，才特別看清楚自己，像《高校教師》的男主角。

三十二歲的羽村隆夫，大學畢業後一直留在研究所，是教授的得力助手兼未來女婿，有望佔上研究所一席位，表面上前路平坦可見，直至有一天教授對他說：「正式入職要再等一會，友好高中正需要理科教師，你去幫一幫忙，也順便吸收教學經驗吧！」

一個人、一句說話都可以徹底改變我們的命運。當上教師的那個冬天清晨，羽村在火車站目睹自己學校的女學生被站員查出使用過期月票，他上前解圍表露身分，堅決相信女生不是故意的。

這個叫二宮繭的女生怔怔地望著羽村溫柔信任的目光。

二人一同回到校園，二宮繭本來一直沉默不作聲，突然說：「老師，你真的相信我嗎？」羽村點點頭回應，繭臉上泛起甜美笑容，看見羽村迷惑地走錯教員室方向，她給他指引，臨別時熱情地喊道：「老師，不要緊，我會在你身旁，我會一直保護你的！」

羽村呆在當場，不知所措，他怎也料不到自己日後竟然真的要這個小女孩保護。

上課被玩弄，是繭替他解圍；被惡學生淋鏹液，是繭衝上前替他擋了，腳上留下永久疤痕。「這個女孩子為甚麼對我這樣好？」

另一邊廂，有人偷偷地在他的儲物櫃放了「救救我」的字條，卻沒留下姓名，教人

如何幫他／她？

羽村給弄糊塗了，這個冬天，白雪飄落校園上，彷彿披上一層灰色。

全校女生傾慕的藤村老師，心底害怕去愛，更加害怕失去愛，但她表面若無其事，而她懷孕，拍下影帶要脅維持這種畸型關係；女生承受痛苦凌辱，使她懷孕，拍下影帶要脅維持這種畸型關係；女生承受痛苦凌辱，使且更溫柔照顧失婚的體育教師父子；熱血的體育教師有暴力狂，得知真相後，毒打禽獸同事一頓，給逐出校園。

校園裡每個人背後都是另一個人。

即使是羽村自己在謙謙君子與學者的表層下，其實是個不通世務、不察人心、不懂保護自己的窩囊。未婚妻不忠，未來岳父不義，把他的論文據為己有，一直被瞞在鼓裡，終於一日之間，真相給抖出來，婚約取消了，被趕出研究所。他坐在湖邊，抱頭哭出來：「甚麼都沒有了」

十多年前，把劇集看到這裡，心同樣與羽村往下沉。在自己的專業沒有發展，為生計當了代課教師，失敗的人，遭遇何其相似，失敗的性格竟也如同倒模。當然我沒有主角真田廣之的俊朗外形，也沒有遇上像櫻井幸子般可愛的女生。

那時我擁有的唯一資本是年輕，還有心情代入角色，還有時間自憐自傷，聽聽森田童子淡淡哀愁的嗓子唱著主題曲《我們的失敗》，倒也享受陶醉在那荒廢的樂園。

在充滿春天氣息的陽光

在妳的溫柔中

沉浸的我

一直都是個懦弱的人吧

與妳聊著

說累

就不知不覺地沉默下來

就那樣地

只有代替暖爐的電熱器

紅紅地燃燒著

在那一家地下爵士咖啡室

仍然有著我們不變的身體

就彷彿像惡夢一樣

時間毫無緣由地消逝

而在只剩一個人的房間裡

找到了你喜歡的Charlie Parker

那些年，我們一起瘋金庸、古龍港劇，趕《新紮師兄》《新難兄難弟》港片熱力，
戀黃日華、黃元申、劉德華、梁朝偉、陳玉蓮、米雪的明星風采

可是我想你已經忘了我……

看見了變得沒用的我

我想妳也會吃驚吧

「那個女孩還好」

那都已是過去的事……

在妳的溫柔中

在充滿春天氣息的陽光

沉浸的我

一直都是個懦弱的人吧

羽村的失敗，令到繭與他更加靠近。兩人越過了戒線，結合在一起。有人寫告密信揭發，繭的父親把她帶回家中，不准上學。羽村忍不住直闖繭家，赤裸上身的父親出來應門，微笑指了指自己的寢室。羽村走進去，只見雪白光滑的身子無力伏在床上，一頭凌亂長髮垂下，黑與白構成一幅詭異動人的圖畫。

繭幽幽望著他，羽村不忍對望，更不忍在她面前流下眼淚。跌撞地走出這一片荒誕，眼淚終於忍不住爆發。「救救我」字條背後含意，知道得太遲了。「我可以做甚麼？」

繭父要帶繭離開日本，崩潰的羽村帶了生果刀去機場，刺進繭父的腹部，流出紅紅的鮮血，死亡的來臨，喚醒繭父的良知，他叫二人趕快逃走，掙扎回到家中自焚，一把火燒光自己的罪孽。

「他們的悲劇都是自找的！」一位網友批評劇中人物的行為都是不合理、不可理喻的，更加不值得同情。自命理智的人雙眼只會朝著「成功」的方向，當然都不會了解失敗的人的選擇，更加不會留意劇裡呈現的失敗美學。

而我卻看到了，在黑暗中滋生的愛，盛放血紅的光芒，美得不能轉睛。

違世師生戀的情侶被全國通緝，明知逃不了，依然拚了命逃亡，爭取那怕是片刻的廝守。二人甜蜜地走到最後一站，在火車上用紅索連在指間，相依而睡，是永遠的沉睡，明天再不用醒來便逃了，看，繭臉上的笑容是多麼的安詳。

空氣中又飄起森田童子幽靈般的歌聲，如同這對情侶的安魂曲。

《高校教師》把一切失敗都美化，我看見逃避帶來永久的寧靜，失敗比成功更淒美，難怪我總是那樣的失敗。

第四輯

經典金庸港劇

——一九八二天龍八部的幾位絕頂人物

1

王子的魔咒

楔子：傳說中森林裡住著一隻樣子醜陋的青蛙，有一日這隻青蛙救了被奸人所害的公主，公主親吻牠以示感激。奇蹟出現了，原來王子中了魔咒變成青蛙，公主一吻為他解了咒，從此二人過著快快樂樂的生活。不過，這故事尚未完結……

《天龍八部》故事由大理王子段譽帶出，亦是以段譽作終結。沒有蕭峰，《天龍》會失色萬分，但若沒有段譽，根本就沒有天龍的故事。談《天龍》男角，段小王子必是首選，亦是我的最愛。段譽出身好，英俊有學識，自小萬千寵愛集一身，多少美女傾心，運氣好得令人既羨慕又妒忌，但偏偏他死心塌地拜倒王語嫣裙下，受盡譏笑甚至危及生命也不悔，令人懷疑神仙姐姐是否會下咒？男人大丈夫為愛侶犧牲性命很平常，但為情犧牲尊嚴自尊卻是大大犯忌，會給旁人嘲笑，可是段譽實在太好人，太善良了，可

那些年，我們一起瘋金庸、古龍港劇，趕《新紮師兄》《新難兄難弟》港片熱力，
戀黃日華、黃元申、劉德華、梁朝偉、陳玉蓮、米雪的明星風采

118

愛得令人不忍對他的痴情批判。刀白鳳說兒子段譽是個不折不扣的癡兒，事實上他的執著性格脾氣遺傳自母親，擺夷人血液似乎流著任性的血，對自己心愛的東西，會做出匪夷所思的事，像刀白鳳委身爛乞丐來報復風流丈夫，段譽對玉像當神仙姐姐迷拜，不顧王子尊嚴，死跟王語嫣到天涯，捱嘲捱打，都是拜執著的ＤＮＡ所賜。

性格像母親，段譽外形俊秀則似親父段延慶。他在宮廷從小嬌生慣養，舉止講究儀態，給人第一印象有點娘娘腔是在所難免。其實他飽讀詩書，篤信佛理，絕非枯淺無知的小白臉。青衫磊落險峰行，段譽除了運氣好，他的學識及對儒佛的信念，樂天知命，隨遇而安的修養，亦令他在神奇歷程中逢凶化吉。要演好段譽，脂粉味與書卷味必需並重。八二《天龍》湯鎮業在之前曾演《無雙譜》的書生，亦曾演《香城浪子》的富家公子，他長身玉立，五官秀氣，有點兒脂粉味、亦有幾分書卷味，與段譽的氣質甚相近。有些演員穿起龍袍不似太子，湯鎮業卻是天生貴氣，段譽、李元吉、八賢王、霍都、光緒，演皇族經驗多不勝數。更難得是他眉宇之間的憂鬱，剛好配合段譽的苦戀心情。這是他先天優勝的條件，與演技無關。我不大相信林志穎演的油腔段譽會對一尊玉像迷拜，但湯鎮業演的段譽，那癡迷的樣子，真像書中的段譽走出來。

好色而慕少艾是人之常情，對外表出眾的異性行注目禮是每個男人的慣性動作，但像段譽那般目定口呆硬瞪著美女，換了別個男人，必被視為色情狂。年輕時清雅文秀帶

點脂粉味的湯鎮業得天獨厚，大家會覺得他是執著於「美」，而不是「色」。

現實生活裡好夢難圓，虛幻的小說世界卻可為無數痴情人圓夢。枯井底段譽苦戀修成正果，逃出生天後在江邊沐浴赤身露體，二人童心未泯你望我躲，真情流露，王語嫣由衷說出：「現在才知你這樣好！」一段譽回以可愛爽朗的笑容。阿湯與蓮妹當時的青澀純樸，端的像江水洗淨不染淤泥的金童玉女。編導沒有刻意營造卿卿我我，不落俗套的描繪，更令人回味無窮。

演慣奸角的阿湯憑痴情王子為他挽回不少印象分，一年後無線再拍金庸劇，還是連氣兩部經典《射雕》及《神雕》，阿湯再被派演王子，以他的小生地位，即使演金國完顏康也有點屈就，他發夢也想不到，自己被派充當金庸筆下最名不副實，可有可無的王子，蒙古霍都，一個不折不扣的小角色。由段譽至霍都，一樣是王子，地位卻是天壤之別。阿湯像由雲上跌至井底污泥。可憐的他，在劇中整天走來走去，幹些無關痛癢的壞事，角色蒼白毫無發揮機會，隨便找個人來演也可，為什麼要浪費一個紅小生？

與阿湯同病相憐的還有師兄任達華，演的耶律齊，也是無甚發揮的配角。二人曾在《衝擊》中合作演舞男，原本任只是配角，後來男主角周潤發辭演，任達華升任主角，還是新人的阿湯則臨時拉伕補上任原本的角色。塞翁得馬，焉知非禍？從此任達華舞男形象深入民心，苦戰廿多年後靠演電影《PTU》的威武警察獲影帝獎，才成功扭轉形

象。可憐的阿湯亦因《衝擊》一劇留給觀眾脂粉小白臉的壞印象。

八十年代初，經濟起飛，奮鬥是全民心聲，陽光少年正直青年才有市場，黃日華劉德華正是標準樣辦。TVB的高層是最聰明亦是最無情，立即決定放棄阿湯，力捧他的師弟們，並借舊人的名氣為新人造勢。

從此阿湯淪為二線，演配角居多，給人印象是五虎將湊數的一員。鬱鬱不得志，數年後便和好友苗僑偉離開TVB出外闖。可惜在影圈發展也平平，演的多是反派，後來也要重投電視劇懷抱，巧合演的又是王族，可惜不再是幸運的王子，而是一生不能自決的光緒皇。事業上從高峰滑落至谷底，感情亦由童話般美滿變作悲劇收場。不想再提起那個令人心痛的名字，無論誰是誰非，活著的阿湯被逼要承擔所有責任，他的痛苦又有誰會知道？在八二《天龍》裡，段譽親手埋葬為己犧牲的木婉清，追封她為皇后。黃土葬了曾經深愛過的人，段譽望著土墳那哀傷的神情，我彷彿曾經在一張葬禮的照片上見過，闊闊的墨鏡掩不住那張年輕俊臉上難以形容的悲傷，直教見者心憐。

曾華倩曾在電台訪問苗僑偉，閒話當年，提到阿湯，華倩稱讚他是五虎中最漂亮的一個，想不到今日面目全非，說來語帶唏噓。任誰看了阿湯由俊美的少年演變成今日禿頂臃腫的胖子，都不得不相信那事件是個魔咒。老生常談的一句，人的性格決定命運，九十年代初曾經看過一篇訪問，當時三十多歲的阿湯被同公司的莫少聰等人取笑，指他

未老先衰，衣著打扮似老伯，他反唇相譏莫等人不認老，一把年紀還強裝年輕人。看似平常的一則八卦花邊新聞，實則反映了幾個演員的性格心境。阿湯就是缺乏劉德華的鬥心，人未老心先老，又怎能和歲月戰鬥呢？

設身處地，青春無敵，年輕時特別人可容忍你的頹廢，若人到中年還是老樣子，旁人會覺得你沒出息。未發福前阿湯尚可在電視劇《野櫻花》演受欺壓的老好人，幾年後已要拍三級艷情片演狂賤男人，憂鬱變成陰沉，傻痴痴的眼神換做色瞇瞇的目光，女伴不再是清純的玉蓮，而是治豔的玉卿。耳濡目染，強裝面目猥瑣的阿湯竟與戲內另一賤男曹查理看愈像兩兄弟。我曾經擁戴他的段譽，對他的轉變實不忍卒睹。幸好三級片熱潮只維持一陣子，江湖喜劇片抬頭，中年發福的阿湯忽爾剃光頭，在電影《阿飛與阿基》演黑道大惡人關公，形象令人一新耳目。驚天動地的轉變，標誌著男人的決心，對他來說，這可能是最有尊嚴的出路。

TVB五虎曾合作演出電影《五虎將之決裂》，阿湯是當中唯一的反派，當時他稱刻意挑選這角色，可以在眾人中突出自己。我真的相信有些人的惡形惡相只是像變色龍的保護色，適應環境，武裝自己。年輕的段譽執迷於外觀，阿湯卻一早勘破皮相，由段譽到霍都，再扮作南海鱷神有何不可？岳老三狠惡爽直，總勝過好色淫穢的雲中鶴！

那些年，我們一起瘋金庸、古龍港劇，趕《新紮師兄》《新難兄難弟》港片熱力，
戀黃日華、黃元申、劉德華、梁朝偉、陳玉蓮、米雪的明星風采

隨著外型轉變，阿湯近年已淡出影視圈，主要在國內從商，曾開設影視公司和經理人公司，後來轉搞飲食生意，有一定社會地位，更被委任為廣東省政協委員。在大江南北打拚多年，經歷兩次婚姻，要背上五個子女的重擔，最小的更是一對四歲孖女，看他的近照，眉宇之間的憂鬱已給皺紋填滿，取而代之是一臉風霜，但眼神內的鬥志，卻是青年時代從未在他身上見過。

【後記】

　　王子與倔強的公主鬧了一場大交，結果公主出走，從此再也不回來。森林裡的動物都怪責王子，他帶著悲痛離開森林。多年後，有人在新大陸見了一隻似曾相識的胖蛙，好奇地問他是否來自森林的王子蛙，他只是笑而不語，眼神似在說：魔咒早已解除了。

2 是郭靖不是虛竹

「你真的有點像郭靖!」這是大學時代某位女同學對我的評語。明知她是在取笑我書呆子不懂交際,口裡還是回應:「我覺得自己比較像楊過。」她登時瞪著我哼聲:

「不知羞!」

我當然是說笑的,李某雖然拙笨,尚有幾分自知之明,萬人迷楊過固然與自己沾不上任何關係,頂天立地的郭大俠也沒有在下份兒,十三億中國人的偶像,除了以下要說的男星,誰敢掛上這個名號!

這位男星是八〇年代TVB大名鼎鼎的五虎將之一:他不是湯鎮業,但他與翁美玲外型上更合拍,是一致公認的經典螢幕情侶;他沒有苗僑偉的財富,但他演主角時苗僑偉只是同劇的二號人物;他並非劉德華般天王偶像派,但素來自負的華仔在憶述出道遭遇時,提到自己遇見這位男星,驚覺有人比自己更英俊,頓明白一山還有一山高,單靠

那些年,我們一起瘋金庸、古龍港劇,趕《新紮師兄》《新難兄難弟》港片熱力,
戀黃日華、黃元申、劉德華、梁朝偉、陳玉蓮、米雪的明星風采

臉蛋兒是不能在娛樂圈立足，從此比別人加倍努力；這位男星或許沒有梁朝偉的電眼，但三十年前他迷倒了偉仔的情人劉嘉玲，鄉音未改的她為了親近偶像，每日朗讀報章苦練廣東話，排除萬難考入藝員訓練班，遠從英國返港參加選美。不說不知，原來張曼玉也是為這位螢幕偶像，老遠從英國返港參加選美。能令美女劉嘉玲、張曼玉神魂顛倒，萬人迷劉天王自慚形穢，這人來頭自然不小。他是金庸影視劇紀錄保持者，當過四部劇男主角，郭靖、虛竹、袁承志、蕭峰都是家傳戶曉的角色，別忘記他還演過獨孤求敗、胡一刀及胡斐。從八二天龍到九七《天龍》，由虛竹到蕭峰，相隔十五年可以在同一劇目演男主角，而且戲份更吃重，演員本身的歷程就是經典。論金庸劇經典演員，怎能不提黃日華大哥！

一九八二年TVB大製作《天龍八部》分成《六脈神劍》與《虛竹傳奇》兩部分先後播出，湯鎮業擔綱的《六脈神劍》收視沒有想像中理想，《虛竹傳奇》不容有失。小說中的虛竹其貌不揚，TVB為求收視保證，竟派新進英俊小生黃日華來演，絕對是史上最帥的虛竹，堪稱前無古人，後無來者，那些樊少皇、高虎之流望塵莫及。說實話，小說中的虛竹是心直口快平易近人的漢子，黃日華的虛竹演來是個斯文拘謹有幾分靦腆的正直青年，像真度比起後兩版的樊高二人還要低。黃日華最像虛竹的，或許是他的運氣。

本是讀書不成的足球小將，投考甲組球隊亦失敗。身無一技之長，只有天生出眾的外型，黃日華在校內素有「校草」之譽，鄰居嬸嬸見他一表人才卻無所事事，建議他報

TVB藝訓班。他抱著碰運氣的心態卻順利考上藝訓班。畢業不久便打破TVB紀錄，比周潤發更快獨當一面，閃電擔演電視劇《過客》男主角，西裝畢挺的殺手造型，貼服油亮的黑髮，酷酷帥帥的李棠迷倒萬千少女。這角色外表冷傲，內心重情重義，本來以黃日華當時稚嫩的演技難以駕馭，幸而當時與他拍檔的鄭裕玲，楊羣及關海山等前輩都對他提點指導，再加上編劇巧妙安排角色沉默寡言，毋須太多對白，整天裝酷臉帶憂戚便可。在多方面的精心配合下，黃日華一夜成名，成為八十年代第一位青春偶像，萬千寵愛在一身。

出道以來一帆風順，來到《虛竹傳奇》，黃日華終於初嘗TVB的非常手段。之前他剛剃頭演《佛山贊先生》，劇集煞科後有電影商找他拍戲，導演是鼎鼎大名的許鞍華。黃日華正待頭髮長出便接拍，TVB卻在這時派他演虛竹，黃日華既不願錯失拍電影良機，亦心痛頭髮剛長出又要剃頭，一度賭氣拒拍，給TVB雪藏了一陣子，最後年少忠直的他自然不敵一眾高層的巧言佞色，乖乖地就範。

虛竹忠直帶點傻氣，觀眾十分受落，之後的「郭靖」憨直青年形象更進一步，深入民心，贏盡家長及主婦好感。收視率有保證，劇集一套又一套的連連接不斷。黃日華在曾華倩的節目中憶述當年日睡兩小時的非人生活，最後也像前輩秋官及發哥一樣捱出肝病來。生龍活虎的小子捱至殘弱多病，演的角色又千篇一律，戲路局限在傻小子範疇，

那些年，我們一起瘋金庸、古龍港劇，趕《新紮師兄》《新難兄難弟》港片熱力，
戀黃日華、黃元申、劉德華、梁朝偉、陳玉蓮、米雪的明星風采

人也變得呆滯，失去光采。教人懷疑這個黃日華真的是《過客》那冷傲深情的殺手李棠嗎？《香城浪子》韋樂教人又愛又恨，眼前這失色的黃日華只會令小影迷如劉嘉玲幻想破滅。

電視台紅小生過的是非人生活，換來的是可恥的報酬。一九八六年，五虎將「揭竿起義」聯手向ＴＶＢ爭取改善待遇及外借拍電影的自由。一向霸道的電視台豈會受幾個黃毛小子要脅，暗中採取手段逐個擊破，先雪藏了劉德華，軟硬兼施成功遊說黃日華與梁朝偉續約，剩下湯苗二人不足為患，任由他們離開。五虎將就這樣不堪一擊，無奈地分道揚鑣。

當時傳出有人不滿黃日華陣前退縮，致令ＴＶＢ有機可乘。在這些充滿自信及上進心的人眼中，黃日華是膽小怕死。男人大丈夫怎能屈居在一池淺水之中？他們這樣的說。正如許多人不明白，虛竹在紅塵打了個轉，盡享人間慾樂，當上靈鷲宮宮主統領群豪，千百美女為婢，何等逍遙自由，為甚還是要跑回少林當小和尚？

世上就是有虛竹和黃日華這種人，毫無野心，不喜歡冒險，對陌生的環境充滿不安。當年的電影圈是江湖人集中地，比小說的江湖更兇險。黃日華沒有苗僑偉及湯鎮業的交際手腕，別奢望可以像虛竹般出路遇貴人。他亦沒有劉德華的強勁後台，嘉禾電影公司是當時的龍頭大哥大，埋了堆不愁演出機會。黃日華在電視上曝光過多，檔期又難

遷就，久而久之，電影商不再打他的主意。記憶所及，黃日華早年拍過的電影寥寥可數，大多是小型製作不見經傳，較為人熟悉的只有電影版《天龍》及五虎將合演的《五虎將之決裂》。談到後者，當時苗僑偉專注經商，劉德華及梁朝偉歌影兩忙，純屬客串性質，黃日華及湯鎮業二人因為較「清閒」，佔戲較重變相成為主角。黃日華難得在大銀幕大展身手，非常賣力演出，甚至背部全裸露股也在所不計。他的表現獲得一致好評。可惜這些迴響只是曇花一現，過後依舊無人問津。

未能在影圈一展所長，是黃日華演藝生涯一大憾事。當年他錯過的那套電影，便是劉德華的處女作《投奔怒海》，這部電影因政治色彩成為一時的話題，吸引不少人留意劉的演出，為劉影帝日後璀璨輝煌的電影事業打下基礎。好事的記者經常捉著這點把黃日華與劉德華比較，黃日華多次斬釘截鐵地表示劉德華所得的一切是比常人加倍努力的成果，自己學不來亦不會羨慕。他還透露當年在電視台時不大喜歡劉德華，覺得這個小子太會裝強，好像十八般武藝樣樣皆精，其實很多時是硬著頭皮死撐。「誇仔華」之花名便由此而來。直到近幾年黃日華感覺到華仔成熟了，性格也改變了，二人才多了交往。

得罪的說一句，黃日華並不多才多藝，演藝天分顯然比不上華仔。江湖傳聞約八七、八八年間管理層覺得黃日華已經見了底，人氣下滑，開始對他採半放棄態度。

那些年，我們一起瘋金庸、古龍港劇，趕《新紮師兄》《新難兄難弟》港片熱力，
戀黃日華、黃元申、劉德華、梁朝偉、陳玉蓮、米雪的明星風采

《大運河》《太平天國》及《成吉思汗》找他演奸角，是一貫的技倆，明眼人都知道是甚麼回事。正當大家以為黃日華會步上阿湯的舊路，上天卻沒有放棄他，讓他遇上《義不容情》。被譽為八十年代時裝劇的壓卷作，《義不容情》無論從劇情、人物、演員、主題曲、收視、口碑都只可用經典來形容。不是我濫用「經典」這個字詞，而是TVB三十周年台慶全球華人投票得來的，《義不容情》獲選最經典的劇集首位。大家都忘不了丁有健、丁有康這對忠奸對立的兄弟。丁有健這角色有情有義忠考兩全，為親人朋友打併吃苦無怨無悔，絕對是時裝版的郭靖，不肖弟丁有康便是楊康再版了，還有《射雕》中演郭母的蘇杏璇，今回演丁氏兄弟的義母。

郭靖這角色局限了黃日華的戲路，但也為丁有健這經典人物打下牢不可破的基礎。過去重覆地演老好人的角色，就像郭靖把一招「神龍擺尾」練上千百遍，練的辛苦，旁觀者也看得發悶生厭，但日子有功，功力不知不覺地提升，單只一招亦叫敵人難以招架。再加上長年累月無間斷的演出，積累了豐富的實戰經驗，足以掌握珍貴的取勝機會。

《義不容情》為黃日華勝回漂亮的一仗，續約時多了還價本錢，自然希望大幅改善待遇（低得可恥的月薪），但TVB的高層始終覺得義不容情的成功不是黃的功勞，反而是劇本幫了他一大把。雙方談不攏價錢，亞視這時向他招手，黃日華為爭一口氣便離開TVB，加盟被嘲為「演員墳墓」的亞洲電視。

亞視在八十年代初多齣好戲《大地恩情》《天蠶變》一輪攻勢把TVB打得透不過氣，之後的歷史劇《武則天》《少女慈禧》及《秦始皇》亦有短暫的風光，但到了八十年代末期無以為繼，沉寂多時。黃日華把這潭死水注入了生氣，也展示了自己積累多年的實力。頭炮《還看今朝》勢如破竹，觀眾人數突破一百萬，創下亞視的紀錄。「數風雲人物，還看今朝」是當時的宣傳口號，更代表了吐氣揚眉的黃日華。

上天最愛考驗黃日華的毅力，每每要他風光過後沉到谷底。在亞視呼風喚雨了一陣子，黃日華之後的劇集如《銀狐》總是雷聲大雨點小，收視每況愈下。外間以為「演員墳墓」又再一次埋葬了這位經典小生，TVB卻在這時不計前嫌找黃日華回巢。當然，沒有利用價值的人TVB才懶得理睬你。九三年的TVB鬧小生荒，二線的陶大宇、歐陽震華及羅嘉良還在考驗階段，不能一下子擔當要角，華哥正好填補那時的空隙。

士別三日，刮目相看。回巢的黃日華判若兩人，戲路大大拓闊，如《馬場大亨》的大夢想家李大有整天嘻皮笑臉，行為瘋狂大膽，是前所未見的新嘗試，令觀眾初睹目瞪口呆，後而拍案叫絕。兩套《O記重案實錄》為他豎立嫉惡如仇、火爆勇猛的幹探形象。能文能武，亦莊亦諧，黃日華演技突破固有模式，成熟有目共睹。可能是在亞視的惡劣環境掙扎求存，激發了黃日華的鬥志，也令他演技開了竅，就像郭靖在生死邊緣靜觀北斗七星若有所悟，從此踏出一代高手的門檻。

那些年，我們一起瘋金庸、古龍港劇，趕《新紮師兄》《新難兄難弟》港片熱力，
戀黃日華、黃元申、劉德華、梁朝偉、陳玉蓮、米雪的明星風采

九七年ＴＶＢ重拍《天龍八部》，人物眾多，既有八二《天龍》珠玉在前，選角更不能給比下去。監製李添勝最頭痛的是北喬峰選角，環顧ＴＶＢ當年的小生，都是著名的「師奶殺手」，大家可以想像找陶大宇或羅嘉良演蕭峰嗎？最後李添勝兵行險著，找來昔日虛竹來演蕭峰，實令不少人訝異（包括本人在內），虛竹與蕭峰是兩碼子的事，尤其是黃日華臉尖頭細、五官清秀個子修長，外形與書中的蕭峰相去甚遠，唯有裝上一把大鬍子與「阿凡堤」大帽子以增加氣勢。這樣造型的確是有點勉強，但殿堂級監製李添勝既投華哥信心一票，大家都拭目以待，看看黃日華怎樣以演技彌補外形的不足。

結果華哥再一次以實力粉碎懷疑目光，九七《天龍八部》在兩岸三地廣受歡迎，尤其是在大陸更掀起熱潮，激發張紀中等人製作大陸自家的金庸劇。

隨著年齡漸長，黃日華也由一線小生轉型為實力派演員，一年後《天地豪情》的商界鉅子甘樹生，是他首次演中年配角，為羅嘉良、陳錦鴻等後輩跨刀。甘樹生不是壞人，但工於心計，有仇必報，角色定位本來是最不討好的一個，亦是最難演繹的角色，黃日華沒有被三位主角搶去風頭，亦沒刻意突出自己搶戲，收放自如，個人認為甘樹生一角是他演劇生涯的代表作。

黃日華擺脫年齡過渡期，晉身演技派，正當盛年的他仍大有可為，無奈因為他多次批評ＴＶＢ的制度，關係愈來愈惡化，終於二〇〇一年約滿ＴＶＢ後正式結束二十年賓

主情，直到兩年前，才在苗僑偉引線下回巢，二人合演《刑警》。缺少華哥這等實力演員，不單是TVB的損失，亦是香港觀眾的損失。五虎將之中，只有黃日華堅守小小電視箱的崗位，由《過客》《香城浪子》《決戰玄武門》八二《天龍八部》《射鵰》《大運河》《義不容情》《還看今朝》《O記實錄》《馬場大亨》九七《天龍》《天地豪情》到《刑警》，從古裝到現代，他見證電視文化轉變興衰，是八、九十年代的電視劇文化標誌，在全球華語電視劇歷史寫下光輝一頁。七十多齣電視劇一千五百小時的精彩演出，娛樂了一代又一代的觀眾。

襄陽城的人民不會忘記驚鴻一現的神鵰俠，但更加珍惜多年來緊守崗位默默服務大眾的郭大俠。郭靖根本不需要和楊過比較，十六年後的楊過最終也要成長當上「俠之大者」。君不見劉德華近年已收起昔日華弟夕酷，換上一本正經一臉正氣，以歌寓意教訓歌迷做人之道：「人善天不欺，簡單一個道理……任君多美麗，到最後平頭……」

二〇〇四年黃日華與苗湯三虎將到劉德華演唱會任嘉賓，黃日華擁有幸福家庭，女兒都亭亭玉立了，而自己四十三歲無妻無兒，幸好多年來有一批忠心歌迷的支持。台上雙華相對而笑，一切盡在不言中。「兩位當世大俠傾吐肺腑，只覺人生而當此境，復有何求？」紅館內萬人歡呼中，兩位昔日虎將並肩高歌一曲「浪子心聲」而盡，為八十年代電視黃金歲月譜上完美的休止符。

那些年，我們一起瘋金庸、古龍港劇，趕《新紮師兄》《新難兄難弟》港片熱力，戀黃日華、黃元申、劉德華、梁朝偉、陳玉蓮、米雪的明星風采

132

浪子心聲

詞／許冠傑、黎彼得　唱／許冠傑

難分真與假　人面多險詐

幾許有共享榮華

簷畔水滴不分差

無知井裡蛙　徒望添聲價

空得意目光如麻

誰料金屋變敗瓦

命裡有時終須有

命裡無時莫強求

雷聲風雨打　何用多驚怕

心公正白璧無瑕　行善積福最樂也

3

他就是段正淳

八十年代初ＴＶＢ網羅國粵語片的菁英，以他們宜古宜今的外型及爐火純青的演技，成功演活不少經典的武俠小說人物，屈指一數，有石堅的金毛獅王、鮑方的張三丰、羅蘭的裘千尺、朱江的李尋歡、張沖的上官金虹等等，無不形神俱似。當中要數最經典最受廣泛認同的人物，大家都不約而同會說是謝賢演的大理鎮南王段正淳。

段正淳是金庸小說中數一數二的風流人物。貴為大理鎮南王，相貌堂堂，一張國字臉莊嚴正氣，英明神武，小說初出場時率領兵馬，浩浩蕩蕩，好不威風，教訓頑子，好不正氣。豈料讀者再翻多幾頁，這傢伙便露出本來面目，竟然是一名風流好色之徒。這個段正淳是金書最強的偷心專家，談情、挑情、偷情、逃情、情場所有技倆無一不精，簡直是無數男人的榜樣，最厲害的是，被他拋棄的女子，都對他餘情未了，念念不忘，口頭上雖說恨死了他，一見了段郎便身子也軟了，情人之多質素之高，繁殖能力之強，

死也要倒在段郎懷中。

這位鎮南王風流成性，敗德作孽，最後當然有其報應。但若無他辛勤播種，我們便無緣得睹王語嫣、阿朱、阿紫、鍾靈、木婉清等佳人，段王爺實在功不可沒。要演活這位雙面性格截然不同的風流人物，外型氣質演技缺一不行。要找具備這些條件的演員照理很困難，但當年的TVB的氣數正值高峰，運氣好到不得了，一代風流巨星謝賢竟然就在旗下，輕而易舉便解決這頭痛的選角問題。

謝賢給年輕一輩的印象，可能只是謝霆鋒的父親。但對老一輩影迷來說，謝賢當年的光芒風範，是他兒子拍馬也趕不上。謝霆鋒個子矮小，比父親矮了一大截，穿西裝沒有台型，要演大俠實在輸了氣勢。謝賢可不同，與段正淳同是國字口臉，身高膊闊，穿洋裝大衣夠氣派，披古裝大袍大甲夠威風。謝賢戲路不拘，甚麼片種也拍過，最記得他曾演出一齣電影名「情賊」，可算巧合。

他演慣風流倜儻的多情種子，戲外的情史比自己的兒子有過之而無不及，曾傳緋聞的女星多不勝數，先後兩任妻子，甄珍及狄波拉，都是公認的大美人。這樣的人物穿上戲服站出來，不用說一句對白，便知是段正淳來了，不必拿其他版本的段正淳來比較了。

4

習慣被誤會的苦命女子

《天龍八部》論戲份最多是王語嫣，跟著才是阿朱、阿紫兩姊妹。但若論出場的鋪排，有一位女角更勝以上眾位：蒙著臉的野蠻女郎，出手狠辣，殺人不眨眼，起先對段譽又打又罵，到後來芳心暗許，並肩闖險峰，出生入死，臨危付託終身，才揭開面紗。

「段譽登時全身一震，眼前所見，如新月清暉，如花樹堆雪，一張臉秀麗絕俗，只是過於蒼白，沒半點血色，想是她長時面幕蒙臉之故，兩片薄薄的嘴唇，也是血色極淡，段譽但覺她楚楚可憐，嬌柔婉轉，哪裡是一個殺人不眨眼的女魔頭？」

不但段譽誤會了，我們都誤會了。初看《天龍八部》，誰不以為婉兮清揚、秀麗脫俗的木婉清就是女主角，讀下去才知是大家一廂情願。但先入為主，天龍的女角，我始終最喜歡的是木婉清。

誤會可以消除，造成的傷害卻可是一生一世的：段譽以為與木婉清是兄妹，揮慧劍

斬情絲，一顆心頓轉向王語嫣。很多讀者像我般先接受了木姑娘，對王語嫣一直抗拒，

更不滿段公子怎地只顧哄語笑嫣然的新歡，忘記了曾經相伴出生入死的舊人。

誤會的感受，楊盼盼比誰體會都更深。

未見伊人，先聞芳名，還想像是嬌小玲瓏、楚楚可憐的女孩子，柔弱如河邊楊柳，

迎風搖曳盼遇護花郎。怎知現身的卻是一位步履矯健，身手了得，外形硬朗的武打女

星，遇到賊時相信你還需要她保護。

當大家以為盼盼外表硬朗，應當演一些巾幗不讓鬚眉的女俠時，卻發現又誤會了，

導演監製最愛找盼盼演一些墮入情網，無法自拔的痴情苦命女子，除了演木婉清，還有

佳視版《萍蹤俠影錄》的雲蕾，七九《倚天》的紀曉芙及楊不悔，當然最廣為人知的是

八三《射鵰》的穆念慈。

武打女星常被誤會為四肢發達，頭腦簡單，不懂演戲，TVB的監製們卻對盼盼的

演技很有信心，委派的角色多是痴心錯付，愛恨交纏，不乏內心戲，難度頗高。盼盼掌

握得很有分寸，沒有令人失望。木婉清的純真野性，她演來絲絲入扣。初段與段譽歷

險，先動粗後動情，外冷內熱，真情流露一放難收，在皇宮的幾幕，向皇帝使性兒，端

的是書中形容的山間野孩子，到後來兄妹關係揭開，晴天霹靂，相愛無望，淒苦的眼

神，令人動容。

製作人給盼盼機會表現演技，但也對她開了很大玩笑。找她演的都是名著改編的美女角色，雲蕾、紀曉芙、木婉清的美貌書中都有充分描寫，到搬上銀幕，讀者都會拿來作比較。演技可以磨練，美貌卻是天生，盼盼不比黃杏秀、陳玉蓮，只是中人之姿，演絕色佳麗實在有點勉強，香港的觀眾熟悉盼盼，還可接受，但效果當然大打折扣。

武俠世界裡喜以貌取人，俊男總是配美女，醜女的命運似乎註定是悲劇收場。原著中美女的木婉清尚可跟段譽回宮，有望成為妃嬪，不用重蹈母親覆轍；八二《天龍》裡，編劇卻狠心地安排木婉清步母親後塵，為情犧牲性命，無獨有偶，盼盼在其他劇集裡也鮮有好收場。也許是這緣故，盼盼對演失意的女子駕輕就熟。八三年，蕭笙找盼盼演《射鵰》的穆念慈，她積累了的經驗得以發揮，成為自己的代表作。

穆念慈是上天賜給盼盼的角色，二人身世極巧合地相似，都是自小習武，異鄉賣藝，經風霜磨練。江湖兒女重情重義，人看似硬朗，實則天下女兒家心事一樣，都望絲羅得寄喬木。盼盼氣質與性格都是真實版穆念慈，不作他人之選，唯一顧慮是身高很難找合襯的男藝員，幸好無線找來昂藏六呎的小生苗僑偉來搭配，女的健美英氣，男的高大俊逸，出奇地合襯，大獲好評，與黃日華、翁美玲那一對男女主角旗鼓相當，搶了不少風頭。ＴＶＢ見苗楊配受歡迎，翌年再找二人拍《五虎將》演同門學藝情侶，盼盼首

那些年，我們一起瘋金庸、古龍港劇，趕《新紮師兄》《新難兄難弟》港片熱力，
戀黃日華、黃元申、劉德華、梁朝偉、陳玉蓮、米雪的明星風采

次擔綱演女主角，梅艷芳唱主題曲《飛躍舞台》。可惜的是，劇集播出後，因為劇種問題，反應平平，紅歌不紅劇，盼盼未能更上一層樓，錯失了最好、也是最後的機會。

八四年，TVB仿效東瀛青春偶像化，男有五虎將，女的更百花齊放，目不暇給，先後捧出陳秀珠、戚美珍、藍潔瑛、翁美玲、張曼玉、劉嘉玲、鄧萃雯、曾華倩及黎美嫻等，美女如雲，不能盡錄。光是妥善分派工作給這群花旦已大為頭痛，那有空考慮盼盼這等舊人。演出的空間愈來愈小，平時投閒置散「有事鍾無艷，無事夏迎春」，在一年一度台慶大騷的表演才會想起身手不凡的盼盼，叫她做一些馬戲式高難度危險動作，像凌空行鋼線，跳火圈等，增加收視率。

盼盼成為台慶的象徵，在這麼多年後，老一輩觀眾看台慶表演，見到一眾新進藝人嬉皮笑臉，兒戲玩耍，不禁搖頭嘆息，懷念當年某個台慶的夜晚，一個俏生生的女孩咬緊牙關，赤手空拳在空中翻騰，鳳舞九天，煞是好看，台下觀眾卻不敢拍掌，怕影響她演出。全港數百萬人屏息以待，等她安全落地，才敢透大氣。激動的喝采聲，如雷的掌聲，都是獻給這位流乾汗水、強忍淚水的女孩子。

可憐的盼盼，一年只有這一天做女主角，到了後來，更要裝神弄鬼地在《寶蓮燈》扮反派魔女。跑江湖多年，盼盼不是傻的，知道是該走的時候。數年後終於與TVB劃上句號。自此之後，在台慶我再也看不到盼盼的忘命演出，但她愁苦的眼神仍然是我影

劇回憶的一部分。聽說前幾年她「歡樂滿東華」復出表演，可惜因事錯過了。

時代在變，放眼今日ＴＶＢ的花旦，很多都不是正宗美人胚子，賣的是形象及性格，像陳慧珊、胡杏兒、佘詩曼等人，在八十年代根本無法走紅，若盼盼換了今天才出道，或可憑武打戲加硬朗氣質殺出一條血路。我一直為盼盼惋惜，以為她離開ＴＶＢ後，黯然引退，不料又是一場誤會。在網路找尋盼盼的資料，才知道塞翁失馬，焉知非福，她轉戰台灣及東南亞，賺了一桶金，現時做老闆，搞電影公司；我以為觀眾淡忘了盼盼，想不到她憑念慈一角在大陸走紅，有大批長情的影迷，有的做網頁，有的寫文章頌讚她；一直以為她小姑居處，原來她已嫁作人婦，還育有一女，做了媽媽。誤會不緊要，是美麗的誤會就好了。

那些年，我們一起瘋金庸、古龍港劇，趕《新紮師兄》《新難兄難弟》港片熱力，
戀黃日華、黃元申、劉德華、梁朝偉、陳玉蓮、米雪的明星風采

140

不老的魔女

武俠小說迷最熟悉的魔女，可能是一夜白髮的練霓裳；台灣歌迷最狂愛的魔女叫范曉萱；令中港司機猶有餘悸的，是深圳公路色誘劫殺六魔女……你心目中的魔女可能是我眼中的女神。對游坦之來說，阿紫是天使，是神明，但對蕭峰來說，阿紫是他命中的魔星。

在八二天龍眾女角中，演阿紫的陳復生的知名度最低，受歡迎程度遠遠比不上陳玉蓮、黃杏秀，甚至楊盼盼，之前甚少有機會演主角。記憶中僅與陶大宇擔綱演出五集古龍《碧血洗銀槍》，也屬低成本低收視之作，沒太多人有印象。其實陳復生本身條件不差，長著娃娃臉，嬌小玲瓏，雙目靈動有神，小嘴精緻，聲如銀鈴。但不知為甚麼，眼神總有狡黠之色，眉宇之間似笑非笑，好像在打鬼主意。這種外形演女俠沒有說服力，演大美人沒有吸引力，戲路極受局限。數她曾演過的角色，大多是年紀小小，手段

狠毒的反派，或正中帶邪：劉松仁版《陸小鳳》，演幽靈山莊的小鬼頭葉靈，把四條眉毛氣得哭笑不分；男女莫辨的小公子是蕭十一郎的死敵；《倚天》中朱九真是壞壞的小美人，《笑傲江湖》的藍鳳凰能笑著臉彈指間落毒害人；《九月鷹飛》的林仙兒親女上官小仙，扮白痴將聰明的葉開玩弄於股掌之中，當然還有《天龍八部》的魔女小阿紫。

TVB的年輕女藝人中，只有她演反派最多，堪稱TVB的魔女掌門人。

一九六〇年出生，陳復生演《天龍》時剛二十二歲，是歷來演阿紫最年輕的藝員。

陳復生自小愛演戲，十一歲加入TVB當童星，自此一邊讀書一邊演戲，父母怕影響她學業，叫她停止演出。她向父母保證能考上大學，才可繼續演藝事業。最後她入讀浸會學院傳理系，也算實踐承諾。可能是事業與學業難兼顧，她不能全情投入，別人不會放心給她機會，所以她一直浮沉影視圈，未能走紅。讀至大二時，她為了專心演出，毅然輟學。不久，她便獲得機會演出重頭戲《天龍八部》。

我相信當時監製蕭笙選角，阿紫是最容易選的，小女孩臉孔、魔鬼手段，環顧當時TVB眾女中，誰比陳復生更勝任阿紫一角？可能是觀眾先入為主，亦可能是駕輕就熟，陳復生不需熱身，打從小鏡湖阿紫在得意的笑聲中出場，戲弄褚萬里，阿紫的頑皮與殘忍表露無遺，觀眾便已入戲。時值八十年代初，民風淳樸，觀眾的口味亦單純，擁戴螢幕上的英雄俠女，不會視反派人物為偶像。他們喜以貌取人，把角色與演員性格掛

鉤，螢幕上的壞蛋，會覺得真人也一樣，所以吳家麗永遠要演蕩女，湯鎮業演了數次壞

蛋，便永無翻身之日。陳復生的影藝事業愈投入演出，演得愈逼真，觀眾對她的惡感只有愈來愈

深。陳復生的影藝事業給定了型，缺乏觀眾緣也是必然。聽說她當年曾極力爭取演八三

《射鵰》的黃蓉，望洗脫形象，最後當然敵不過長著大眼睛、兔子牙的翁美玲。她唯一

可慰藉的是，同年她獲派演《神鵰》的陸無雙，是難得一見的正派討好角色。陸無雙是

《神鵰》中我最愛的女角，與小龍女地位不相伯仲，令我對陳復生多了幾分好感。

八二《天龍八部》在台灣掀起狂潮，她也把握時機到台灣演出，賺得比ＴＶＢ多數

十倍的收入。那些劇集無緣一看，不知她演出如何，聽聞頗有發揮機會。花無百日紅，

總不能一世靠《天龍》維生。熱潮過後，是停下來定未來路向的時候。娛樂圈後浪逐前

浪，她明白自己外型像長不大的女孩，總不成三十出頭還跟後輩爭演少女，所以她選擇

在廿九歲退出娛圈，嫁入豪門。

沉寂了十多年，卻在年前因賭場股份爭奪戰忽然亮相。更令人驚訝的是，歲月似乎

不敢在小阿紫臉上留印記，借用金老的形容詞，四十多歲的她「嬌臉凝脂，眉黛鬢青，

宛然是十多年前的好女兒顏」。魔女似乎真的是長春不老，老的只是她們石榴裙下，每

日營營役役的一眾丑角。

註：我在傳媒工作，有天竟然收到陳復生與夫婿的請帖，正樂了半天，卻發現是給另一部組與我英文名一樣的仁兄。哈哈，小阿紫真會捉弄人！希望她現在與丈夫鬧婚變，也只是惡作劇一場！

那些年，我們一起瘋金庸、古龍港劇，趕《新紮師兄》《新難兄難弟》港片熱力，
戀黃日華、黃元申、劉德華、梁朝偉、陳玉蓮、米雪的明星風采

6 秀氣朱顏情義重

人如其名，黃杏秀清秀慧黠，扮相古今皆宜，一九七六年在ＴＶＢ第四期訓練班畢業後，獲得大量演出機會。當年ＴＶＢ的當家花旦如汪明荃、李司棋等年華漸長，武俠劇女主角又多數設定是妙齡少女，是時候找人接班。趙雅芝氣質外貌都出眾，但弱質纖纖，不似舞刀弄劍的女俠。黃杏秀練有舞蹈根底，動作優美，是演武俠劇上乘之選。

她開始冒出頭便是演《陸小鳳》的孫秀清。打響了名堂，有片商找她演了數部硬橋硬馬的武打電影。七十年代中後期，很少電視女藝員拍電影，她卻是例外，亦曾主演歌唱戲《蘇小妹三難新郎》及與張國榮合演情色電影《紅樓春上春》（當然脫的不是他倆）。論演出經驗，她比同輩實在豐富得多，特別是演反派亦比別的當紅女星多，曾在《逼上梁山》裡演經典淫婦潘金蓮，而最令人難忘要數《小李飛刀》的林仙兒，她演這位貌若天仙、毒如蛇蝎的淫娃，獲得一致好評，之後在《楚留香》的宮南燕亦是演滿腹心計的美女。

演過反派的演員，尤其是表現出色的，很易給觀眾壞印象，從此永不翻身。黃杏秀卻得天獨厚，演完蕩女可演俠女，《一劍鎮神州》《絕代雙驕》一劇接一劇的演出，尤其是後者，她與黃元申組合成鐵心蘭與小魚兒的配搭，從此奠定TVB古裝武俠劇一線花旦的地位。秀姑個子嬌柔小巧，平素說話溫文爾雅，她的拳腳動作卻是質感與美感兼具，剛柔並濟。原來當年她拍電影時有機會跟南派劉家良師傅學功夫，那些起手式和馬步是真材實料，絕非一般女演員的花拳繡腿可比。《英雄出少年》播出，秀姑的方詠春與石修的洪熙官捍衛少林寺大戰奸邪，女俠形象更加根深柢固。命運使然，秀姑給定型為古裝人，甚少現代劇演出。當年流行百集時裝劇，一演了便難抽身演其他劇，再者時裝劇有汪阿姐、司棋姐等「女強人」，黃杏秀少不免要當別人的副車，精打細算的TVB才不會這樣浪費資源。黃杏秀唯有繼續當她的女俠，行俠仗義。

小銀幕上的江湖要靠這個俠女支撐，由七十年代末一直忙碌至八十年代。據說當《十三妹》拍攝如火如荼，檔期緊張，秀姑嚴重缺乏休息，健康欠佳，腹部不時劇痛。劇中動作場面極多，以秀姑當時的身體根本不宜操勞，最後能完成戲份全靠秀姑的堅強意志。她在求醫時才知半隻腳險踏進鬼門關，腹腔發炎流膿，情況惡劣，動了幾次大手術才救回性命，但她沒有一聲抱怨，有傳聞這次事件影響她生育，秀姑至今膝下無兒。圈中人稱黃杏秀為秀姑，除了因她的地位，亦是讚賞她重她為大局著想，忍痛支撐。

那些年，我們一起瘋金庸、古龍港劇，趕《新紮師兄》《新難兄難弟》港片熱力，
戀黃日華、黃元申、劉德華、梁朝偉、陳玉蓮、米雪的明星風采

146

情重義的性格。側聞當年男友阿叻生意失敗，近卅歲才當演員碰運氣，秀姑在事業及財政上都幫他一大把。作為電視台的當紅花旦，不怕公開戀情，秀姑敢作敢為，給人的印象總帶一分江湖兒女的味道，好像不屬於現代，而是來自那個情義為先的武俠世界。

一九八二年，無線繼《倚天屠龍記》後，再度改編金庸名著《天龍八部》，出盡全台菁英，視作當年的重頭戲，武俠花旦黃杏秀榜上有名是理所當然，但她竟被派演戲份較少的阿朱，女主角王語嫣由後輩陳玉蓮擔演，令人有點疑惑，是否秀姑失寵了？原來阿朱這角色是秀姑主動爭取的。秀姑畢業於香港以中文水平見稱的培正中學，熱衷中國文學，更是金庸迷，最愛《天龍八部》的阿朱，有機會演出這角色，就算是屈居配角也在所不惜。我在網上曾見過一張八二《天龍》女角合照，黃杏秀、陳玉蓮及楊盼盼三人各穿著戲服，站在中間的黃杏秀兩手分搭在陳楊二女肩上，帶著親切而又自信的笑容，像大姐姐照顧小妹妹的樣子。彼此層次、級數著實不同，秀姑會與兩位後輩爭一時之長短嗎？

當事人沒所謂，但旁人卻不是這樣想法。《天龍八部》是大製作，不能有所差池，陳玉蓮雖有潛質，尚未證明有獨當一面的能力，阿朱戲份集中在中段，劇集的開頭結尾卻是收視關鍵，觀眾未必有耐性等秀姑出場，再者，等了多集才見秀姑出場，若數集後便消失，恐怕秀姑迷都會轉台。不知是誰出的鬼主意，安排秀姑分飾阿朱與鍾靈，讓她第一集已出場，與段譽出生入死，吸引觀眾追看。為了令秀姑戲份貫徹五十集，更不惜

大改劇情，把鍾靈寫成貌似阿朱，成為劇末蕭峰的紅顏知己。

梁家仁與秀姑的峰朱配一站出來，便是活生生的草莽英俠江湖兒女。秀姑其他角色如孫秀清、鐵心蘭及十三妹都是重情重義的江湖兒女。年少的我就是不喜歡這種類型的女子。奇怪的是，我並非黃杏秀的影迷，偏生很多美好的回憶都與黃杏秀有關：第一齣追看的劇集是《陸小鳳》，她演西門吹雪的妻子孫秀清，記得當時我很崇拜黃元申演的西門吹雪，還覺得孫秀清很煩，阻礙他練劍；第一首喜歡的流行曲是陸小鳳的《鮮花滿月樓》，因為這劇集的原聲碟是我哥哥買的第一張黑膠唱片，每日都在播這首歌。從此我迷上了張德蘭，也因此留意她唱主題曲的八三《神鵰》，成為我至愛的劇集；第一次看我的偶像陳玉蓮演出，是秀姑當女主角的《小夫妻》，還有⋯⋯我的電視追星生涯，彷彿與黃杏秀的演藝生命同步。

秀姑八八年退出藝壇，秀姑曾解釋急流勇退是希望給觀眾留下好印象。我相信這是主要的原因，但我猜想與她的另一半亦有關。當年秀姑公開與陳百祥（阿叻）的戀情，他的外表言行大家有目並睹，他的人格的確令人有點詫異。大家對於阿叻應該很熟悉，他的人格如何、他的緋聞是否謠言，我亦不願置評。若要把阿叻比作金庸的人物，我會說他是現實版的韋小寶。要看牢韋小寶，少一分心力與時間也不行，做小寶的女人要有的技巧，相信熟讀金庸的秀姑心領神會。對於她來說，有一個能夠保護她，給她歡樂的男人，或

許已經足夠了。頂天立地的蕭峰只活在小說中，現實生活中能遇上有情有義的韋小寶已是萬幸。

秀姑雖然退出了，但影迷沒有忘記她。秀姑網頁數目之多幾冠絕七八十年代群星。

【秀軒】是其中表表者，圖文豐富，資料珍貴，而且設計古色古香，是秀姑迷必到之處。網主化名木婉清，相信亦是八二《天龍》的支持者。我在那裡翻看參考時，發現她竟為一名高中女生，秀姑引退時她還是兩歲孩兒。從塵封的資料中認識一位偶像十分困難，她也有疲倦的時候，不過很快重拾幹勁。皇天不負有心人，木婉清的這份熱忱終於有回報，一日她忽然收到秀姑託人帶來的短柬。偶像主動寫信給影迷，就我所知絕無僅有，大家可以想像木婉清等影迷的興奮和喜悅，絕非筆墨可形容。江湖兒女情義長，縱使相忘於江湖，亦永記在心中。信中秀姑感謝木婉清所做的一切，使她回味當年拍劇的種種樂趣及建立的段段友誼。

那些年，我們一起瘋金庸、古龍港劇，趕《新紮師兄》《新難兄難弟》港片熱力，
戀黃日華、黃元申、劉德華、梁朝偉、陳玉蓮、米雪的明星風采

第五輯

常在我心的
楊過與小龍女

八三《神雕》之情義兩心堅

問世間　情是何物　直教生死相許 —— 元好問《摸魚兒》

少年時看金庸小說，顧著追逐情節，對當中引述的詩詞很多時都沒耐性細讀，擦目而過，只有《神雕》的這兩句詩詞是多年後還會記起。記憶或會隨歲月變得模糊，但情感卻是一生一世的。身為大男人，看小說會哭是羞恥的，但我不怕告訴妳，十七歲那年我重看這部小說，當看到楊龍終在古墓成親，可惜來日無多，楊過悲慟哽咽時，我也眼腔一熱，淚水湧出來。是第一次，亦是最後一次。

當這部小說首次搬上銀幕時，我還小，未看過原著，不太明白這是甚麼東西，只是知道爸爸到某點鐘便會將電視由一號台轉到另一台，去看那位大眼睛穿白衣的姐姐在飛來飛去。當八三年這部小說第二次搬上銀幕，我家的電視機有幾個月是長期留在一號台。

那些年，我們一起瘋金庸、古龍港劇，趕《新紮師兄》《新難兄難弟》港片熱力，
戀黃日華、黃元申、劉德華、梁朝偉、陳玉蓮、米雪的明星風采

那時我已升了中三，金庸小說在中二的那個暑假老早看光了，不過，鄙人自小性急，有些不感興趣的情節草草便翻過，消化委實不良。比較喜愛的是《天龍八部》，尤其是段譽那一部分，實在是有趣刺激。後來電視播出由黃日華、翁美玲主演的《射鵰英雄傳》，我就不太滿意了，因為TVB把這部劇集化整為零，分三部分播映，未能一氣呵成，而且為了充塞篇幅，加插不少無謂枝節，改編程度太厲害，最難接受是楊康竟比郭靖還高大魁梧，我總覺得應換轉苗僑偉演郭靖，黃日華演楊康，這才較符合原著的描寫。想不到後來九三年版羅嘉良的楊康亦是比郭靖張智霖更健碩，是不是製作人認為金國的米飯真的比大漠牛羊更具營養。

同年當TVB宣布拍攝《神鵰俠侶》，劉德華演楊過，陳玉蓮演小龍女時，我又心下嘀咕，那個嘻嘻的小胖子竟演楊過，王語嫣變了小龍女，電視台怎麼總是亂搞的。

我對劉德華的第一眼印象絕對不佳，八一年的《花艇小英雄》，他演一個頗討人厭的富家公子，整天不務正業撩事鬥非，一張胖臉鷹鼻加上刻意誇張的聲線，使得我反感非常。那時我喜歡的是純樸模樣老實的黃日華，下意識抗拒與他恰巧相反的劉德華。雖然《獵鷹》中的正氣警察江大衛令劉德華贏得家庭觀眾的歡心，一炮而紅，有超越黃日華後來居上之勢，但頑固的我依然未有改變對劉德華的偏見。

對這部劇不抱太大期望，再加上為運動會練習跑步，開始的幾集便錯過了。但過了數日，獨個兒跑太苦悶，找藉口留在家。看了一集《神雕》，從此也與這部劇結下不解緣。

我是瘋狂愛上八三《神雕俠侶》，從主題曲到主角配角都有份終身不渝的感情，我生平第一張ＣＤ唱片是以劉德華楊過造型作封面的《神雕》歌曲專輯，這麼多年電視劇，只有這一部我保存了完整一套；後來ＴＶＢ出版ＶＣＤ，在商店貼上巨型宣傳海報，是楊過小龍女的深情對望，構圖優美，有點亂世佳人的影子，衝動的我立即付錢買下ＶＣＤ，醉翁之意只在那幅海報，怎料當我買下來，店員才說這是非賣品。更可惡是這套ＶＣＤ將劇情刪剪得支離破碎，很多細緻的場面都不留情刪去。我是既憤怒，但又慶幸九七年回放時錄下來，不用一生懊悔。

後來我為了那幅巨型宣傳海報，數年內訪尋港九新界大大小小影視店，花盡唇舌精力始終未能如願。以為與這幅海報無緣，已經放棄之際，在某一年逛書展我從遠處望見一個不起眼的攤位售賣ＴＶＢ劇集影碟，心想盡最後努力碰運氣，步行至檔位赫然見牆上貼上那幅海報，我正盤算如何開口詢問，那位售貨大姊已大聲說：「買二十元ＶＣＤ，送海報。」我心下一震，也不敢問送甚麼海報，胡亂買了一片ＶＣＤ，指著那幅海報。那位大姊本來有點猶疑，但見到我充滿期待的眼光，便說：「只剩下兩張，算妳好彩！」那幅海報之後掛在我床前多年。

那些年，我們一起瘋金庸、古龍港劇，趕《新紮師兄》《新難兄難弟》港片熱力，
戀黃日華、黃元申、劉德華、梁朝偉、陳玉蓮、米雪的明星風采

為什麼我會對《神雕》小說及這版電視劇如此執迷？客觀地說，這部劇集沒有八二《天龍》的鑽石演員陣容。亦沒有八三《射雕》的浩大聲勢，整體格局像談情說愛的肥皂劇。但當年它打破全港收視紀錄，觀眾達三百萬人數，幾近香港一半人口，至今仍是最高收視的金庸武俠劇。還記得大結局播出之日，午間我在百貨公司購物，身旁的兩位家庭主婦有這樣一段對白：

甲：快點買完東西回家煮飯

乙：（初愕）為甚？……是啊，要回去看「姑姑」大結局！

能夠令女人暫且丟下購物樂趣，這個「姑姑」的吸引力真厲害，完全推翻了同性相拒的定律。陳玉蓮演的小龍女，便是八三《神雕》神奇魅力的泉源。

金庸曾經說過陳玉蓮的小龍女是云云金庸改編劇中他最滿意的角色，之後眾多版本的小龍女都有反對的聲音，這麼多年來的小龍女，只有陳玉蓮是毫無爭議的。出塵脫俗是人人用濫的字詞，但我一直認為眾多女星中只有陳玉蓮才配得上這形容詞，亦只有這形容詞才配得上蓮妹。

劉德華在自傳裡這樣描述他對陳玉蓮的感覺：「我從未有在她眼中看到過一絲渴

第五輯　常在我心的楊過與小龍女

望的眼神，大概她一直是一個甘於平靜生活的女孩子。要在幾年後，我才明白原來她根本就像小龍女，看淡世事，不爭不問，但求有自己的一個小世界。拍《神雕俠侶》的時期，我覺得她真像姑姑，不可侵犯，又怕接近她，怕她冷冷的看妳一眼，自討沒趣。有一次《神雕》出外景，我和她同坐一架外景車，山路顛顛簸簸，弄得全車人沒有一覺好睡，大家開始有點煩躁，開始不耐煩，唯有她仍靜靜地望著窗外不作聲，看不出她雙眼想說什麼。也許在她來看，這個世界所有的事物都是身外物，不浮不躁是最好的態度對待生活……」

愛比朝露　存在兩心堅

陳玉蓮十七歲加入ＴＶＢ第六期訓練班，輩份比劉德華高四屆。最初五六年間星運一直平平，常被派演黃毛丫頭的二線角色。電視台眾花旦幕前幕後爭風鬥艷堪比《金枝欲孽》後宮爭鬥慘烈（實戰經驗豐富，所以ＴＶＢ宮闈劇特別好看！）。蓮妹性格與世無爭，不會主動爭取角色，在競爭激烈的電視台自然非常吃虧，再加上與周潤發的苦戀，更是她事業發展的最大絆腳石。ＴＶＢ力捧發仔，自然不希望他的情史過分張揚，緋聞女主角曝光過多絕對不是好事。可供蓮妹發揮的機會不多，但她獨特的氣質卻令觀

眾留下深刻印象，八二《天龍八部》蓮妹初演大美人角色，王語嫣秀麗無雙令大眾驚為

天人。當宣布由陳玉蓮演小龍女時，輿論及民意幾乎是一致叫好。同年八三《射雕》翁

美玲的俏黃蓉贏盡萬千寵愛，依照電視台的經驗，短時間內很難再有女演員及角色能奪其

風頭，想不到不到半年間家家戶戶都轉了向，人人都在關心過兒及姑姑這對苦命的情侶。

外間盛傳八三年拍《神雕》時劉德華與陳玉蓮半年內朝夕相對，日久生情，不自覺

愛上她，但只是放在心裡，不敢亦不想表白。多年後當事人男方坦認有這回事，女方則

表示訝異。這段暗戀隨著劇集拍竣只有成為埋在心底最美好的回憶。

陳玉蓮在劉德華心目中是前輩，對她是單純的仰慕，與楊過對小龍女最初是既敬且

愛，二者心情不謀而合，戲假情真，難怪劇中劉雖然與多位女演員有對手戲，但只有望

著陳玉蓮時，眼神是發亮的，目光是深情的。不要對我說這是演技，劉德華當年的演技

火候到哪水平，大家心知肚明，與九五版的古天樂相比高不了多少。可是古天樂與李若

彤如何努力，大家都覺得他們是演戲，劉陳這一對卻是愈看愈有感覺，當時觀眾的投入

程度，是前所未見的，我們真的感受到華仔是愛上陳玉蓮的，亦相信只有眼前這個熱情

專一的英俊小夥子能夠保護純潔無邪的蓮妹。周潤發？這個負情傷害蓮妹的人，在愛惜

蓮妹的觀眾眼中，和尹志平沒有太大分別。觀眾愛屋及烏，對劉德華的好感何止倍增，

楊過一角不但俘虜萬千少女心，亦令眾多本來抗拒劉德華的觀眾完全接受了他，其中包

括我這個蓮迷在內。

《神雕》是三十年前的事了，劉德華的螢幕拍檔也換了數代，由張曼玉、關芝琳、吳倩蓮、鄭秀文到近期的范冰冰，但數年前元宵佳節香港電台舉辦「劉德華螢幕情人」選舉，全球投票的結果，陳玉蓮依然擊敗鄭等強敵。在頒獎活動裡，港台非常老套地安排蓮妹坐花轎出場，華仔竟然不理天皇巨星身分，跪在地上接蓮妹下轎，神態敬而重之。我不信這只是華仔又一場好戲，三十年了，如果這只是場戲，做了半生便是生命一部分了。

喜歡一個人是應該一生一世的，即使不常相聚，大家都知道彼此是掛念對方。楊過與小龍女分隔十六年，思念只會隨時日積累更深。若時日可以沖淡心中的感覺，那只是愛得不夠深。宋朝詞人秦觀的名句「兩情若是久長時，又豈在朝朝暮暮」便是這個意思。

現代人流行即食文化，連愛情也要即興，時下媒體，無論影視或歌曲鼓都吹有感覺便去愛個轟轟烈烈，感覺完了便如歌名〈一拍兩散〉拍拍屁股走人。有一個名牌手錶廣告的標語「不在乎天長地久，只在乎曾經擁有」亦是推銷這種愛情觀念而大收旺場。很多年輕人被這種似是而非的愛情觀薰陶，甚至求學時期的小孩們，書還沒有讀好，二十六個英文字母仍未搞清楚，便盲目追求愛情，當家人師長反對，還振振有詞說愛是無罪，最令我火光的是，有些更以楊過小龍女為例子支持自己。

那些年，我們一起瘋金庸、古龍港劇，趕《新紮師兄》《新難兄難弟》港片熱力，
戀黃日華、黃元申、劉德華、梁朝偉、陳玉蓮、米雪的明星風采

小朋友們，妳要愛便愛吧，為什麼硬要拉楊過小龍女作擋箭牌呢？妳可能連妳的情人是否愛妳也不清楚，小龍女與楊過卻是心有靈犀，了解對方的一切，互相包容，做的每一件事都是先想對方感受才為自己打算，小龍女多次離開楊過都是為楊過著想；楊過是何等狂傲的人，但為了小龍女多次受屈辱忍氣吞聲，甚至因此斷臂，楊過有對小龍女抱怨嗎？妳有見過他們吵架嗎？

我在街上曾多次目睹一對對小情侶因小故吵架，不顧儀態互罵對方，繼而拂袖而去，又或是在報章上刊登未婚媽媽遺棄初生嬰，甚至高空擲嬰，每次我都問，若這是愛，為甚會造成傷害？剎那間燃燒的激情只會傷害雙方，又怎能說是愛呢？愛是恆久忍耐，情義是分不開的。我心目中的愛情，是像楊龍無條件付出。無論伴侶是老病殘障，我們都要一生一世照顧他。小龍女失身，楊過斷臂，只會令二人愛得更深。時空阻隔更不會沖淡真正的愛情。黃蓉一句漏洞百出的謊話，楊過便等了十六年。猶記得劇中一幕，楊過在海邊練武，希望有日遇見姑姑在大智島歸航，在金黃色夕陽中他望著大海那一方出神，最後特寫他以堅定的眼神語氣許諾：「龍兒，我會等妳回來。」

作曲／顧嘉輝　填詞／鄧偉雄

情若真　不必相見恨晚
見到一眼再不慨歎
情義似水逝去　此心托飛雁
遠勝孤單在世間
情若真　不必驚怕聚散
變化轉瞬也應見慣
誰願去揮慧劍　此心托飛雁
縱隔千山亦無間
愛比朝露　未怕短暫
存在兩心堅　情不會淡
別去已經難　重會更艱難
愛火於心間　不冷
情若真　不必苦惱自歎
縱已失去也可再挽
情緣至今未冷　此心托飛雁
那怕悲歡何妨聚散

那些年，我們一起瘋金庸、古龍港劇，趕《新紮師兄》《新難兄難弟》港片熱力，
戀黃日華、黃元申、劉德華、梁朝偉、陳玉蓮、米雪的明星風采

八三《神雕俠侶》共有五首歌曲，除了南音「神雕大俠」是劉德華初試啼聲之作，其它全是張德蘭主唱。張德蘭的歌聲溫婉清澈，是《神雕》的愛情觀最佳演繹者，主題曲《何日再相見》，插曲如《問世間》《留住今日情》都是動聽而又切題，其中最為人喜愛、流傳最廣的是「情義兩心堅」，每次這首音樂響起，觀眾都見證著二人經歷了一次又一次的考驗：在終南山第一次分隔，思念之切開始體會彼此的心意；之後在大勝關、絕情谷、襄陽城、重陽宮歷盡重重劫難、在絕情谷一別十六年，一對苦命情侶聚少離多，歌詞中「愛比朝露　未怕短暫　存在兩心堅　情不會淡」正是楊龍戀的寫照。

這首歌是自己一生最喜愛的歌曲，每次在家中播著這首歌，總會回放又回放，三遍、四遍，甚至二十多遍。我把這首歌設為手提電話原音鈴聲，每次電話響起，總有人用奇異的目光瞪著我，相熟的會直接開腔笑我是「古老石山」。但亦有人禁不住跟著哼⋯此心托飛雁，縱隔千山亦無間⋯⋯

「情義兩心堅」絕對不是我的專利，有一日我在便利店看見新一期ＴＶＢ官方周刊以劉德華作封面人物，幾位貌似三十多歲的女士經過，看一看封面，都不約而同放下十塊錢取書走，短短半分鐘便賣出數本。這種報喜不報憂的刊物仍然有市場？我心下奇怪，走上前細看，封面上劉德華老態畢呈，皺紋顯著，但我的視線卻只被五個大字「情義兩心堅」吸引著。想也不想，立刻付錢買書。對於我們這一代，「情義兩心堅」不只是一首歌曲，更代表一種態度，一份信約，亦是埋藏心處的一份純真浪漫的回憶。

神雕大俠，如果你是我的傳說

相信大家數年前都聽過一位劉德華迷的悲劇，為了追星失去至親，那位楊姑娘似乎還未醒覺，依然在陶醉在七色的夢中。

曾經年少愛追夢，我少年時也很迷偶像：

一人一雕，獨臂面具，走遍中原，殺盡奸邪，拯救萬民。有一首歌這樣唱道：「神雕大俠到處有歡叫聲，嬰兒聽到亦睡得安寧，只因大俠降臨……。」

唱這歌的人，演這個神雕大俠的人，都是劉德華。

到了青春燃燒得最熾熱的時候，我又沉醉在另一個夢：

英俊的王子騎著鐵馬，披著血淚載著公主去追夢，在教堂外為她披上婚紗，許下終身願望，希望老天爺會讓他們永遠在一起。轉瞬間王子消失在長空，只剩無助的公主赤足在公路上跌撞奔走，在漫漫黑夜尋覓一個逝去的影子。

那些年，我們一起瘋金庸、古龍港劇，趕《新紮師兄》《新難兄難弟》港片熱力，
戀黃日華、黃元申、劉德華、梁朝偉、陳玉蓮、米雪的明星風采

那個影子叫華弟，演員又是劉德華。

大陸天涯論壇有一個帖子「劉德華你不再是我偶像」，一個自稱華迷的人指責華仔老了，皺紋現了，還要演年輕女星的情人，又埋怨他變得虛偽，不肯給背後的女人名份，說他比成龍更不如，因此決定唾棄他。

那個論壇特別多「反華」分子聚集，見到這帖子自然附和，加倍落井下石。批評劉德華只靠一張俊臉，又嘲笑他唱歌像在唱粵劇大戲。「反華」恍似新一代的潮流，坊間流傳很多不利他的消息，一會說他瞞著影迷娶妻生子。一會卻又說他是「斷背」，三個男人同床嬉戲云云。

我沒有飲過忘情水，不明白為何有人愛過了，掉轉背公開狠批自己曾經的心愛，更加不知道，劉德華做錯了什麼事，有這麼多人找他的碴？

我只是聯想起，神雕大俠年少時，經常無故被同輩甚至師長針對，有一位很有地位的嬤嬤表面教他寫字，其實是處處防著他，怕教他武功會對付她家人。但他其實沒有做過什麼事害過她，相反還三番四次救她，還被她的寶貝女斬斷了右手，害得夫妻分隔十六年，險些陰陽永隔。

討厭一個人，原來不需要理由。

可幸的是，我們的神雕大俠有一百、一千個理由叫大家喜歡他，喜歡他的人遠比討

厭他的人多。

他們要攻擊劉德華的品行為人，卻沒有甚麼好說；辦歌迷會頒獎學金，資助新人開拍電影，為老同學完成導演夢⋯⋯

他們要批評他的成就，更加沒有話說：他的電影，他的演唱會，都是最賣座的，剛剛還拿下亞洲票房巨星獎，他又連奪多屆最受歡迎男歌手，登上影帝⋯⋯

神雕大俠有民眾夾道歡呼，而在二十一世紀，地球大部分角落，劉德華出現時引來何只是歡叫聲，而是動輒上萬人瘋狂的尖叫吶喊「華仔、華仔」之聲震徹雲霄。

一個不老偶像傳說，就由八三年一曲《神雕大俠》開始。

當年飾演神雕大俠楊過初試啼聲，把這首傳統廣東音調子演繹得有板有眼，附屬TVB的華星唱片公司立刻找他出唱片。

可是劉德華的歌唱事業，其實不是想像中發展的順利。首張唱片出版時遇上公司力捧張國榮，有好幾首歌錄好了都借花敬佛，二十多年後才重見天日，而且之後又被TVB雪藏，歌唱事業停頓了數年。

《神雕大俠》雖然令他步入樂壇，但可能太深入民心，形成先入為主觀感。很多人批評劉德華唱歌像在唱粵劇大戲，跳舞似打功夫，所以劉德華一直努力去嘗試不同類型

歌曲，爵士怨曲及搖滾都不放過，成績有好有壞，但始終不及華仔式情歌受歡迎。

甚麼叫華仔式情歌？舉個例子，我發現選唱張學友歌曲贏取歌唱比賽的多不勝數，陳奕迅便是最佳例子，而從來未見有人唱劉德華的歌曲而得獎。

《一起走過的日子》《愛不完》是華仔一推出即大熱的作品，歌神張學友曾經試唱前者，雄渾的嗓子比華仔唱得更有氣勢，可是大家卻覺得差了華仔那份生死與共的豪情；黎明重唱《愛不完》，柔情低訴比原唱更像情人耳畔私語，大家又覺得缺少一份堅定的愛的承諾。

華仔式情歌，用心唱、用口唱是不夠的，他的歌每一句每一聲都是帶著三十載的情義唱出來！

一九八四ＴＶＢ中秋晚會上，張德蘭請劉德華上台合唱八三《神雕》另一首歌曲《情義兩心堅》，二十二年後他為新版《神雕》唱了這首歌，在個人演唱會請張德蘭作嘉賓，說是還了一個心願。

八三《神雕》的監製蕭笙叔榮休設宴時，他到賀並贈送題上「巨星因你創造」的牌匾，不久之後蕭笙叔走了，他沒有送行，我知道他不想記者的閃光燈騷擾了蕭笙叔最後的寧靜。

反町隆史與華仔六年前合作拍片，相交短暫，六年後反町來港宣傳新片，匆匆逗留

一天，一日睡四小時的大忙人華仔，在錄音間跑出來，不請自來，給反町一個驚喜。

對友情的重視，對蓮妹的愛意，對神雕的情意結，已是老生常談。

劉德華和楊過一樣，你對他好一分，他便會回敬你一百分，同樣你對他不起，他會一世記起。鷹鼻代表愛恨分明，很介意別人對他的觀感，亦會很記恨。前陣子在《志雲飯局》專訪中，主持人勸他放下這些人和事，他堅決表現他的固執。

就是這一份固執，才演活了江湖中人。

很多人都演江湖片走紅，像黎明、鄭伊健都是其中較受歡迎的，發哥也有他的經典MARK哥。曾經有導演問過江湖中人，那個明星演得最像，結果那些「大佬」們一致推介都是劉德華。

當年香港尖東「大X豪」、「中X城」等夜總會休息間都貼滿華仔的海報。比華仔更俊的男明星也有，但風塵女子閱人無數，她們太需要人保護，只肯相信這個鷹鼻男人會用生命保護身邊的女人。

二十年前的戀人喻可欣三番四次借陳年情史宣傳，劉德華沒有半句怨言；病重的梅艷芳不肯吃藥，他每晚在海外打長途電話叮囑她吃藥。

「有你有我有情有天有海有地、有你有我有情有生有死有義」，換了別人去唱這首歌，一定會被人笑老套，出自華仔口中，大家卻只有感動的份兒。

《天若有情》中，華弟冒著得罪黑白道的性命危險，去拯救一個不相干的少女，他可沒有佔少女的便宜，到死還是純純的愛，清清白白。

後來，香港的古惑仔電影，江湖沒有了，轉型為社團，社團中人唯利是圖，身邊女人如車輪轉，一見面便上床，女性是男人玩物，也是男人向上爬的犧牲品。

《江湖》一片中，華仔與吳倩蓮再續前緣，這次終成眷屬，卻是逃不過生離死別。江湖老大，被出賣暗算，倒在血泊中的華仔，正是代表舊式江湖消失的象徵。

以前的年代，好像甚麼都是美好的，黑社會也好像比現代正義得多，藝人更加是天上的星星，美好崇高地閃耀。有人認為這一切都是假象，歸咎於當時資訊不發達，傳媒都愛隱惡揚善，報喜不報憂。

現代的「狗仔」傳媒，強調求真，把社會醜陋的一面赤裸裸血淋淋地展示。以求真作幌子，大條道理去侵犯藝人私隱，二十四小時跟蹤，大小便丟垃圾都大作文章，藝人像活在玻璃屋任人瀏覽。

劉德華在那個專訪中有感而發，現在他的新歌反應大不如前，很大原因是聽眾太過熟悉他的一舉一動，欠缺共鳴，唱《如果我有事》，聽眾不信他這種成功人士會出事，四十六歲的單身工作狂唱《愛不完》情歌也不會令歌迷有多大幻想。

狗仔隊將一切憧憬都撕破，如果有一天，發現甚麼不利華仔傳聞都是真的，就像小

龍女發現楊過斷臂，楊過發現小龍女被人姦污；如果有一天，當你發現對著一個脫髮老頭子再也喊不出「華仔」……不知道到時那位楊姑娘對華仔的「愛」會不會變移？

天長地久有時盡，天若有情天亦老，如果一生中只有一個傳說，你相信他會天長地久嗎？

如果你是我的傳說

曲／盧冠庭　詞／盧冠庭　唱／劉德華

天長地久有沒有

浪漫傳說說太久

有誰能為我寫下一首

天若有情天亦老

我只擔心等不到

矛盾心情怎樣面對才好

從來愛是沒有藉口

沒有任何愧疚

你的一切永遠將會是我所有

那些年，我們一起瘋金庸、古龍港劇，趕《新紮師兄》《新難兄難弟》港片熱力，
戀黃日華、黃元申、劉德華、梁朝偉、陳玉蓮、米雪的明星風采

168

如果你是我的傳說

讓他天長地久

追夢的人 為你在等候

【後記】

這篇文章寫在六年前，即使現在大家都知道你秘婚生女，你依然憑《桃姐》連奪金馬及香港金像影帝，把這個傳說延續下去。

第五輯　常在我心的楊過與小龍女

169

3

楊過，何不唱《留住今日情》？

好幾年沒有與人打筆戰，某天在金庸論壇破戒，唇槍舌劍，被年輕的大陸《神雕》劇迷嘲為固執守舊的老頭子。

固執守舊是件壞事嗎？我很多習慣嗜好都是十年如一日，例如香港書展每年必到，前幾年即使撞上了最忙碌日子，即使閉幕日最後兩小時亦要到一到才心息。錯過了偶像金庸首次座談會，買了一套TVB八三年版神雕DVD聊以堪慰。

記不起這是自己擁有第幾套八三《神雕》，只是曾經對著堆滿家中的錄影帶及碟子發誓，不會再浪費一分一毫在這部劇集上，亦曾經三番四次在店內拿起這DVD也忍痛放下來。可是網上的《神雕》迷對DVD畫質的高度評價使我最終投降。在能力範圍內盡可能追求完美，算是彌補人生的不如意吧。

那些年，我們一起瘋金庸、古龍港劇，趕《新紮師兄》《新難兄難弟》港片熱力，
戀黃日華、黃元申、劉德華、梁朝偉、陳玉蓮、米雪的明星風采

170

滿懷興奮拆開包裝，把碟子放進電腦，跳到最喜歡的片段再三回味，那份滿足感非筆墨能形容，禁不住截下了清淅圖片，放上懷舊論壇與同道中人分享，發現他們不約而同對其中一幕念念不忘：

斷腸崖生死一戰後，小龍女與楊過二人身中劇毒，珍惜最後相處時光，牽手漫步絕情谷中，去意已決的小龍女問楊過死後是否有陰間，無論如何她都不會飲那一碗孟婆湯，她要永遠記著過兒的恩情。楊過為她戴上龍女花，夕陽西下，人面紅花比漫天煙霞更美，二人相對一笑，倦極倚偎入夢，楊過一覺醒來，身邊人已經不知所蹤。

如果沒有老天的憐憫，二人永沒相見之日。十六年後楊過在斷腸崖只有空等，任他從一個山頭跑到另一山頭，太陽最終都會落下，三月初七始終會過去，今天再美也會成為歷史，沒有人可以留住昨日，所以每個人都希望把生命中每一片美好的記憶好好保存，莫失莫忘。古代人只能以詩詞書畫寄情，現代人比較幸運，可以用科技捕捉光影，刻錄在影帶碟子裡，不時重播懷緬。

曾經看過一部電影《情深到未來》（My Life），患上絕症的父親，希望自己可以陪伴小兒子成長，利用僅餘的時間把自己要對兒子說的話全部攝錄下來。看著男主角一步步走向死亡，日子漸少，本來想長話短說，然而拍下的東西卻愈來愈多，再多的影帶也是裝不了。

如果生命中的記憶可以推出光碟發售，你想買回哪些片段？

家人與一後輩亦師亦友，當年頑劣的小子全賴她諄諄善誘，才得以走上正途，這一路走來，我都參與其中，甚至和小朋友衝突了數次，所以深深體會家人的耐性與愛心，至今浪子回頭，成家立室，有了自己的事業，家人老懷安慰，我亦替她高興。怎料一次事件，師徒反目，十多年的情義比不上一堆數字，有人原形畢露，喊打喊殺，家人雖口裡說奉陪到底，但我知她只是口硬裝強，像我這個局外人想起當天友好溫馨的片段亦感惋惜不已，當事人心在刺痛淌血，我又怎會不知道？

亦是因為我的身份尷尬，不便出手排解糾紛，再加上本身性格衝動，不擅辭令，恐怕弄糟事情，所以本想找好友F君陪同家人與後輩當面對質，可是好友卻一口拒絕，理由不用問，有家室事業的男人，明哲保身是天經地義的事，事不關已，沒必要來蹚這一趟渾水。

我沒有怪責，亦沒有理由怪責他不夠「老友」，只是想起一段段少年往事。從小懶散不負責任，在家不會做家務，出外遊玩租場地踢球大小事務都是F君一手包辦，有甚麼麻煩便找他出頭，F比我略小，然而處事做人卻比我成熟大方，他每次都是笑了笑便解決問題，讓我毫無半分內疚，繼續倚賴，再加上我們的喜愛嗜好相近，當時真的有影皆雙，長大後回想起來，自己與「斷背」相差無幾。印象中深刻一幕是當年兩個男

那些年，我們一起瘋金庸、古龍港劇，趕《新紮師兄》《新難兄難弟》港片熱力，
戀黃日華、黃元申、劉德華、梁朝偉、陳玉蓮、米雪的明星風采

172

孩踢球後，乘涼、談天說地，從課本聊到金庸，李某哼八三《神雕》插曲《情義兩心堅》，F君立即抗議有人老牛聲唱女兒歌令人嘔心，亦為他喜愛的另一首插曲《留住今日情》抱不平，何解前者是十大金曲，後者卻寂寂無聞？

若論劇中播放次數，《留住今日情》比《情義兩心堅》更多，尤其是後半部分，經常作背景音樂襯托劇情，小龍女飄身遠走，心感與過兒相會無期，回憶起古墓溫馨時光的心曲，徒添一份無奈感傷。

「人間一切換了真愛，也未痛惜無歉奈何」，當年的F經常叫我留心細味歌詞的意思，奈何我只是陶醉在情義兩心堅那份執著的浪漫，廿多年後回首依然為之激動提筆，其中一篇「八三《神雕》之情義兩心堅」，寫到主角劉德華對劇中另一半陳玉蓮的情長義厚，二十多年來他久久不久便向傳媒提起蓮妹與八三《神雕》的種種，所有打著「神雕」招牌的大小事務都搶著去做，虧本自資開拍兩部神雕電影、動畫神雕他要唱主題曲；TVB播大陸神雕，官方周刊找他推介精采之處，原裝超女唱的主題曲亦換上他歌聲。

劉德華在專訪中透露TVB曾經建議重新創作主題曲，是他堅持採用《情義兩心堅》，而且唱腔亦盡量貼近原唱的小調味道。二十三年前的楊過唱二十三年前舊版的插曲《情義兩心堅》，無異是一個賣點，可是套入風格迥異的二十一世紀新劇，年輕的觀眾固然覺得格格不入，年長的視迷少不免會與原唱者張德蘭比較，珠玉在前，重唱實在

是吃力不討好。網路上你一言我一語冷嘲熱諷，「史前遺物，不要阻住地球轉」，更難聽的說話也可以聽到。新一輩才不會理會劉德華與「神雕」有甚麼淵源，任你情義怎樣心堅，也要砸個稀巴爛，連帶把八三《神雕》的劇集也翻出來踏上一腳。

雖然八三《神雕》當年收視破盡紀錄，被奉為經典；雖然原作者金庸多次稱讚劉為最符合原著的楊過，並在香港書展的講座裡，公開地把大陸版的主角比下去。但依然無損大陸《神雕》TVB播出的收視，觀眾接近二百萬人，普遍口碑反應不俗，尤其是年輕的觀眾，女的迷上了帥帥的楊過黃曉明，男的對耀目特技、風景及眾多美女大呼「過癮」，並封了劉亦菲為史上最美小龍女，在一些非官方投票中大陸《神雕》所得的票數已壓八三《神雕》。

時代與人心都在變，只有一些固執的人不察覺吧。

我與好友F君各有發展，曾經有數年時間相隔異地，漸漸大家都在對方的圈子淡出，隨著年歲漸長，本來穩重的他愈顯成熟世故，公餘進修，喜愛遠足，健身等運動磨練自己，我卻原地踏步，依舊眷戀動漫電玩等少年人玩意，有時候看了精彩的日劇，興奮起來打電話與他分享，他卻是冷淡回應，自討沒趣。漸漸大家可以說的話不多，由每週一聚，慢慢每月一見，近年更是大半年才相約一眾舊朋友出來茶聚。話題少不免懷舊一番，而我最怕便是這調子，難道大家坐在一起，只是因為大家是昨天的朋友，今天的

那些年，我們一起瘋金庸、古龍港劇，趕《新紮師兄》《新難兄難弟》港片熱力，
戀黃日華、黃元申、劉德華、梁朝偉、陳玉蓮、米雪的明星風采

174

你我，又算是甚麼朋友？

有人說，朋友不需要常見面，有份心意便可，楊過與程陸兩姝兄妹之情皎如日月，分開十六年才見一面也不算過分。難道楊過還整天「傻蛋」、「媳婦兒」叫過不停嗎？

相信劉德華再掛念蓮妹，也不會經常相約出來喝茶購物，更遑論重新追求她了。

電視機依舊傳來《情義兩心堅》，眼前的小龍女楊過卻面目全非，即使外表不變，有些事過去了便過去了，固執堅持也沒有意義。人大了，才明白《留住今日情》是懂得放開的意思。醉心往事，人面對得失失會變得不知所以，聰明人自然明白這道理，像九五版「楊過」古天樂憑此角攻佔海峽兩岸萬千少女芳心，使他由TVB小演員晉身電影紅星，十多年來他卻絕少提及「神雕」種種，包括劇中的至愛，李若彤。而為了事業突破，白臉小生老早變身黑面酷男，與「楊過」愈走愈遠，那會像劉德華整天把陳年舊事掛在嘴邊，讓人厭惡，使人懷疑他刻意營造重情重義的形象。傻不可救，難怪別人都佔他便宜，每次投資都是慘淡收場，這個名符其實的傻蛋卻屢敗屢戰，寧願蝕錢也要拍他的《神雕》，亦不竭地資助新進導演開戲，為訓練班老同學爭取演出機會，片名「瘋狂的石頭」，是否幽了劉老闆一默？

人間一切換了真愛，也莫去管誰說是傻。翻山追日的楊過，知其不可為而為的楊過，在明早的太陽來到前，何不多唱一曲「留住今日情」？

留住今日情

人間一切換了真愛
也莫去管人說是傻
任他世事全是障礙
此世此生也知非白過

曾經相見別去轉眼
也莫痛苦何必悲哀
獨知那日曾沐愛河
無謂悔恨未會感慨

那怕是苦纏綿只是願
當日曾相愛
不必理今日夢不重來
心內情義誓不改

那些年，我們一起瘋金庸、古龍港劇，趕《新紮師兄》《新難兄難弟》港片熱力，
戀黃日華、黃元申、劉德華、梁朝偉、陳玉蓮、米雪的明星風采

人間一切換了真愛

也未痛惜無歎奈何

雁分兩地情義永在

誰懼以後夢也不可再

一九八一年二十歲剛入行的劉德華，在香港電台初遇陳玉蓮，終生不忘。

一九八三年二人擔綱演出經典金庸劇《神雕俠侶》，收視破盡紀錄，拍攝期間傳出男的暗戀女方。

一九八八年二人在離開TVB後，在電影《最佳損友》重逢，戲中神女有心，襄王無夢。

一九八九年二人再合作電影《至尊無上》，華仔在戲中暗戀蓮妹，並為她犧牲性命。同年，二人分別客串電影《川島芳子》。

一九九一年劉德華自資拍攝電影《九一神雕俠侶》，同年他與陳玉蓮參演TVB台慶特備劇《群星會》，神雕俠侶重現螢幕。

一九九二年劉德華再拍《九二神雕俠侶之痴心情長劍》，虧蝕慘重。

一九九三年劉德華在台灣出版自傳，書中詳盡形容他對陳玉蓮的感覺，並指她是最

第五輯　常在我心的楊過與小龍女

難忘的演藝伙伴。

一九九八年二人以紅色情侶裝攜手亮相TVB遊戲節目《電視大贏家》。同年，TVB首次發行《神雕俠侶》VCD；台灣《民生報》於該年的一份讀者調查顯示，觀眾普遍認為劉德華與陳玉蓮的神雕俠侶最具原汁原味，最忠於原著。

二〇〇一年記者問劉德華對林心如演現代版小龍女有何觀感，他堅決地說：「對不起，從來我心目中的小龍女，只得陳玉蓮一個。」

二〇〇二年九月劉德華首次公開承認曾經暗戀陳玉蓮。

二〇〇三年二月香港電台「劉德華猜情人」遊戲，選出大眾心目中最配襯華仔的情人，結果陳玉蓮在公眾投票擊敗關之琳和鄭秀文成為第一名，在中國情人節元宵節頒獎時，華仔上台時跪下獻花給蓮妹。同年，金庸公開稱讚八三版《神雕》，劉陳的楊過小龍女最合乎原著味道。

二〇〇四年動畫版《神雕俠侶》在TVB播出，劉德華唱主題曲《真愛是苦味》。同年六月劉德華獲選「最理想丈夫」、「最想擁抱的人」時表示，只有擁抱陳玉蓮才令他有戲假情真的感覺；七月，劉德華為大陸版《神雕俠侶》主唱香港版本主題曲，選取了八三版的插曲《情義兩心堅》。同期，金庸首次出席香港書展座談會，再重申劉德華演楊過最合符原

二〇〇六年初，金庸在大陸受訪，再次稱許劉陳的楊過小龍女。

那些年，我們一起瘋金庸、古龍港劇，趕《新紮師兄》《新難兄難弟》港片熱力，
戀黃日華、黃元申、劉德華、梁朝偉、陳玉蓮、米雪的明星風采

著，繼後劉德華在《志雲飯局》《東張西望》等節目訪問時表示，喜歡陳玉蓮這種清純女孩子，過去現在都是不變。

二〇一一年，劉德華出道三十年紀念演唱會「Unforgettable」，陳玉蓮作為最後一場嘉賓。

第五輯　常在我心的楊過與小龍女

4 像她這樣的女子

像她這樣的女子，是很多男人夢寐以求的妻子：美麗、獨立、不多話，家務包括煮食、清潔、種花等等瑣碎事一手包辦，令你無後顧之憂。

最重要是她絕不會「外出」，永遠留在家等你，等一天也好，等十六年也好，她總是一個人靜靜的等你。

無論在何時，她那雙眼只會望你一個。

男人們，還不滿足嗎？

可是，像她這樣的女子，偏偏要一輩子承受孤獨。

其他人不會可憐她，一切都好像她自找的。

在人群裡總是不作一聲，好像啞巴，又像惱了一村人似的，別人都不敢招惹她，朋友哪會多？

那些年，我們一起瘋金庸、古龍港劇，趕《新紮師兄》《新難兄難弟》港片熱力，
戀黃日華、黃元申、劉德華、梁朝偉、陳玉蓮、米雪的明星風采

180

其實，她不開口還好，一開口便是佛偈，甚麼「雞大生蛋，蛋破生雞」，又或者

「明年的雪花不是今年的雪花」，這是人說的話嗎？讓我等凡夫俗子立即退避三舍。

男人們，還是喜歡軟語鶯聲，樂得銷魂。

壞男人嫌她不解萬種風情，好男人嫌她不會相夫教子，大男人嫌她不懂百般溫柔，

小男人面對她又會自慚形穢。

倪匡說娶妻當如《鹿鼎記》的俏婢雙兒，把丈夫裡裡外外都照顧周到，金庸先生也

認同他筆下模範太太非雙兒莫屬。

金先生似乎忘記他創造了那個孤獨女子，一個投射他夢中情人的化身。

男人都是這樣，口裡說欣賞她，甚至敬如女神，可是最後選擇都不會是她。

佳人如玉，蓮華逝水，像她這樣的女子，幸運的叫小龍女，而最令人痛心的那位，

偏偏是大家最疼惜的，佳人如玉，蓮華逝水，佳人如玉……

　　絕代有佳人，幽居在空谷。

　　自云良家子，零落依草木。

　　關中昔喪亂，兄弟遭殺戮。

　　官高何足論，不得收骨肉。

世情惡衰歇，萬事隨轉燭。

夫婿輕薄兒，新人美如玉。

合昏尚知時，鴛鴦不獨宿。

但見新人笑，那聞舊人哭。

在山泉水清，出山泉水濁。

侍婢賣珠回，牽蘿補茅屋。

摘花不插鬢，採柏動盈掬。

天寒翠袖薄，日暮倚修竹。

5 追星尋蓮記

那天，乘坐的計程車在交通燈前等候，無聊地遊視四周，發現旁邊駕著跑車的男子很臉熟，雖然他戴帽子墨鏡刻意遮蓋大半張臉，但還是瞞不過我的眼睛。「司機大哥，看看那是不是歌神許冠傑？」司機打量跑車裡的男人一番，轉頭讚我道：「老兄，你真厲害！」

司機大哥，你有所不知，這是我數十年寒暑浸淫八卦周刊練就的「觀星」奇功，視線範圍五十米內的星狀物體通通不會放過。

少年時發現李麗珍及林海峰三姊弟住在同一屋村，楊群和林俊賢住所近在咫尺；搬家後，與李子雄、吳卓羲成為左鄰右里；工作上從來沒有接觸藝人的機會，但是曾經派傳單會遞給呂有慧，遊行會遇上劉德華，搭地鐵會碰見雪梨，坐飛機與秀姑與阿叻打個照面，踢球時巧逢阿倫及黃日華一眾明星足球隊成員，甚至租影碟也曾見到新馬師曾、

梅姐、吳嘉麗、唐文龍……個人經驗，銅鑼灣購物區是明星必到之地，尤其是愛打扮的美女們，梁詠琪、周海媚、郭可盈、湯盈盈及葉蘊儀，都曾在我眼前盈盈步過。

要數印象最深，《英雄本色》是我最喜歡的電影之一，影片拍攝時剛巧經過，直擊開首那幕Mark哥穿大衣站在路邊吃豬腸粉。九十年代日劇掀起熱潮，連吳綺莉及張可頤等女藝人都要跑往品流複雜的信和中心搜購B版影碟，忍受我和一眾男士的目光，可見日劇魔力無法擋，所以當我在中區電車站遇上木村拓哉在拍寫真集，頓時的感動有如「朝聖」；亦記得有一回路過理工大學，驚覺迎面而來的是藥師丸博子，一時之間真的以為自己身處日劇現場。而我的日劇不是癡人說夢，話說石田百合子是我傾慕的日劇女演員，在一次絕無僅有的安排下，她與河川隆一及長谷川京子合作的劇集來港取景，而友人竟會找我當上臨時演員。一切恍如劇名，相約在九龍，我親身體驗日劇拍攝的一絲不苟，單是一幕擦身而過的數秒鏡頭便拍了個多小時，而我的目光當然未離開百合子半分鐘。雖然纖纖瘦弱的她，被長谷川京子的青春性感搶去不少風頭，但她的文靜秀美，卻沒法從那位艷女郎身上找到。當年看《一〇一次求婚》及《隔世情未了》便為她這分氣質傾倒，自己做夢也想不到，竟然會有同場拍劇的一日。

別人笑我膚淺，我不會抵賴，別人笑我像追星的小女孩，我實在愧不敢當。真正的追星族，付出的代價豈是旁人能明白？

那些年，我們一起瘋金庸、古龍港劇，趕《新紮師兄》《新難兄難弟》港片熱力，戀黃日華、黃元申、劉德華、梁朝偉、陳玉蓮、米雪的明星風采

TVB有一位跑龍套的外籍演員，本來在澳洲讀醫科，為了偶像張國榮而放棄彼邦一切，隻身來港並改名河國榮，二十多年來異鄉打混捱盡苦頭，還要面對偶像猝逝，貧病交迫的滋味。

金庸小說有一個追星少女，不理家人反對，拼了小命千辛萬苦只求一睹萬人迷的風采。神鵰俠侶驚鴻一現，從此隱居避世，害苦一個孤女找遍天涯海角，直至四十歲那年悵然遁跡空門。

天涯思君不可忘，有誰可幫幫可憐的追星族？

「告訴我，去哪裡找陳玉蓮？」一位杭州青年在網上哀求著。

八三年出生的他，看了同年誕生的港版《神鵰》，並沒有像同輩般嘲笑舊港劇寒酸小家，反而深深愛上小龍女陳玉蓮，沒法自拔，決定辭工動用畢生積蓄，隻身來香港尋蓮，即使遠遠的望蓮一眼也心滿意足。不少網友都勸他三思，因為見到蓮妹的機會十分渺茫，而且蓮妹不會喜歡這種瘋狂浪費的行為。

我也惜老賣老地教訓小伙子一頓。一邊說，一邊想起似曾相識的說話……

「我一定要到廣播道看陳玉蓮。」二十多年前的夏天，一個蓮迷強拉好友跨海遠征廣播道TVB總壇，誓要親睹小龍女真身。兩個傻小子不得其門而入，呆站在對面路上，從天光等到天黑，蓮妹見不了，卻意外地看見蓮迷最不想見的人。眼前的周潤發著

第五輯　常在我心的楊過與小龍女

185

實令我驚詫，臉容臘黃枯竭，沒神沒氣，曲背彎腰垂頭像透生意失敗的中年人，只能用一個「殘」字來形容。傳說中TVB的「吸星大法」，果然名不虛傳。《大香港》指派發哥演關禮傑的老爹，無異向外宣布，他已到時候拿老人牌。

那時發哥只不過二十九歲。

少年人的目光最殘酷，不單只覺得周潤發老，亦開始嫌棄改走成熟路線的陳玉蓮，《小島風雲》的江湖奇女子也罷，著實接受不了《信是有緣》蓮妹配上曾江，給我感覺是小龍女嫁給了公孫止，淪為歷盡滄桑一婦人。我很快找到代替品。新人曾華倩清純如初出道的蓮妹，氣質相貌都有幾分相似，青春活力更是沒法相比。有她及藍潔瑛的兒童節目，平白多了一群超齡男性觀眾。為了接近華倩，我特意參加TVB在維園舉辦的悶蛋暑期活動，與一堆喧譁小鬼頭唱著《共享陽光》，他們一個個被周星馳捉弄哭笑不得的表情，至今想起還是覺得好笑。二十年了，大家可能都忘了放暑假的滋味，偶然扭開電視機，傳來熟悉的歌聲「耀眼陽光，明亮開朗」，發黃的記憶倏地亮起，才醒覺到，又是一年夏天到了。

記憶這回事很奇怪，似乎消失了，卻隨時隨地現身，提示密碼可能是一件事情、一首歌，甚至是一部電影。真想不到，令我重拾對蓮妹感覺的，竟然是王晶媚俗笑片《最佳損友》。華仔與蓮妹久別重逢，兼且是第一次在大銀幕拍檔，所有八三《神雕》迷都

不會錯過。蓮妹演標梅已過的女強人，與青春尤物邱淑貞爭奪華仔，落敗是必然，但出奇地王晶沒有慣常地醜化蓮妹的角色。王胖子無髒不歡，入室愛將邱淑貞亦避不過放屁鏡頭，而蓮妹卻一句俗話也不用說，還在有限的戲份內塑造出一個爽直善良的都會女性，最後大方地祝福情敵，幽幽的眼神留下王晶笑片絕無僅有的餘韻。蓮迷真的要感謝王胖子，跟著的重量級製作《至尊無上》，阿倫及華仔都拜倒蓮妹裙下，當時得令的關芝琳只能演舞女配角，而且戲中處處重現《神雕》的靈魂，失身奸人不多說了，阿蟹廢了一隻手及飲下毒酒，以生命去愛童可人，最後死在她懷裡，簡直可視為《神雕》結局悲劇版。我不禁懷疑王晶也是八三《神雕》迷。

即使王晶是蓮迷也不稀奇，蓮迷深入各階層，遍布各界各地，可惜當年未有組織影迷會，想探班為她打氣不知從何入手。唯一辦法便是混入電視台。適逢TVB與一所大學合辦電視製作進修班，宣傳單張其中一句「學員可在電視城實習」，令我毫不猶豫立即報名。湊不足千多元學費，還要找老媽子相借。家人奇怪我忽然醉心第八藝術，我是打死也不認自己是去看明星。

當時TVB已從廣播道搬家到清水灣，單是來回市區便要整整三個小時，同學們都是下班趕來，舟車勞頓疲態畢露，唯獨我如劉姥姥初入大觀園，電視城的一花一草都叫我興奮莫名。在飯堂進食時，前前後後都是銀幕慣見的臉孔，那種感覺非常刺激。近距

第五輯　常在我心的楊過與小龍女

187

離觀察，我發現男藝員普遍都是小臉孔、大塊頭，特別是撈家羅嘉良及天王黎明，別看他倆文質彬彬，一雙麒麟臂委實驚人。可惜飯堂都是男士居多，花旦們怕食相外洩都是匿在化妝間進食。我也算倒霉，TVB號稱美女如雲，為何「五麗人」、「八大美女」一個也看不到，《萬家傳說》清麗女鬼藍潔瑛和媚艷狐狸精鄧萃雯都在片場，偏偏只得千年妖婦白韻琴出現我眼前。

更倒霉的是，當導師說參觀《義不容情》拍攝情況，我幾乎「哇」一聲叫出來，「黃日華、劉嘉玲、周海媚、藍潔瑛、邵美琪、溫兆倫」，這次還不一次看得夠？結果去到片廠，才知道是拍梁思浩與另一不知名配角的戲份。

噢，幾乎忘了自己是來上課的。所謂進修課程一如所料理論多於實際，在TVB任職的導師經常有意無意地潑冷水，令不少有志入行的學員打退堂鼓。我本來就志不在此，加上年少氣傲，不知天高地厚，當臉批評金牌監製鄧特希的作品《決戰皇城》橋段老套，惹得鄧大監製登時臉色一沉。

電視這口飯明知吃不了，還是趕緊讀書最實際。蓮妹也漸漸淡出影視圈。最初一兩年報章上尚見她的名字，後來日漸絕跡，偶然出現的一兩則小報導，相信蓮迷都會背得滾瓜爛熟。我從中得知蓮曾經與家人同住港島東區二大型屋苑，在我家走幾步路便到了。她時常光顧一所咖喱小食店，我每天上下班都特意繞路經過，目光不絕向內打量，

那些年，我們一起瘋金庸、古龍港劇，趕《新紮師兄》《新難兄難弟》港片熱力，
戀黃日華、黃元申、劉德華、梁朝偉、陳玉蓮、米雪的明星風采

換來次又一次失望。後來又有報導指蓮妹篤信佛教，不時往醫院探望病弱及當陶藝導師，我曾經有股衝動加入有關團體做義工，博取親近蓮妹的機會。幸好這念頭一閃即逝。做人膚淺不是罪過，卻萬萬不能卑鄙。

蓮妹不會喜歡鄙俗的人，作為蓮迷，我一直堅持這個信念。直至有一天，久休的蓮妹為一個傳媒朋友復出，遠赴上海拍攝旅遊飲食特輯，不收半分酬勞，可見二人交情匪淺。眼見他與蓮妹言談甚歡，經常逗得蓮開懷大笑。這位仁兄交際手腕的確不錯，但人品卻不敢恭維，行內有口皆「碑」。蓮妹幹嘛與這種人做好朋友？

後來又在網上看了佛教刊物一篇蓮妹的訪問，令我更疑惑。原來她年輕時常為學識不高而自卑，所以抗拒與人接觸，把自己困在重重圍牆裡面，後來接觸了宗教，才慢慢打開心扉。這樣說來大家喜歡她的冷，她的淡，其實對她本人是一個負擔。而她亦曾經表示不喜歡旁人只留心她的小龍女，其他方面的努力被忽略，「如果觀眾十多年都只是記得一個角色，那演員便很失敗。」

所以我把她當作小龍女，抗拒其他角色，其實是把她幽禁在不見出路的古墓裡。我喜歡的是小龍女還是陳玉蓮，自己問心最清楚。和很多蓮迷討論，他們都盼望蓮復出，我總是不置可否，因為想到以她的年紀，大概會派演一些姨媽姑奶的角色，心裡總不想這日來臨。

有位女性網友喜歡一位老牌男明星，被他年輕時的清朗俊逸迷倒，後來偶然機會和偶像通了數次電話，卻始終沒有勇氣提出見面要求。她不是害羞，而是害怕，害怕與年近六十的偶像見面會破壞心中完美的形象。同樣道理，年紀更大的許冠傑駕車兜風要戴衣帽遮遮掩掩，既是為自己也是為了照顧歌迷的感受。

忽然想到，郭襄四十歲那年，楊過已是花甲老翁了，少不免皺滿臉，鬢如霜，如果有幸相逢，換著我，可能死也不除人皮面具，免得破壞襄兒心中的美好印象。

年輕的小龍女緣慳一面，中年小龍女芳蹤杳然，日子一天天過去，他日有緣遇上銀髮蒼蒼的老婆婆，似曾相識，該喚「小龍女」，還是「龍婆」？

不，在真正的蓮迷眼中，我們的蓮妹從來沒有老，只是長大了罷。不必刻意去找尋，每一顆真摯愛蓮的心裡面，都有一個陳玉蓮。

【後記】

又是一篇舊文章，蓮妹已復出螢光幕前，而筆者在網友努力安排下，得以見蓮妹一面，以下文章描述這歷史性時刻。

6

小龍女是虛幻，但你是真實的

人生有多少個十年？

一年復一年

夢蓮覺經年

少年迷玉蓮

彷彿是昨年

人生有多少個十年？TVB劇集《巾幗英雄》小人物柴九膾炙人口的名句，下一句是「做人最緊要是活得痛痛快快！」這句話說到大部分夢想幻滅行屍走肉的香港人如我的心坎內，本來以為這一生也沒有見到我最喜愛的香港演員陳玉蓮小姐，所以得知三月二十五日陳小姐生日有機會親身向她說聲生日快樂，我把很多事情都拋諸腦後，即使一

個很重要的人反對，我也用盡千謊百計來達成此行，招來傷害性的後果是後話。

倉卒成行，趕車轉線來到廣州，在湖衣引領下到場，目光未及搜索眼中便出現蓮妹的身影，恰巧她身邊有空位，不加思考便坐下，屏著心跳，說出等了三十年對蓮妹的第一句話：「陳小姐，你好，我是ⅩⅩ，香港來的！」

三十年了，第一次看到陳玉蓮小姐時，是在整整三十年前的螢光幕上，當時她剛出道，一臉稚氣，還未化身小龍女驚為天人，一臉鄰家少女的可愛，大家都愛叫她蓮妹，這個稱呼深入民心，像劉德華「華仔」一叫也是三十年，當中包含了與港人共同成長的深厚感情；近在眼前親切隨和的女士，沒有小龍女的冷若冰霜，依稀就是當年那位眾人眼中的蓮妹，因為事前已知道蓮妹習慣「陳小姐」這個客套的稱呼，亦知道蓮妹是修行之士，為免唐突失態，所以我竭力叫我自己 CALM DOWN，起初抱著戰戰兢兢的心態和蓮妹交談，但蓮妹親切的問候（噢，應該習慣叫陳小姐），誠懇的目光，令我渾忘影迷與偶像的距離，而且聚會話題圍繞靈魂宗教等思考性問題，素來愛吹牛皮的我侃侃而談，有時插科打諢，逗得陳小姐輕輕一笑，樂得我那時若照鏡應該看見一臉滿足全身都在笑的傻瓜。

看著蓮妹我是會變成傻瓜，好像回到三十年前那個情竇初開的小男生，癡望著我暗戀的女同學，她和蓮妹氣質委實有點相似：冷而不傲、靜而不寡、笑而不語，這位何姓

女同學在一群吱吱喳喳的小女生顯得別具一格，小龍女年幼時大概也是這樣出塵吧。我

其後迷上《神雕》，迷上蓮妹演的小龍女，現在回想，與這位何同學不無關係。

那時班中喜歡「幼年小龍女」的小男生當然不只我一個，男人欣賞異性的眼光我絕

對相信是與生俱來，在這方面，尹志平不會異於楊過，唯一分別在於我們的行動。

楊過敬愛小龍女一生，尹志平選擇侵佔她一時，而我比較緣淺，只有把愛念投射進

一個虛幻的角色，多少年來追星尋蓮，始終沒有遇上我生命中的小龍女，最愛的人說她

喜歡黃蓉，最討厭小龍女……

前塵如夢，蓮妹就在我眼前卻是真實的，整個聚會，我的目光基本上不離開陳小姐

一米範圍內。發現陳小姐忙得沒有甚麼食物放進口，大半時間是接聽外地蓮迷的長途電

話祝賀，此外便是收禮合照。我把握機會送自己寫的書給她，她手持書與我合照，更意

外驚喜是她送我親筆簽名的書。心裡但覺人生一個重要任務已經完成，只是當時如在夢

中，未及惘然。臨別時交換了電話，陳小姐，以後你不再是小龍女，你是我的朋友，你

說過，日後有事會找我幫忙，朋友，不要說了便算。

此行見了的朋友還有數位曾經交流但素未謀面的網友得以面對面交流，感覺新鮮真

實。我與JC在論壇上曾有過小誤會，印象中他很率性吊兒郎當，想不到真人卻很成熟

得體而且顧己及人，不但安排場地，跟進食物，亦是他提醒大家散會好讓陳小姐與剛到

的家人慶祝。而湖衣樂於助人亦不可不提，在聚會前多次在電郵電話給我指引之義固然

銘記，欠她的計程車費當然更不能不付，哈哈！

本來這篇集會小記應該打鐵趁熱，在論壇徵文時趕發，但在廣州回港後要為自己任性的處事補救，加上金融海嘯帶來的工作壓力，公私兩逼迫，實在有點無望無助，提筆也無力的感覺。嘗試自我檢討，發現多年來老是在一些問題上糾纏，毫無寸進，一把年紀還混論壇癡說孩提舊事，不情願也得承認我是藉虛幻的網絡來逃避現實，美其名「懷舊」，其實是活在舊時，留戀那個以電視劇開飯，飯來張口的童年美好時光。美麗的偶像、絕世的愛情，夢想自己是楊過的專情，以為終於可以遇見小龍女，從不肯照鏡面對天真的自己。逃避得一時得一時地活著，老天也對我特別容忍，現實中有很多醜陋的事，這麼多年慶幸自己都沒有遇到，好人好事卻受惠不少，像這次三‧二十五的慶生聚會，永誌不忘。

多謝JC，多謝湖衣，多謝陳小姐，衷心的對那天遇上的每一位朋友說，人生是虛幻，但你們是真實的。

那些年，我們一起瘋金庸、古龍港劇，趕《新紮師兄》《新難兄難弟》港片熱力，
戀黃日華、黃元申、劉德華、梁朝偉、陳玉蓮、米雪的明星風采

第六輯

逝影流芳

1 有華人處皆詠霑詞

人近中年，不再熱衷流行曲，但自己在媒體工作，對現今樂壇發展仍然留意。最深印象是近幾年的流行曲歌詞愈來愈難記。原因是歌詞傾向「散文化」。現在的很多填詞人喜歡把一篇故弄玄虛兜兜轉轉似是而非的文章塞入音符裡。這些「三不像」字串像透一個初中學生的作文，據我所知這些歌的主打目標就是初中生或失業失學的雙失青年，填詞人當然要盡量調教自己與米飯班主同聲同氣了。

這些歌曲的壽命就好比蜉蝣，催谷過後便棄如草芥。所以填詞人需要大量生產，務求貨如輪轉。他們要的是快錢，不會希罕那些細水長流的版稅。一首歌傳頌二十年？別說笑了。

多得這些「創作人」，多得那些「蜉蝣」歌曲，使到電台為了聽眾耳朵著想，不得不播放一些舊歌來平衡水準。在○四年來到終結時，電台播放最多的舊歌是黃霑先生的作

那些年，我們一起瘋金庸、古龍港劇，趕《新紮師兄》《新難兄難弟》港片熱力，
戀黃日華、黃元申、劉德華、梁朝偉、陳玉蓮、米雪的明星風采

196

品：「萬水千山縱橫、豈懼風急雨翻」「滄海一聲笑、滔滔兩岸遙，濤浪淘盡紅塵俗世

幾多嬌」「浪奔、浪流，浪裡滔滔江水永不休」……很可惜，每次聽到電台連氣播放這

些舊歌，便知道又一位巨星隕落了。

香港填詞界一代宗師，黃霑先生，在〇四年十一月底因肺癌辭世，終年六十四歲。

自霑叔死訊公布後，來自社會各階層的名人都表示惋惜，二萬人排隊出席他的追思會，

多間機構追封榮譽大獎。整個香港都似在哀悼霑叔的離去。

霑叔的詞及顧嘉輝哥的曲，代表了七、八十年代香港樂壇，二人合作炮製的大部

分作品都流行一時，傳頌多年，大眾奉為經典。有井水處皆歌柳永詞，只不過限於中原

一帶，霑叔的歌卻衝出亞洲，響遍世界上有華人的地方。不少名家都曾撰文稱許，我不

敢班門弄斧，只想在此對霑叔作最後致意。

霑叔絕對是最具爭議的創作人：貴為港大中文系高材生，但言行卻與學院派差天

共地，滿口粗言煙酒不離口，拍過數部三級片形象不文，三段婚姻像鬧哄哄的連續劇，

政治取向亦曾被民主派詬病，可說是集多種缺點於一身，藝人鄭少秋及作家陶傑都以狂

生形容霑叔。狂的不僅是行為性格，亦是指他超越塵俗的創作力。霑叔著實比別人更有

條件狂，深厚的文學根底再加上機變靈動的腦筋，令他先揚威廣告界，繼而在填詞界寫

下無數香江不朽名句。霑詞精妙人所共知，最教人佩服的是他的創作比同輩走得更快更

遠，當「妹愛哥情重，哥愛妹風姿」「我地呢班打工仔，一生一世為錢幣做奴隸」等通俗小市民心聲還佔據主流市場，他已寫出《家變》的「變幻原是永恆」，引用物理天體運行的定律道盡人世無常；「輪流轉，幾多重轉，今朝少年人，他朝老年人，不知有沒有改變」把佛理入俗，卻不是從俗。

霑叔就是這樣徘徊在雅俗之間的奇人，看似不文，骨子裡卻是最親近大自然的詞人，作品愛以山水為題材，一會是情意綿綿的「萬水千山總是情」，轉過頭來又是豪情無限的「萬水千山縱橫」，亦可以是「湖海洗我胸襟，千山我獨行不必相送」的灑脫。仁者樂山，智者樂水，古往今來的大文豪都是心繫大自然才能成就超脫世俗的創作。「君不見黃河之水天上來，奔流到海不復回」笑傲山水之間古有詩仙李白，現代有詞神黃霑。

詞神遊戲人間，但對創作卻一絲不苟。作品中重覆山水二字不知凡幾，霑叔卻能寫出截然不同的意境，功力之深及求變之態度可見一斑。霑叔雖狂，卻不會夜郎自大，對自己的要求非常嚴格。他認為自己真正有水準的作品只得十多首。其中最滿意便是八二《天龍》的主題曲《倆忘煙水裡》：「塞外約、枕畔詩⋯⋯風中化成啼噓句」單是歌名已予人詩般的意境，而且一兩句歌詞便帶出故事情節意境，男女對唱歌詞重疊與旋律銜接天衣無縫，交織成一份欲斷難斷似離實合的感覺。一九八二年十大中文金曲最佳歌詞

那些年，我們一起瘋金庸、古龍港劇，趕《新紮師兄》《新難兄難弟》港片熱力，
戀黃日華、黃元申、劉德華、梁朝偉、陳玉蓮、米雪的明星風采

獎確是實至名歸。

金庸的文筆舉世無雙，要以寥寥數句歌詞表達書中精粹，文字功力少一分都不成。

霑叔曾為不少金庸劇填詞，八二《天龍》之外，鄭少秋版《書劍》《倚天》，黃日華版《射鵰》，梁朝偉版《倚天》及兩部《笑傲江湖》電影，首首都是膾炙人口之作，其中《笑傲江湖》的「滄海一聲笑」更奪得金馬獎最佳歌曲。

霑叔的詞不但能夠推動劇情，打動觀眾的心靈，甚至超越形式，融合為小說的一部分。不知大家有否這個經驗，我每次讀《天龍八部》蕭峰率燕雲十八騎急馳千里直奔少林，心中自然會響起「萬水千山縱橫，豈懼風急雨翻」；讀至《倚天》光明頂大戰，明教眾人打算殉教時，口中會跟著唸：「熊熊聖火燐燃我苦痛多　明明亮光為我消災去禍　炎炎聖火焚化苦楚　願將俗世上嗔笑愛恨一切歸聖火」；與好友討論《射鵰》《神鵰》華山論劍誰才是武林第一，經常各執一詞，爭拗至臉紅耳赤，但怒氣過後，最後都是相視而笑，唱起那句：「論武功，俗世中不知邊個高，論愛心，世間始終你好。」

好，霑叔的好詞實在不需要再多介紹，但好詞還需知音人，近年甚少唱片商人找他填詞，霑叔曾經慨嘆「不信人間盡耳聾」。誠如文化人梁文道所言，當初中生消費者主宰樂壇命脈，霑叔的作品在他們眼中與李白的古詩真的沒有太大分別。近年流行曲日益生活化，如「垃圾」、「馬桶」、「士多啤梨蘋果橙」、「洗剪吹」、「思覺失調」等

佳作源源不絕「獻世」。看著認識的小朋友陶醉地唱起這些「垃圾」歌，我會為他們惋惜，將來他們少年回憶是一大堆「士多啤梨蘋果橙」，香蕉西瓜檸檬梨等。雖然一向怕認老，我真的慶幸自己成長在那個久遠年代，有霑叔的詞讓我知道甚麼是山甚麼是水，讓我這個典型都市懶人感受跨越千山涉足萬川大澤的豪情興致。多謝霑叔的詞讓我認識甚麼是詞簡意賅，在我的編輯生涯受用無窮。霑叔，再一次多謝你。

那些年，我們一起瘋金庸、古龍港劇，趕《新紮師兄》《新難兄難弟》港片熱力，
戀黃日華、黃元申、劉德華、梁朝偉、陳玉蓮、米雪的明星風采

2

武劇宗師慧眼創巨星

如果楊過沒有遇到郭靖，終其一生恐怕仍是嘉興荒郊偷雞摸狗的小賊。

如果劉德華沒有遇到蕭笙，現在可能仍在跟歐陽震華、陶大宇等人爭做師奶殺手。

自八三《神雕》演楊過一角紅透華人社會，歌影視三棲，聲勢至今二十年不衰，劉德華很清楚誰是他的大恩人。當年很多人認為他時代氣息太濃不宜演古裝角色，獨蕭笙叔力排眾議，一意選定他做楊過，更親自撰寫插曲「神雕大俠」給他主唱，這次初試啼聲的機會，使劉德華走上歌壇天王之路。

當然最重要的是，蕭笙為他找來最佳拍檔陳玉蓮。小龍女一角需要的是出塵脫俗的氣質，人選萬中無一，稍有差池便拖垮全劇。而陳玉蓮是最成功的小龍女，是香港人都忘不了的小龍女。沒有劉德華，《神雕》未必失色，但若沒有陳玉蓮，《神雕》絕對不會成為經典，不會為劉天王打下廿年不衰的基礎。

劉德華很感激《神雕》為他帶來的一切，後來自資拍了兩部以《神雕》為名的電影作紀念。○四年三月，蕭笙叔設榮休宴，劉德華赴會送贈親題的「巨星因你創造」牌匾給大恩人，席間他感歎現今的武俠劇拍不回八十年代的風格了。

同年十一月，蕭笙叔因肝癌復發病逝，享年七十七歲。

不少演員談及阿叔生平，都讚揚他愛提攜後輩：米雪是演黃蓉一角走紅，成為紅遍東南亞女星；蕭峰梁家仁是他從電影圈帶進電視台；黃日華、苗僑偉、湯鎮業及劉德華俱是演阿叔製作的金庸劇奠定當家小生地位；鄭伊健鬱鬱不得志時獲阿叔給予機會初挑大樑演男主角，並造就出唱片機會，還有萬梓良、陳松齡、尹天照等人皆感激他當年知遇之恩。

蕭笙叔相人相劇都是冠絕同行，他曾監製多部經典武俠劇，包括電影《武林聖火令》、七七《射雕》、《大內群英》、八二《天龍八部》、八三《神雕》，圈內人皆譽他為武俠劇宗師。蕭笙叔亦曾監製《天涯歌女》及《月兒彎彎照九州》等歌唱愛情劇。他的作品多元化，橫跨粵語片時代及四個電視台，成就既空前也絕後。

金庸小說博大精深，變化多端，改編成電視劇是很艱巨的任務。有的製作人拍來平鋪直敘，缺乏神采；有些刻意突破，任意改寫內容，叫觀眾哭笑不得；有些走火入魔，以特技為本，幾個嘍囉打架也配以激光搖鏡慢動作特寫，令人眼花撩亂，煩厭作嘔。

那些年，我們一起瘋金庸、古龍港劇，趕《新紮師兄》《新難兄難弟》港片熱力，
戀黃日華、黃元申、劉德華、梁朝偉、陳玉蓮、米雪的明星風采

作為金庸武俠劇迷，我要感謝蕭笙叔，為我們帶來多部經典金庸劇：七七年改編《射雕》，他找來一群有真功夫的電影演員如梁小龍、白彪、陳惠敏等，把大銀幕硬橋硬馬的武打帶入小螢幕，打破港台武打劇只說不做，濫用替身的陋習，更凸顯原著的群雄比武論英雄主題，真材實料拳來腳往令觀眾分外投入。但蕭笙最滿意的傑作還是八二《天龍》及八三《神雕》。之前已討論過他的選角獨到，演員傳神如書中人物走出來。像謝賢演段正淳叫人拍案叫絕，無話可說。我更佩服他能夠拍出小說的神粹。金庸小說是文學作品，每部各有主題格調，《天龍》的奇情冤孽，《神雕》簡約浪漫，能否演繹出來需視乎製作人的修為素養。蕭笙叔有深厚文學及詩詞根底，精通琴棋書畫，能譜曲作詞，而且崇尚古風，仗義執言，本身已有俠客的風骨，與一般胸無墨水、投機取巧的製作人不可同日而喻。他的作品古意盎然，對白講究，不會為迎合潮流加插俚語，而且節奏控制得宜，如行雲流水令觀眾看得心曠神怡，更不時有神來之筆，如特寫段譽在江邊洗臉朦朧間遇見王語嫣，疑幻似真隱喻兩者之間似有還無的愛情；還有，在《神雕》劇終時，忠於原著以女聲讀白李白的「秋風清」：「秋風清　秋月明　落葉聚還散　寒鴉棲復驚　相思相見知何日　此時此夜難為情。」短短數句話，隨著楊龍身影漸杳，帶出一分依依的無奈，良久不散。

蕭笙叔才情兼備，卻不會像某些名牌大導演恃才玩物，一部電影可以反覆拍攝四五

年，丟棄無數底片，浪費資源暴殄天物。蕭笙叔最引以自豪的是能在有限資源拍出無限的意境，最深刻印象是在八三《神雕》結局篇，襄陽城外大戰數十萬蒙古軍，以當年TVB的製作預算，極其量找來數十人充撐場面，難成體統。蕭笙叔巧妙地利用舞台劇技巧安排一眾演員在漆黑不見天日的布景廠與敵兵廝殺，以抽象方式去表達大戰氣氛，讓觀眾意會，雖然取巧，總勝過小貓三四隻的寒酸場面。

蕭笙叔亦相當重視劇集歌曲，八二《天龍》有五首歌曲，八三《神雕》亦有五首，質量並重，歌曲本身獨立是上乘流行曲，配合劇情更絲絲入扣。「萬水千山縱橫」道盡蕭峰悲壯豪情，「情義兩心堅」是楊過小龍女的愛情信約，這些金曲傳頌多年，哼起調子便聯想到劇中人物及經典場面，所謂集體回憶便是這回事了。對比李添勝八四《鹿鼎記》、九五《神雕》及九七《天龍》的獨沽一首，蕭笙叔帶給觀眾實在太多美好回憶了。

將軍一去，TVB近年的武俠劇縱取景大江南北，千軍萬馬場面獲大陸協助拍攝，但總是徒具其形不得其神，收視口碑都差強人意：《大唐雙龍》林吳兩位新晉小生毫無俠客之風，質素與當年五虎將差天共地；《血薦軒轅》則把鄭少秋拍成是非不分的殺人機器，觀眾根本無法投入認同。流水作業的生產，一次又一次的失望，我對TVB已不抱存希望。眼見大陸製作來勢洶洶，似有趕過港劇之勢，可是，北望神州，只見人

那些年，我們一起瘋金庸、古龍港劇，趕《新紮師兄》《新難兄難弟》港片熱力，
戀黃日華、黃元申、劉德華、梁朝偉、陳玉蓮、米雪的明星風采

人錢字掛帥，無錢的賣Ｂ貨假食品危害同胞健康，有錢的則財大氣粗以為金錢萬能，像金庸劇製作人張紀中迷信大場面特技的功效，結果把《射雕》拍成不倫不類的歷史劇；大導演張藝謀兩部大製作《英雄》及《十面埋伏》都只是有武打無俠義，被輿論嘲為拍來哄騙洋人的玩意。在唯物主義根深柢固的黃土地，武俠精神似乎從來沒有生根。

3 南北至尊，誰能代替你地位
——記TVB鮑關二老

二○○六年九月，香港兩位年過八旬的影壇前輩，鮑方及關海山先後逝世，香港一份報章報導時用了「甘草演員」的形容詞，引來網友的批評，因為這詞多是用來形容一些知名度低，慣演閒角的年長演員，而在香港，除了無知小兒，幾乎無人不識鮑關二老。

鮑方叔及「蝦叔」關海山各有不凡經歷，加盟電視台前早已享負盛名。鮑方叔是安徽人，在大學攻讀法律系，戰後來港追逐電影夢想，成為國語片編導演集一身的菁英，當年拍攝的《屈原》電影，是周恩來總理親身拍板的巨作，史無前例；而「蝦叔」與香港一同成長，投身梨園五十多年，一直是最受歡迎文武生之一，在粵劇界地位超然。二老本是南轅北轍，在七十年代後期，他們卻都不約而同歸於TVB無線電視旗下，是電

視台的氣數，也是觀眾的福分，可以欣賞大江南北不同的演藝風格及高手過招。

金子埋在沙裡面都會發光，他們加盟ＴＶＢ第一套劇集，蝦叔的陸菲青（七六《書劍》），鮑叔的金老爺（八○年《京華春夢》），雖然不識泰山，已經令當年的我小男孩留下深刻印象，三十年記憶猶新。

回想起來，我對二老最深印象竟然是他們的聲音。粵劇化粧粉墨會遮蓋演員面容表情，所以非常講究聲音及動作去表達情緒，名伶都各有獨特唱腔，一聽便知，蝦叔沉的聲線滿載江湖味道，重量感逼人而來，叫人透不過氣，在《陸小鳳—武當之戰》蒙臉老刀把子單靠聲演已能塑造一分陰森恐怖，令人不寒而慄，還記得當時大家都在笑ＴＶＢ故作神秘，蝦叔聲音一聽便知，這不就暴露了老刀把子的身份嗎？

而鮑方叔廣東話帶有強烈北方口音，起初與其他字正腔圓的對手同場對話確實有點突兀，但我最欣賞是他努力改進，務求令每一字一句都說得清清楚楚，一把年紀仍然鞭策自己迎接新崗位，確令後輩肅然起敬。

鮑蝦一出，誰與爭鋒，此後所有大家族大集團的掌舵人老當家、武林泰斗角色都由他們包辦，至尊地位無人匹敵，蝦叔七八年演《倚天》張三丰、八二《天龍》演慕容博，最後連無敵掃地僧也打死，鮑方叔也不弱，八六年梁朝偉版《倚天》演張三丰，之後還有九六《笑傲》的風清揚，再來九七《天龍》的掃地僧。我覺得鮑叔演張三丰是至

今第一人，高大壯健身形切合原著，和善時眼神晶瑩，言笑可親，發怒時敢教天地玉石俱焚，形神俱備，簡直天造地設不作他人之選。

蝦叔吃虧在身形，演張三丰惟有以演技彌補先天不足。兩位老戲骨戲路縱橫，任何劇種無論古今忠奸都不能難倒他們，我要再次重申，他們演的都是劇中靈魂人物，絕非旁枝配角。鮑叔昂藏六尺，氣宇軒昂，目光中有凜然正氣，鐵骨崢崢，從電影到電視多演一些德高望重的忠義人物，每每在晚年遭逢厄運，令人扼腕。蝦叔是典型廣東男兒的短壯精悍，顧盼自威，常被派演固執專制老謀深算的富商鉅賈，可是老來妻離子散眾叛親離，黯然終老，《義不容情》《他來自江湖》及《今生無悔》都是其中代表作。

一山不能藏二虎，兩位尊者走在一起會令觀眾疑惑誰高誰低，同時也是一種資源浪費，鮑叔蝦叔因此很少在劇集碰頭，《天地男兒》的對手戲極其珍貴，沒有激烈到肉的過招，鮑叔的耿直漢子與蝦叔演的富豪結為知交，半生恩怨情仇，一兩個眼神交流已盡在不言中，如此旗鼓相當的二老，以後再往哪裡找？

江山代代有人才出，現在TVB的大家族戲有秦沛、劉丹及姜大衛等撐場，過多幾年，鄭少秋、石修及劉松仁等中生亦順理成章過渡至老角，TVB不愁沒人可用，但我總是覺得以上人選比起鮑叔蝦叔總是差一點味道，太平盛世嬰兒潮長大的男生，與經歷亂世戰火洗禮、見證時代的前輩相比，還是差了一點點兒味道，即使只是差了這一點點兒。

我不是主張人比人，正如我和大陸戲迷爭論時常提出的論點，藝術並非階級鬥爭人吃人，經典不是後來者的障礙，亦毋懼被取替取代，李商隱、蘇軾可以取代李白嗎？後來的佼佼者應該是創造另一個經典，而不是整天想著推倒破壞前人的心血。

失去的永遠是最好的，這道理真的要到失去的時候才能明白嗎？

第六輯　逝影流芳

4 香江女俠　艷梅流芳

寫了這麼多字都是關於武俠劇與相關歌曲，大家都必定以為我是守舊派不聽流行曲的。其實，誰都年輕過，誰都有一段迷上流行曲的日子。

七十年代末，粵語流行歌開始抬頭，當時女歌手多是從國語歌過渡，徐小鳳、甄妮、汪明荃等等，甚至鄧麗君也試唱廣東歌，年幼的我只是被動地接收她們的歌，對這些姨姨沒有太大感覺。到了升中時沉迷金庸及古龍小說，迷上武俠劇及主題曲，愛聽張德蘭唱的小調，但只是發思古幽情，沉迷在武俠境界，與自己的生活一點也扯不上關係。

而這時的廣東歌，仍以電視劇為主流，最紅的關正傑，以成年人市場為主打，亦不是少年人的一杯茶。到了譚詠麟旋風捲起全城，張國榮崛起，明顯主打青少年市場，日式情歌熱燒到頂點，攻陷了校園，俘虜少男少女的心靈，本已憧憬愛情，聽後更躍躍欲試。我也不例外，我開始在流行曲中找到生活的共鳴。

若果Alan、Leslie及Danny代表少男心聲，少女心事似乎找不到代言人。梅艷芳這時已走紅，但年紀輕輕卻走徐小鳳的成熟路線，與少女心事有點距離。心債、赤的疑惑、歌衫淚影、飛躍舞台、似水流年，箇中辛酸無奈，與非十來歲學生哥能體會。

市場有需要，陳慧嫻就是這樣走出來。名校女生，清純秀慧，更有一把清新亮麗的歌聲。

如果說梅艷芳是雲上的天后，高不可攀，深不可測，陳慧嫻就像鄰家可愛的女孩。你每天都會遇見，偶爾打個招呼，你不其然想和她談多一句，半句也好，想聽聽她的心事。逝去的諾言、玻璃窗的愛、花店及痴情意外，她以一首又一首的悅耳的歌曲來道盡她的心事。

對我來說，六月某天是一段暗戀故事的投射：Love me once again是初次去舞會的印記，初次與異性跳舞，輕觸她軟綿的腰肢，戰戰兢兢踏著慢四步的舞步，既忐忑亦興奮。就這樣，我愛聽陳慧嫻。

陳慧嫻賣的是少女心事，梅艷芳雖只大慧嫻兩三歲，但不可亦不可以同樣扮乖女孩。要贏只有變身壞女孩、妖女，唱盡少年人的陰暗面。結果，她成功了，贏取八白金銷量，也打入校園。當時她的擁躉有不少是如假包換的壞女孩，下課了便立即更換便服，畫上深眼影塗上紫色口紅仿效偶像。我看在眼裡，覺得她的露骨歌詞及妖女打扮教

壞了年輕人。中學會考時中文科作文考試時，有一道題目剛巧是評論流行曲，我便寫了一篇長文批評「壞女孩」，可惜不為評卷員欣賞，中文科落得滑鐵盧「丁」級收場。現在回想，自己那時候對人和事的看法亦實在太過simple，太naïve。

陳慧嫻與梅艷芳在樂壇各領風騷，就像光明與黑暗，藍天與黑夜，分割少年人心靈。本河水不犯井水，但天意弄人，光暗終須一戰，二人不約而同改編近藤真彥的「夕陽之歌」，在同一檔期硬撼。「千千闋歌」是慧嫻暫別樂壇最後主打歌，之後她會負笈海外留學。得到天時地利人和配合，這首歌大熱大紅，把梅艷芳的「夕陽之歌」打得黯然無光。

花開花落，陳慧嫻求去，林憶蓮與葉倩文取而代之，成為青少年至愛女歌手。梅艷芳依然是大姐大，但與青少年已愈走愈遠，唱片銷量日走下坡。我也因升學暫停了對流行曲的追求。

八九年五月，學運狂瀾掀動港人的心，梅艷芳（梅姐）是公開表態支持學生運動。我就讀的大專院校搞遊行，她還親身到來聲援，領大隊行一段路。當時我在大隊中只見她穿恤衫牛仔褲，戴上厚厚眼鏡，淡掃娥眉，與我認識的妖女梅艷芳判若兩人。我的院校只屬二三線，知名度甚低，沒有記者來採訪，梅艷芳絕不是來博取上鏡機會。她只是默默向前走，途中我同學大嗌口號走音得很刺耳，引得全場爆笑，梅姐亦回頭輕輕一

笑，巨星魅力自然展露，教一眾小伙子看得痴了。最後她輕輕揮手，向我們道別，全無架子，令我對她的印象大為改觀。

過了數年，再留意梅艷芳的歌，是一首「似是故人來」。也許告別校園，與多年中學同學分道揚鑣，初懂離愁別緒，隔了數載重遇，互談際遇，更體會箇中滋味。到了「親密愛人」時代，梅姐難得放下倔強滄桑，罕有地柔情軟語，出奇地令人受落。這時我也不再發豆芽夢，不追求純愛，依然渴望愛情，但希望有一位溫柔善解人意的伴侶，所以，我一聽「親密愛人」，便愛上這首歌，梅姐的歌聲像在耳邊低語。自此，我成為梅艷芳的歌迷。

我敢說，梅姐是香港樂壇歷來最全面最出色的女歌手，台風舞姿超強，歌藝達化境，無論快慢、柔情激情、新潮古典都揮灑自如。形象有百變之稱，演戲亦是影后級人物，演技獲多方面肯定。人們愛談她的得獎作《胭脂扣》或《何日君再來》，說她演江湖奇女子維肖維妙。我覺得這只不過一般人熟知她的出身，形成先入為主的感覺。真正考梅姐演技的是，讓骨瘦如柴的她演英姿颯颯的女俠，在《英雄本色 III》她搶盡發哥的風頭，在《東方三俠》她演武功高強的女俠，比身手敏捷的楊紫瓊更具說服力。我最愛她在《仙鶴神針》演女扮男裝的落難公主白雲飛，一身白衣書生打扮秀逸高貴。

俠骨柔情是梅艷芳的本色，重情重義，愛提攜後輩，圈中人不少都曾受她的恩惠，遇事必第一個站出來，因此惹上了不少江湖仇怨，一個女流之輩不說半句便扛上肩膀；而她兼愛天下，支持八九民運的熱腸人所共知，「六四」後即使事業低潮也拒回大陸，放棄開拓這個強大市場的機會。她唱了「血染的風采」，你有聽過其他香港女歌手的版本嗎？

像梅姐這種人間女俠，勇於追求心中所愛，就像她的名曲「交出我的心」，她從不掩飾自己渴望愛，夢想與心愛的男人建立家庭。每次有新的戀情，她總會公開，分手亦會大方地承認。多年來，只有被問及一個人時，她才會顧左右而言他，再三追問下總會忸怩地求記者放過她。但記者偶爾提到那人的名字，她又會禁不住臉上露出甜絲絲的笑容。能令這位樂壇大姐大手足無措如情竇初開的小女孩，這位男士當然是萬人迷天王級數。外間盛傳梅姐暗戀大劉德華十多年，每次她與華仔出席同一場合，經常給鏡頭捕捉到她偷偷地痴痴的凝視華仔；每次華仔找她幫忙，她總是不計後果第一時間一口應承。像《九一神雕俠侶》的角色要連場激烈打鬥幾乎要了她的命，像在《戰神傳說》要扮演妙齡小公主惹來惡評，《愛君如夢》裡堂堂天后竟要屈居丑后與吳君如之下，梅姐付出的，華仔怎會不明白？「重重心中痴債，原是欠下你一世」，華仔只能以知己的感情回報梅姐的愛，自資拍《九一神雕俠侶》找梅姐演小龍女的角色，心意盡在不言中。〇三年梅

姐病重，半放棄不肯服藥，華仔知道後，即使身處外地亦每日越洋致電梅姐，像哄小孩子般說服她服藥。梅姐最後的演唱會，華仔因撞期一直不能出席，正當大家為梅姐感到遺憾，華仔排除萬難，在最後的一刻趕到紅館，與穿著婚紗的梅姐手牽手步上長長的紅梯，還了梅姐的心願。

癌魔帶走了梅姐，卻帶不走她的歌聲。隨著歲月，我會更喜歡聽梅艷芳的歌，遺憾的是，只能聽她的舊歌。有媒體讚譽她是香港的女兒，她的歌聲，必定會在這小島流傳下去。

一個Alan迷　給Leslie的信

Dear Leslie…

今天是你走了第五年的日子。電台不停播著你的歌，全部都很好聽，我是真心說的。

雖然我是一個Alan迷，雖然我承認曾經對你有一分莫名其妙的敵意，所以五年前今日，那個多嘴的同事，搶著走來報訊「張國榮跳樓死！」我第一時間感覺不是關心，反而笑著問他是不是愚人節惡作劇，然而電視緊急消息亦在同時播出，我登時張大嘴巴，呆立當場，有一種不是悲傷的奇怪感覺，好像有一些東西在我身上飛走了，然後有許多久違的人和事重現我眼前……

你的《情人箭》與《浣花洗劍錄》讓我認識你，也令我開始留意麗的電視；姊姊買的第一盒卡式帶《張國榮》，在家中不住狂播《MONICA》，比《愛在深秋》更早帶我走入流行歌曲世界；我第一次去派對隨著勁歌熱舞，當響起《不羈的風》，全場氣

氛高燒得天旋地轉……暗戀鄰校美少女，經常哼著《少女心事》……「桃紅色小嘴緊緊關閉……」。少女心事，但願我亦了解，我也能知……」哈，到現在我還是不明白女士的心事；最記憶深刻，是我第一次上台面對群眾表演，是清唱你的《有誰共鳴》，全場掌聲嚇壞了熟悉我的師長同窗，書呆子也Leslie上身？還有，許多個寂寞夜晚……

其實，回想，那時我根本一點也不討厭你，相反，我很喜歡你的歌，欣賞你的片子，只是年少太天真太傻（這句話太好用了），以為TVB及華星唱片姊妹公司比為奸合力打壓Alan，順帶把不滿情緒帶到你身上。後來蔡楓華因錯贈你「一剎那光輝不是永恆」而被排擠，我又主觀地算在你頭上。TVB模仿騷替你改名「張惡榮」，更加使我把你的形象定性為不可一世、頤指氣使的紅歌星。

自從你離世後，很多關於你的生平軼事，開始由不同人口中披露出來，慢慢改變了我對你的觀感，尤其是一些常人眼中的小事……學生甥女回憶你每天搭一小時擠滿人的電車，去為她們補習；FANS想起目睹你為路過的老婆婆挽重重的水桶，招呼他這個陌生人入家；你陪了一個素未謀面的女孩子半天，開解她不要自殺，之後還保持聯絡……

路遙知馬力，日久見人心，原來「張惡榮」和「好男人」譚詠麟，同樣是個天大的誤會。

記得，在一個專訪中你曾經說過「TVB從高層至小卒子都好寸」，見高拜見低

踩，微時的屈辱非筆墨能形容，你也曾說過在娛圈中有一股惡勢力長期威嚇你，喊打喊殺，令你萌生退出的念頭。最近在讀多重人格的書，許多人格分裂的個案，都是抵受不了壓力要化身第二種人格去面對。我直覺你和DANNY的內心都是善良和脆弱的男孩，你若不是穿起「張惡榮」的厚甲，以你承受的壓力，相信只會比DANNY更早離開我們。

翻看你的演唱會DVD，你的精彩演出和FANS的全情投入，隔著碟子和時空都令我動容，很後悔當年一次也沒有看你的演唱會，更遺憾始終沒有成為你的歌迷，沒法感受愛上一個神的感覺。不過，我還是該慶幸不是你歌迷，不用承受失去了天地的慘痛。今天是你離世第五年紀念日，以前很多香港人到了這天都會互相捉狹，聊博一粲。自你離開，這天對很多香港人來說，是懷念一張香港最美麗的臉孔的日子，再也沒心情開玩笑了。

其實，今天，我應該要笑一笑，是苦笑，在這個要命的行業工作了十年，從入職第一天便嚷著受不了要走，到經過三千多日受人面色依然在這行業討飯吃。但願，這一切，和你的死訊，其實都是愚人節的惡作劇。

一個Alan迷

那些年，我們一起瘋金庸、古龍港劇，趨《新紮師兄》《新難兄難弟》港片熱力，
戀黃日華、黃元申、劉德華、梁朝偉、陳玉蓮、米雪的明星風采

「第七輯」
我

我中了金庸毒

世上有毒品，就會有人上癮。令人中毒的可以是名車、音響甚至女人或愛情。我中的毒比較奇怪，叫做金庸毒。自十歲時翻開第一本金庸小說，便使中毒至今，不時發作，發作時心癢如蟲咬，需即時啃金書解毒，或到金庸茶館與眾高手比武拆招，逼出體內部分毒質。情花也有斷腸草可解，金毒卻纏繞一生。回想以往走過的路，金庸的影子總緊貼在背後。

我來自一個八子女的大家庭。父親是藍領階級，收入不高，要養活十口家十分吃力，沒有閒錢消遣。他是三國演義迷，愛看打鬥奇情通俗小說，經常在小書舖租小說回家，數毛錢便可打發二三日時光，是最經濟實惠的娛樂。

我自小內向，所以童年玩伴不多，在家中無聊翻開那些小說看，可能是文字淺白，倒也看得「津津有味」（事實上那些小說也是大灑鹽花！）別的小孩子愛聯群結隊四處

走，攀坡玩水追趕打鬧。這些小孩子玩意我沒有興趣，那時我已比他們走得更遠，與女

黑俠木蘭花、鐵拐俠盜、奇俠司馬洛等人一起縱橫四海，一會在埃及盜金字塔秘寶，轉

過頭又要飛往義大利迎戰黑手黨。五光十色的小說世界實在比現實生活刺激好玩得多。

小孩子不小心走進去是很難走出來的。

那時我經常躲在一角看書默不作聲，整個人渾渾鈍鈍。爸爸覺得有點不對勁，怕我

沉迷小說荒廢學業，決定停止供應。我沒有零錢自己租書看，唯有另覓供貨商。那時居

住的公共屋村設有一所圖書館。我騙媽媽說圖書館有很多益智課外圖書，每天火速做完

家課後便跑往圖書館。

那所圖書館在我心中的地位就如慕容博及蕭遠山眼中的藏經閣。整室都是中外名

家的小說，從《安徒生童話》《基度山恩仇記》《七俠五義》《櫻子姑娘》《三毛流浪

記》，包羅萬有，目不暇給，與慣看的那些三千篇一律的打鬥奇俠小說不可同日而喻。我

便如慕容博般身入寶山貪多務得，大部分小說是一拿上手半天工夫便瘋狂地啃掉，光是

情節已搞得頭昏腦漲，也沒心機細味名家的文筆及思想，知其形不知其法，回想起來誠

如掃地僧所歎：可惜，可惜。也因為缺少耐性，架上一套套厚厚的金庸小說望而生畏，

遲遲未動手翻閱。

到了一九七七年，新成立的佳藝電視雄心勃勃，為挑戰ＴＶＢ無線電視的領導地

位，傾全台人力物力及電影界的外援拍攝《射雕英雄傳》，是有史來首度把金庸小說拍成電視劇。在當時可說轟動全港，叫好叫座，主題曲「絕招、好武功，十八掌一出力可降龍，東邪西毒南帝北丐中神通，誰是大英雄」唱得街知巷聞，打破TVB的慣性收視，觀眾人數超過一百萬，我家的TVB忠實擁躉也轉投佳視陣營。當時TVB如臨大敵，出動全台演員菁英，開拍《書劍恩仇錄》，一時之間金庸小說再度掀起全城熱潮。

人云亦云，見別人口中不絕讚美金庸小說，再加上電視劇的精彩演繹，終於鼓起勇氣，心想趁暑假把整套《射雕》借回家慢慢領教領教，怎料興致勃勃跑到圖書館時，那可惡的管理員不知是好心或心存玩弄，竟說我年紀太小，不宜閱讀武俠小說，拒絕借出。我無計可施，唯有整個暑假待在圖書館那小室中埋頭苦讀金書。怎知一坐便像張無忌跌入雪嶺絕谷，花了整整四年時光才把金庸十四部小說完完全全讀完。記得最後才翻看短篇《越女劍》，讀至壓卷句，真的有張無忌修練九陽神功大功告成的感覺。

由小五至中二的四年，是我看小說最瘋狂的年代。廢寢忘餐不在話下，更把自己長期封閉在小說世界，懶得與別人溝通。幾年的中秋節弟弟都纏著我叫陪他到公園玩燈籠，我只望著眼前的小說，正眼也無望他一會，當然更不會留意他眼中的失望之情。家中的男丁都愛看武俠小說，唯獨是他對武俠小說很反感，我不敢問他原因，但想和我的冷漠不無關係；小我五歲的妹妹整天嚷著要我帶她到圖書館的遊樂室玩，我怕要分神照

那些年，我們一起瘋金庸、古龍港劇，趕《新紮師兄》《新難兄難弟》港片熱力，
戀黃日華、黃元申、劉德華、梁朝偉、陳玉蓮、米雪的明星風采

顧她無法百分百投入小說世界，便騙她說六歲才准進入圖書館。到了她六歲時便說改了規矩要滿八歲才可，一拖再拖。最後她終於去了圖書館，不過，不用我帶了，因為那年她已十二歲，長得亭亭玉立，不再是整天拉著我腿兒嚷著「哥哥帶我玩」的小肥豬，而遊樂室也早已取消了。

堆首書堆的唯一好處是語文水平總比同齡的優勝。語文是掌握知識之門的鑰匙，再加上一股蠻勁，彌補了李某先天資質魯鈍，小學畢業派上了一所名校。學校考試評分是用競爭性激烈的比例制，即使妳差一分達滿分也不保證有甲等成績。既然制度鼓勵競爭，同學之間少不免有相互較量之意。李某初中學業成績一向不俗，在校內總算有些名氣，或許成績是自己唯一本錢，見到一位好同學聰敏過人，有點忌憚，怕大考時落敗，便出毒招借了一整套《鹿鼎記》給他，結果⋯⋯不用多說，少年人那能抵禦金毒，我自然奸計得逞。

現在回想起來，有點像任我行（葵花寶典）予東方不敗，那次之後，聰明的他疏遠了我。勝了又如何，我不開心，良心在責備自己，很後悔，但無法補救。幸運的是他沒有四處張揚我的奸詐，我依然有機會認識新朋友。我想，是他從金庸中學會寬恕吧。

也許是一種潛意識的補償，我開始學義氣，重友情，亦結識了一些愛好金庸的同道中人，稱兄道弟，感受到得知已死而無憾的心境。中學畢業時我在他們的紀念冊上，寫

的是：天上白雲聚了又散，散了又聚，人生離合，亦複如斯。噢！又是金庸的毒！

畢業後為口奔馳，曾經有一段時間告別金庸小說。不斷提醒自己，要面對現實，不要再躲在小說世界了。但每次遇上挫折，或人生失去目標時，很自然會又拿起金庸小說。說是毒品，或是麻醉劑也好，金庸小說的世界是我在塵世的避風塘。在這處我不是孤獨的，聚集了來自各社會階層中了毒的金迷，可惜大家都帶上面具，隱藏自己的身份，怕別人取笑。「多大年紀了，還迷小說！」一句話便足以刺傷金迷弱小的心靈。我最佩服敢於承認沉迷金書的朋友。在公司裡有一位資深的同事，火爆性子不平則鳴，眼見公司流弊處處，奈何人微言輕，有冤無路訴。每當心情惡劣，他便會重溫金書，吃飯時捧著小說，似向全世界下逐客令。這樣做難免得罪人多稱呼人少，幼稚與率性而為亦只是一線之差，但我真的佩服他，佩服他的真，更佩服他的傲。笑傲江湖固然瀟灑，在江湖中既沒法子笑，傲然獨行也是快事哉！

有時望著四十多歲的他仍然捧著小說看得津津有味，我會問自己，到了那個年紀還會沉迷金書嗎？我亦想問他，四十多歲看小說是甚麼滋味？

自己的經驗是每隔一段日子再看金書，對內容會有另一番體會：十多歲時看《天龍八部》，適值好色而慕少艾的年紀，很憧憬愛情，對身邊一位可愛的姑娘有傾慕之意，只不過膽子小，總覺得心儀對象是女神般高不可攀，很自然地陶醉在段王子的神奇遭

那些年，我們一起瘋金庸、古龍港劇，趕《新紮師兄》《新難兄難弟》港片熱力，
戀黃日華、黃元申、劉德華、梁朝偉、陳玉蓮、米雪的明星風采

遇，對他的戀愛傻勁很有共鳴。小說情節後來轉向悶悶鬱結的喬峰，我沒耐性草草翻過喬幫主的故事，焦急地搜看我的朋友段譽苦戀到底有沒有好結果，最終去到枯井底污泥處，來個大團圓結局，我滿足地笑了，也懶理是否有點牽強。

到了廿多歲時，在情場打混了一段日子，再重看《天龍》，我覺得段譽那一段愛情故事太現實，很不美麗，更可說是悲劇收場。王語嫣情歸段譽，非常虛情假意，是慕容復不要她，並不是她真的愛段郎，段譽只不過是她的愛情替補。我反而替段譽可悲，千辛萬苦娶得美人，但美人最愛的不是自己，在以後的歲月心中都會牽掛另外一個男人。

成長另外一層體會是自我的認識。少年時看《神雕》，很崇拜楊過，欣賞他的至情至性，喜惡分明，特別佩服他拒用孫不二的寶劍時那股傲氣，心底盼望自己可以做到這般酷。怎知出來社會做事後，明白到傲氣是只有非凡人才配有，做大小武反而容易生存，像楊過這樣性格，是很難與人相處的，就像我那位同事處處碰釘。自問是凡人一個，做不成大俠，做大小武有大樹遮蔭已是幾生修來的福分了。

現實生活自知只可以做大小武，所以有機會便在虛擬世界充當大英雄。數年前迷上《金庸群俠傳》計算機ＲＰＧ互動遊戲，廢寢忘餐，整月打得不亦樂乎。這個遊戲能夠風靡一時，主要是因為能夠成功地把金庸小說人物特色融入遊戲細節中。你會在遊戲場景遇上各式各樣金庸小說人物，有正有邪，妳要跟他們學武功才可完成任務。

因自命正宗金庸迷，不屑練那旁門左道的絕招「野球拳」，故屢次破關均失諸交臂，本想練「左右互搏」令功力加倍，奈何自選角色資質太「聰敏」，被電腦禁止練「左右互搏」。真的豈有此理，高智商也是「負資產？可惡！」、「反智的遊戲！」我一邊咒罵著，一邊急思對策。最後借我的偶像神雕俠玄鐵劍法一用，幾經辛苦才僥倖破關。雖然遊戲過程不乏悶場，大部分時間無聊地重複按掣，有時候用錯方法去錯地方，之前所花數小時前功盡廢，還要額外花數小時修正，那時候感覺真的要命。總括來說，這是苦多於樂的遊戲，但不知為何現在我仍然記得破關一刻的興奮欣慰是前所未有的。

遊戲比人生公平，埋頭苦幹總有出頭天。

大家讀到這裡，可能會笑我一個三十多歲大男人還沉迷電玩。我就是這樣頹廢的人，亦沒有勇氣決心改變自己。畢業後本有機會當專業人士，但實在太愛文字工作，思前想後，轉了多個行業，結果至今一事無成，兩袖清風。

路是自己選的，我從來沒有後悔。如果沒有金庸，天性懶散、拙笨的我小時候不可能在語文方面打下良好基礎，及養成閱讀這個終身受用的習慣，更遑論完成寫作的夢想，將來會怎樣？或許，我會改名李不悔吧！

【後記】

寫在七年前的舊文章，現在年逾不惑的我，又再重看金書了，不過，自己意料不到，看的竟然是自己一直沒興趣多看的《碧血劍》。

2 去年聖誕

動筆寫這篇文章是在平安夜前夕，轉眼間明天便是二○○六年，今年的聖誕就要改喚為「去年聖誕」了，去年聖誕變作「兩年前聖誕」、兩年前的聖誕依序榮升「三年前聖誕」、三年前聖……

可惡的時間從不會讓最美的時光停留，快樂總是在你剛察覺時從手隙門縫間偷偷溜走，但我認識一位朋友，他帶給我們永遠不變的「去年聖誕」，二十年前及二十年後都是一樣動人的「去年聖誕」。這個會變魔術的朋友，不是大衛高柏菲，他叫佐治米高（George Michael），一曲 Last Christmas 已成為新世紀聖誕必播之曲。

Last Christmas I gave you my heart
but the very next day you gave it away,

那些年，我們一起瘋金庸、古龍港劇，趕《新紮師兄》《新難兄難弟》港片熱力，
戀黃日華、黃元申、劉德華、梁朝偉、陳玉蓮、米雪的明星風采

so this year,to save me from tears,
I will give it to someone special.

這夜電視機又播起Last　Christmas，然而換上織田裕二的歌聲，帶出他主演的同名
日劇。男主角被多年戀人撇下，以工作麻醉重創的心靈，雖然重新振作，卻始終難忘去
年與舊愛共渡的最後聖誕。

朋友問我誰會伴我這聖誕
我話其實我喜歡一個
以風為伴　最平淡也最容易過
寒冷夜裡城裡面聖詩傳來
襯著無盡晚空煙花
不眠夜　我還是要獨個來渡過
有一刻真的想　不管一切去找你
卻又明白　再不應出錯
妳這一刻定是歡欣興奮開心不過

共聚又是如何

夜還未深　愛還未可

難過亦要經過

已是離別　我很清楚

未眠如我　不止一個

誰沒有癡過夢過

曾努力過　曾快樂過　擁有過

也就其實已經很不錯　都明白

卻還是渴望妳陪伴我

（夜還未深：唱／鄭伊健　詞／潘源良）

不需要火樹銀花，飄雪鹿車，聖誕只需要有情人。當然，若果女主角換作是鈴木保奈美，那才是真正完美的結局。喜歡日劇的朋友始終認定《東京愛情故事》的一對，即使劇中兩人已經分了手，即使現實裡女的已為人母，男的性向惹人猜疑，他們依然是完治和莉香。「風月無情人暗換」，最美的記憶卻不會隨時光消逝。

即使妳離開　我熱情未改

這漫長夜裡　誰人是妳所愛

但我不懂說將來　但我靜待妳歸來

在這深灰的冷冬　共你熱烈再相逢

全是我的美夢　想傾訴

＊一切事情驟似一絲苦惱　回看妳我的夢

是情是愛是緣是痛　今日我卻竟都不知道

我依然　而我竟然　還是覺得你最好……

（還是覺得你最好　唱／張學友　詞／劉卓輝）

的聖誕經驗只有一個「等」字。

每一個人都有自己的聖誕故事，有的像歌曲浪漫動人，有的如煙火繽紛絢爛，而我

等　寂寞到夜深

夜已漸荒涼　夜已漸昏暗

莫道你在選擇人

人亦能選擇你

公平　原沒半點偏心……

（等　唱／陳百強　詞／鄭國江　曲／陳百強）

等別人邀約、等女孩子回覆……若那年沒有慶祝節目，便如鬥敗公雞般，獨個兒上街看電影，絕對不能讓別人知道自己待在家中。因此每年聖誕總是三更半夜才回家，家人都已關燈上床睡覺，想跟他們說句「聖誕快樂」也不能。

所以我從來不知父母是如何過聖誕，只有一年是例外。那年聖誕剛巧是冬至，之前已做節吃飯，到了正日兄弟姊妹們都應約外出，朋友約我去看一部早已看過的電影，我惟有叫他們晚一點再找我去逛夜街。媽媽卻以為我有節目所以沒有特意燒菜，兩老只是滾熱一些冷飯當晚餐，我見狀便說：「今天是冬至，不要吃這些東西了。我們到樓下的菜館吃頓聖誕大餐吧！」

那頓飯點的不是甚麼上價菜式（因為老爸極力阻止），而且帳單比平常貴了五成，

那些年，我們一起瘋金庸、古龍港劇，趕《新紮師兄》《新難兄難弟》港片熱力，
戀黃日華、黃元申、劉德華、梁朝偉、陳玉蓮、米雪的明星風采

足夠來個鮑翅套餐。不過，現在回想起來，無論我點甚麼菜，爸媽都是「食而不知其

味」，因為媽望著我笑的時間比下筷時間更多，而老爸只是不斷挾菜往我碗裡，重覆地

說：「一會兒要上街，吃飽點兒……」

結果是那晚是我長大後唯一與父母共渡的聖誕夜。整晚坐在廳中陪著爸媽看電視，等

到深夜朋友都沒有來電，心裡一邊詛咒著爽約的傢伙，一邊發誓下年一定不能再虛渡佳節。

我發的誓真的應驗了，以後的聖誕節我都過得非常充實，充實得可以毫不猶疑拒絕

任何吸引的節目。

在媒體工作近十年，假期少得可憐，每年聖誕都要通宵工作。朋友邀約經常碰釘，

久而久之便把我列入黑名單，家人做節晚飯經常得我一人缺席。更可笑的是，兄弟姊妹

們早出晚歸，我晚出早歸，同一屋簷下竟然可以數天沒機會打招呼，說是斷六親，也不

為過吧！

去年的聖誕節難得放假，在數週前已盤算好，好歹也要與兩老及兄弟姊妹們吃頓大

餐。可是我怎樣也想不到，數週後家中便出了事，甚麼計劃都要取消。

聖誕那天清早下班，回家睡不了一會，便趕往醫院探病。家人都沒有心情安排節

目，探病後正想回家之際，姊姊的電話卻響起，原來是她在劉德華歌迷會認識的朋友來

電，說有數張萬人倒數的入場券，可以近距離觀看劉德華首次在尖沙咀街頭載歌載舞倒

數聖誕，戰友黃日華更會同場演唱。姊姊是瘋狂華迷，我是另一位華哥的忠實擁躉，換作往時必然一口應承，但這時卻遲疑著。老父突然說：「這陣子你們也辛苦了，趁難得的機會輕鬆一下吧！」

多謝老父，我們那晚真真正正感受普天同慶的氣氛。華仔的傾情演出像為身心乏力的姊姊打了劑強心針，臉上重現久違的光彩，我也為偶像黃日華一曲《暗裡著迷》喝采，當然我的喝采聲必然會給站在我前方的華嫂及華哥愛女掩蓋，她們由開場到華哥出場都臉露熱切的盼望，在擠迫的人堆中站立了個多小時依然靜心等待，華哥開腔她們登時尖叫揮手，母女同心為台上的華哥打氣。誰說娛樂圈沒有模範家庭。只是娛記鏡頭永遠不會捕捉人間的美善。若劉華看見，不知會否「暗裡羨慕」華哥？

很久沒有如此開懷盡興，深夜懷著興奮的心情回家，在途中妹妹說要往鄰近教堂送禮物給朋友，我自不免要當護花使者。這教堂咫尺之近，卻從未造訪，我一直以為是下樓向左走，想不到卻是向右走，趕到時彌撒已開始，為免白走一趟，惟有站在會場後方，旁觀了生平第一場彌撒。

在教會學校讀書多年，一直抱抗拒態度，經常絞盡腦汁問神父一些刁鑽問題，例如：為甚麼中國人不是神的子民？為甚人要殺生食肉？神父慣例思考了一會兒，然後說課堂上沒足夠時間解釋，叫我下課後找他。我還自以為留難成功，沾沾自喜。其實我一

向不否定神的存在，反感的是一些基督徒的嘴臉，把上帝掛在口邊便以為高人一等，別人通通是迷途羔羊是罪人。我恥與這些人為伍，他們說的我更加要反對。甚麼我一定要無條件信祂？不信祂是罪嗎？當世人受苦受難時，神究竟在何處？

去年的彌撒，某些主持的教訓口吻似曾相識，但我出奇地沒有反感。因為這裡不是學校，沒有人強逼你祈禱，不高興的話大可走出去找節目，沒需要應酬神父。正因如此，我問自己，是誰使到在場的數百人放棄玩樂，聚集一起為世人祈禱？一個鐘頭前，我還在街頭狂歡，冥冥中似有股力量帶領我來到這裡，望著宏大的十字架，我首次感受自己的渺小，感覺與神的距離漸漸拉近，也許一直站在遠處的是我，神總不會離我太遠。我默默的禱告著。

離開教堂，三人行至街角轉處，看見甜品店還未關門，一時興起走進去，寒夜吃凍品，感覺卻如斯溫暖，之後意猶未盡，還到麵檔吃個碗底朝天，三人捧著大肚子回家，心中的滿足遠超肉體。

這是個美妙的一晚，之後的一年更是神奇，家裡的事有了轉機，而自己亦事事順利：戒除多年惡習、嘗試食素成功、改善居住環境……這些已不算甚麼一回事；事業重獲上司的賞識，薪酬加了再加，是近年不景氣的業內罕見。而完成多年寫作心願，出版了生平第一本著作，更是夢想不到；當然我亦不會抹煞自己的努力，所以最令我

感受「如有神助」的是，自封「毒男」的我，竟然有位標緻的女孩子向我表示好感。

「××，你你究竟交著甚麼運？」我不禁想，亦不敢問，因為答案放在眼前，我自己沒有勇氣說出來⋯⋯

Amazing Grace
Amazing grace！how sweet the sound，
That saved a wretch like me！
I once was lost，but now I am found⋯⋯

今年的平安夜一如以往地上班，坐在辦公室利用「公餘」時間寫下這篇文章。閉上眼回望過去一年，想到來年幾件纏擾自身與家庭的事情，反覆思量，自知個人能力不足以解決，亦不敢奢望永遠「如有神助」。只希望能做到心中有愛，恆久不變。

愛是不保留
唱／林志美

常聽說世界愛沒長久，
哪裡會有愛無盡頭

那些年，我們一起瘋金庸、古龍港劇，趕《新紮師兄》《新難兄難弟》港片熱力，
戀黃日華、黃元申、劉德華、梁朝偉、陳玉蓮、米雪的明星風采

塵俗的愛只在乎曾擁有

一刻燦爛便要走！

而我卻確信愛是恆久，

碰到了你已無別求

無從解釋、不可說明的愛，

千秋過後仍長存不朽！

誰人受痛苦被懸掛在木頭？

至高的愛盡見於刺穿的手；

看！血在流反映愛沒保留，

持續不死的愛到萬世不休！

惟求奉上生命全歸主所有，

要將一切盡獻於我主的手；

我已決定今生再沒所求

惟望得主稱讚已足夠！

第七輯　我

237

3

行李

清明時上山拜祭祖父，買了一大包紙扎衣物及物品燒給他，放入大火爐內，說了一聲「阿爺，收東西啦！」望著洪爐烈火過處，物化煙飛，心下戚然。

如果有一天我要走了，會帶甚麼行李上路？

自小咨嗇東西，幾乎連用舊了的筆也捨不得丟掉（友人曾笑我像拾荒者），加上三十歲之前在某屋村一住二十二年，數個大櫃積存了盡是童稚年少時的舊物。曾經對自己說這是自己人生的回憶，無論如何也要保留。無奈這幾年卻因家事經常搬家，而且與家人同住，再自私也不能佔用別人空間，如何依依不捨也要被迫開始清理那堆陳年物事，從數十箱，到現在的數箱。本來以為會保存一輩子的東西，第一次不丟，第二次時從垃圾袋拿回來，第三次一揮手便送走了，頭也不回。以為自己會心痛一陣子，第二天卻好像全不當一回事，似輕煙消散了，有誰會傻得眷戀一縷煙？

那些年，我們一起瘋金庸、古龍港劇，趕《新紮師兄》《新難兄難弟》港片熱力，
戀黃日華、黃元申、劉德華、梁朝偉、陳玉蓮、米雪的明星風采

我把珍藏的日劇，送了一大半給公司的「假日本仔」，他素知這些都是我的寶貝，平常連借給別人都十分猶豫，有點疑惑地問我：「你沒有甚麼不妥嗎？不要嚇我！」我苦笑著，不知怎答他。望著櫃中僅餘數箱的物事，我也不知道，這就是我的人生，這就是我的行李嗎？

4 十年

〇八年十月七日早上六時二十分，感覺良好！

神七升空，太空人翟志剛回應控制塔，興奮地說：「感覺良好！」

今天我也想借用翟同志這句話，來形容此刻的心情。

我終於都四十歲了。

上一次有這種想法，是在十年前，三十歲，男人而立之時，告別青春，對劉德華當時的一首歌很有感覺，數月前在深宵歸家的公車上聽到電台播這首久違的歌，心頭為之一悸：

……我每一個十年　許多難忘的片段　當轉眼回頭望一遍　已經很遠

那些年，我們一起瘋金庸、古龍港劇，趕《新紮師兄》《新難兄難弟》港片熱力，
戀黃日華、黃元申、劉德華、梁朝偉、陳玉蓮、米雪的明星風采

240

電台節目主持先生，提到歌名叫《十年》，輕聲問聽眾，有沒有每十年作一個總結的習慣。我在車上閉起雙目，讓記憶回到一九九八年。

十年前，一個傻瓜毅然離開香港人眼中生金蛋的專業行業，投入被視為「食穀種」的傳媒行業，還特地留了一頭憤怒的長髮，以示不作富人工具，寧為大眾喉舌的決心。

十年前，劉德華也是在十字路口徬徨，拍了十多年電影從未拿過獎。歌唱事業亦正在走下坡，三十七歲染金髮演《龍在江湖》，更被人嘲笑為超齡古惑仔。

然而十年的今天，他已拿了兩次香港影帝，大家已改口喚劉德華作「劉太平紳士」，政府頒授特權可以巡視監獄為那些真正古惑仔申冤。

劉德華有精彩的《十年》，後起的陳奕迅有他的走紅《十年》，甚至現在潦倒不堪的蔡楓華也曾經有一首自己風光的《十年》。

而像我這種小角色，十年後卻還是在原地踏步，而時間，已經不肯等人了。

少年時死唸硬吞古文，甚麼「南柯一夢」、「黃粱一夢」，完全視為天方夜譚，三十歲後才知光陰如梭，人生如戲，十年，在腦海回憶，竟然短得像一段十分鐘的電影片段，很快便播完，可是不斷地自動隨機重播，重播一些不想見的鏡頭，我卻沒有電影「命運自選台」的神奇遙控器，不能按揳跳過不堪回首的片段。

自己被診斷有極大機會患絕症、至親在生死邊緣徘徊多時，自己做了很多對不起

家人的事……最可笑是，發現自己依然是有錢人的工具，而得到的酬勞卻比以前少了許多，許多，跟頭上烏絲的劇減程度可以媲美，真的不堪回首夜闌人靜中。

當然這十年也有喜悅的片刻，像讀了碩士，完成寫作出版的心願，來得及與父母姊弟暢遊外國……還有，上天對我還真不薄，趕上了網絡年代，生性孤僻的我，不喜主動與人結交，本就朋友不多，十年來卻在網上認識一群朋友，志趣相投，言無不盡，言無不是，甚至比家人更會傾說心事；快樂時分享，失意時分勉，我能夠重拾丟棄多時的筆桿，也是幸虧網友的鼓勵。一群素未謀面的陌生人，天天在網上碰頭，共同渡過不少難忘的時光。

也許還有人認為網絡交友沒姓名無容貌乏承擔，但幾十年枕邊人一夜之間換了人、半生知交為錢財頃刻反目亦屢見不鮮，緣份要盡了，無論是現實或網絡世界，都是說完便完，比雷曼債券更無保障。

誰人敢說眼前所見的是真實或虛擬？

這世界實在有太多東西令我搔不著頭，也無從問究竟。

四十不惑，我還是對生命很疑惑，

然而，很快便到下一個十年。

那些年，我們一起瘋金庸、古龍港劇，趕《新紮師兄》《新難兄難弟》港片熱力，
戀黃日華、黃元申、劉德華、梁朝偉、陳玉蓮、米雪的明星風采

242

五十知命，如果我有命活到五十歲，希望到時很多事情我都可以知道答案。

不過，有一件事，我現在便可以肯定。

無論十年、二十年，無論多少個十年，在網上認識的朋友們，我永遠都不會忘記你們。

後語

李某〇五年曾經自資在香港出版一本描述懷舊金庸影視劇及演員的小書，名為《金庸聲色毒》。出書前已知道題材及市道狹窄，對銷路不存厚望，但鼓勵我出書的網友的高度評價（回想他們實在太厚愛了），卻使我抱有幻想空間，以為一石縱沒千層浪，也總該有一會漣漪吧！

眼見書店把自己的書放在金老爺子的書旁，那份虛榮及自以為不枉此生的成就感，也確實樂了很短的一段時間。可是蜜月期實在太短，書如其名，毒得沒聲沒色地下架。沒有想像中的迴響也罷，銷量竟遠比我估計更不堪，埋單只賣了數十本，付不起倉租，一版近千本積存蝸居，要暫放在老父床下。不孝子沒力買房子讓爸媽過好日子，再自私也決不好意思令他晚年睡在廢紙堆裡。指路我出書的作家朋友經驗是，擺放得愈久愈捨不得丟棄，一定要盡快找廢紙回收商上門幹掉它們，省力省空間省感情。這個「三省」

那些年，我們一起瘋金庸、古龍港劇，趕《新紮師兄》《新難兄難弟》港片熱力，
戀黃日華、黃元申、劉德華、梁朝偉、陳玉蓮、米雪的明星風采

絕對是至理明言，我這個癡人卻執迷不悟，不捨得一生人第一次也可能是最後一次都付諸堆填。只好數年來，連跪帶求、自付運費送到遠至英美加的網友、捐贈以至被拒都強逼圖書館接收，無所不用其技，厚顏硬銷幾至無恥地步。

一間慈善機構募捐舊書轉贈學童，我每年都老實不客氣把幾十本毫無教育價值的拙作塞進收書箱子裡。年年如是，自欺欺人，不想親手埋葬自己的骨肉，唯有麻煩別人，相信那機構工作人員今年看見又是這本爛書會心下咒罵，我的寶貝最終命運都逃不過送往堆填。

有了那些年的痛苦經歷，曾立誓不再出書。可是放低了寫作，卻放不下分散各網站的心血舊作，有幾篇特別鍾愛，不期然有個心願把它們和《金庸聲色毒》較喜歡的部分結合成一本合集，像日劇《同一屋簷下》的孤兒大哥逐一把失散多年的弟妹聚合一起。

這回又是那位作家朋友的好介紹，說有一種出版模式，按需要 print on demand，印一本也可以，不用再擔心存貨「銷路」。真的要再一次多謝蔡益懷先生，多謝秀威出版社，讓我再有機會在茫茫人海與各位讀者結緣。

這次應該真的是最後一次出書了，後會有期。

謹以此書獻給我最愛的人

媽媽， 天國再會！

新美學17　PH0094

新銳文創
INDEPENDENT & UNIQUE

那些年，我們一起瘋金庸、古龍港劇，趕《新紮師兄》《新難兄難弟》港片熱力，戀黃日華、黃元申、劉德華、梁朝偉、陳玉蓮、米雪的明星風采

作　　者	李篤捷
責任編輯	蔡曉雯
圖文排版	郭雅雯
封面設計	陳佩蓉

出版策劃	新銳文創
發 行 人	宋政坤
法律顧問	毛國樑　律師
製作發行	秀威資訊科技股份有限公司
	114 台北市內湖區瑞光路76巷65號1樓
	電話：+886-2-2796-3638　傳真：+886-2-2796-1377
	服務信箱：service@showwe.com.tw
	http://www.showwe.com.tw
郵政劃撥	19563868　戶名：秀威資訊科技股份有限公司
展售門市	國家書店【松江門市】
	104 台北市中山區松江路209號1樓
	電話：+886-2-2518-0207　傳真：+886-2-2518-0778
網路訂購	秀威網路書店：http://www.bodbooks.com.tw
	國家網路書店：http://www.govbooks.com.tw

出版日期	2012年12月　初版
定　　價	290元

版權所有・翻印必究（本書如有缺頁、破損或裝訂錯誤，請寄回更換）
Copyright © 2012 by Showwe Information Co., Ltd.
All Rights Reserved

Printed in Taiwan

國家圖書館出版品預行編目

那些年，我們一起瘋金庸、古龍港劇，趕《新紮師兄》《新難兄難弟》港片熱力，戀黃日華、黃元申、劉德華、梁朝偉、陳玉蓮、米雪的明星風采 / 李篤捷著. -- 初版. -- 臺北市：新銳文創, 2012.12

　　面；　公分. --（新美學）

　　ISBN　978-986-5915-35-3（平裝）

　1.電視劇

989.2　　　　　　　　　　　　　　　　101021923

讀 者 回 函 卡

感謝您購買本書，為提升服務品質，請填妥以下資料，將讀者回函卡直接寄
回或傳真本公司，收到您的寶貴意見後，我們會收藏記錄及檢討，謝謝！
如您需要了解本公司最新出版書目、購書優惠或企劃活動，歡迎您上網查詢
或下載相關資料：http:// www.showwe.com.tw

您購買的書名：_____

出生日期：_____年_____月_____日

學歷：□高中 (含) 以下　　□大專　　□研究所 (含) 以上

職業：□製造業　□金融業　□資訊業　□軍警　□傳播業　□自由業
　　　□服務業　□公務員　□教職　　□學生　□家管　　□其它_____

購書地點：□網路書店　□實體書店　□書展　□郵購　□贈閱　□其他

您從何得知本書的消息？

　□網路書店　□實體書店　□網路搜尋　□電子報　□書訊　□雜誌

　□傳播媒體　□親友推薦　□網站推薦　□部落格　□其他_____

您對本書的評價：（請填代號　1.非常滿意　2.滿意　3.尚可　4.再改進）

　封面設計____　版面編排____　內容____　文／譯筆____　價格____

讀完書後您覺得：

　□很有收穫　□有收穫　□收穫不多　□沒收穫

對我們的建議：_____

請貼
郵票

11466
台北市內湖區瑞光路 76 巷 65 號 1 樓

秀威資訊科技股份有限公司　　　收

BOD 數位出版事業部

．．

（請沿線對折寄回，謝謝！）

姓　　名：＿＿＿＿＿＿＿＿＿　年齡：＿＿＿＿　性別：□女　□男

郵遞區號：□□□□□

地　　址：＿＿＿＿＿＿＿＿＿＿＿＿＿＿＿＿＿＿＿＿＿＿

聯絡電話：(日)＿＿＿＿＿＿＿＿＿＿　(夜)＿＿＿＿＿＿＿＿＿＿

E - m a i l：＿＿＿＿＿＿＿＿＿＿＿＿＿＿＿＿＿＿＿＿＿＿